U0135761

建築家

安藤忠雄

安藤忠雄

Tadao Ando
ARCHITECT

建築家　安藤忠雄　　目次　　　CONTENTS

攝影：荒木經惟

中文版序

這本書所寫的是自我選擇以建築家為職業以來，至今四十年持續不斷建造的過程中，我所感受到的、思考過的事情。

在學歷主義根深蒂固的日本社會裡，沒受過大學教育，以自學的方式立志走向建築之路的我，前半生和一帆風順無緣，不斷遭遇困難。

但是從小規模的都市住宅設計開始，抱持著「放棄這個機會就沒下次了」的想法，拚命地投入每一件工作——這種逆境，同時也讓我培養出了得以承受長期處在緊張狀態下的堅強意志。

全球化逐漸蔓延，在更複雜化、多樣化的現代社會當中，每個人對看不見未來都懷著不安。

自二十世紀後半以來，運轉著世界的體系與價值觀正在改變，不知所措也是理所當然。

活在這個嚴酷的時代所必備的是抱著「自己去創造」的意念與個人熱情的頑強生命力。這種自主性的個人與個人之間的衝突和對話，正是在還看不見的未來中，披荊斬棘的原動力。

這不是一個華麗的成功故事。讀了我這一路不斷重複跌跌撞撞又不討人歡心的「自傳」後，在台灣，只要有一個人感覺到有活下去的勇氣，我也會覺得很榮幸。

二〇〇九年八月

建築家　安藤忠雄

序 章
游擊隊的
地盤

攝影：荒木經惟

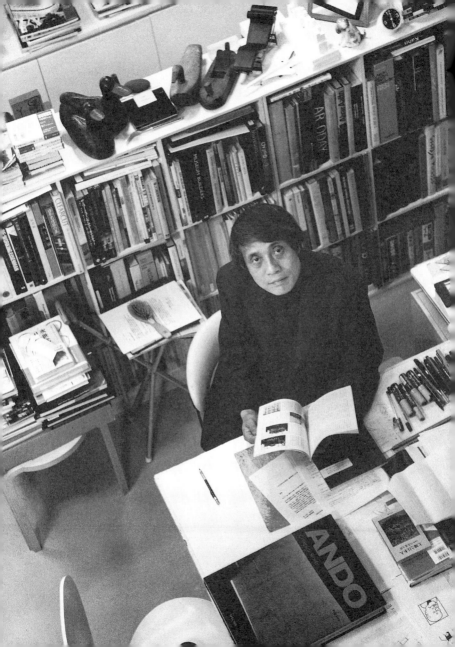

我的活動據點

我的活動據點是大阪梅田附近，佔地三十坪的小事務所。這裡原本是我的第一個設計案——小透天住宅「富島邸」（一九七三年）。這棟建築後來在屋主因種種緣故而轉賣之際，由我接手，並在一九八〇年改成自己的工作室。之後經多次改建，在一九九〇年第四次改建時完全拆除重建，以地上五樓、地下二樓的規模安定下來。

裡面從一樓到五樓是挑高的開放空間。身為老闆的我，座位在挑空空間的最底層，面對著員工進出一樓玄關之處。也就是說以挑空設計現今將縱向重疊的平面空間連成一氣，使最底層具備指揮中心的機能，如此一來，以我為首的二十五名員工帶著隨時如臨戰場的緊張感，而凝聚出強烈的一體感。

從我的座位大喊一聲，聲音可以傳到每個角落。只要爬上樓梯，每個員工在辦公桌前工作的樣子也一覽無遺。而且我就像是坐在玄關大廳一樣，員工進出事務所，必定會經過我的面前。除了海外通訊，就算是對外聯絡都禁止使用E-mail、傳真、個人電話，就連剩下的唯一聯絡方法——五台公用電話，也擺

攝於大阪梅田附近的工作室（大淀事務所Ⅱ）內。
攝影：藤塚光政（照片提供：CASA BRUTUS／Magazine house）

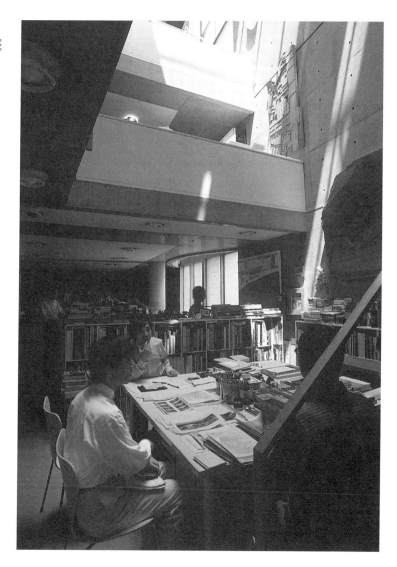

在我視線可及的範圍內，員工在跟誰談什麼、是不是出了問題等，立刻能夠掌握。

對管理者來說，這樣全體開放式的空間能隨時掌握整體狀況固然便利，但另一方面，老闆的樣子也隨時受到員工監視，有時也會覺得是個滿累人的空間。

但就是因為處在這種沒有牆的狀態，我不但能與員工時常保持著密切的關係，他們也能隨時確認彼此的狀況而一起工作。

要維持這種事務所的體制與營運，在現有規模的建築物中，目前的人數應該已是最大極限了。

如同一開始所說的，這是一棟不定期改建並依照自己的想法所築成的建築物，我大致感到滿意。唯一的缺點是，我的座位不僅在玄關旁，也面對著出入口，總之是冬冷夏熱，又最吵雜的地方。

「好冷」、「好熱」、「吵死了」等等，如此一年四季從體內湧出「發脾氣」的能量，通常都是發洩在工作上；所以要忍受我脾氣的員工想必也非常辛苦吧！

大淀事務所的變遷。
左下是安藤的處女作──富島邸。
後來被安藤買下，
成為大淀事務所Ⅰ。
經過三次增改建後，
於一九九一年全面改建，
成了現有的事務所Ⅱ（上）

1991

1973

1981

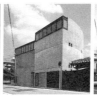

1982

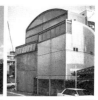

1986

刊登於某建築雜誌訪問我的報導，

下了這樣的標題：

「安藤忠雄——用恐懼來教育」

我自己

因為字面上給人強烈的印象，

所以還滿中意的……

「游擊隊」安藤忠雄建築研究所

大約在二十年前，我接受了某建築雜誌的採訪，主題是關於員工的教育方法。因為採訪我的是建築家前輩，談起來較輕鬆，所以我就照實回答。隔月，那篇訪問報導刊登了這樣的標題：

「安藤忠雄——用恐懼來教育」

我自己因為字面上給人強烈的印象，所以還滿中意的，但之後想到事務所工作或登門造訪的學生卻大量減少了。

像雕刻家、畫家等藝術家，究竟和建築家有何差異呢？我認為最大的差異之一，在於建築家為了工作必須擁有從事建築活動的團隊。從單槍匹馬闖蕩的時代，到某個程度為止，沒有團隊確實也能接案子。但是，經過十年左右，案子的規模又增加，工作數量又增加，不論是個人能力、還是社會觀點，不具備某種程度的組織能力是無法維持下去的。要成為「擁有社會組織的個人」才會被認可，並受到信賴。

組織團隊後,當然在社會與經濟面上都會出現障礙。在這當中,如何維持團隊的良好狀態,與個人藝術才能是截然不同的問題。所謂的團隊,不加以管理就會日益肥大,等注意到這個狀況時,組織本身發展過度,只好隨著這原是為了自己而組成的團隊起舞。個人若被團隊所吞沒,那建築家也就完了。

雖然這是一個重要的問題,但不知為何,在建築業界卻很少被當成話題來談論。

我是在一九六九年、二十八歲的時候擁有個人事務所。我在大阪的阪急梅田車站附近,一整排木造

1969年,攝於最初設立在梅田的事務所內。員工2名。
但總是有人會來幫忙。

老房子旁的大樓中租了一間小房間，這是至今仍是我生活與工作夥伴的加藤由美子，兩人最早的出發點。

剛開始可以說幾乎沒有工作、沒人上門來委託工作，唯一的工作就是參加國內外的建築設計比賽，每天都在事務所的地板上打滾，邊望著天花板邊讀書，天馬行空地幻想著不存在的計畫。幾年過後，脫離了谷底的狀態，工作漸增加，工作人員依然維持兩、三個人，停留在極小的規模。

找到屬於自己的組織雛型時，是在事務所邁入第十年，工作人員大約十人的時候。那是以「游擊隊」之姿而存在的設計事務所。

我們並不是一個指揮官與服從命令的士兵組成的「軍隊」，而是抱有共同理想、具備信念和職責的個人，以我為賭注而生存的「游擊隊」。這是受到切‧格瓦拉（Che Guevara）強烈的影響──為了實現小國的自主與人類自由、平等的理想，始終以單一的個人為據點，選擇與既存社會對抗的人生。

在人口過度密集的嚴苛環境中，個人仍頑強地棲息下去──我將「富島邸」等初期興建的小型透天住宅命名為「都市游擊隊住宅」。我認為那不單是指自己所設計的建築，也是因為身為創作者的我們希望以游擊隊的方式存在。

話雖如此，要讓這些在日本安穩的社會環境中長大的年輕工作人員突然搖身一變成為游擊隊，畢竟是不可能的事。為了實現理想，在現實社會的組織當中如何落實具體的制度呢？

老闆與員工，一對一的單純關係

首先想到的方式是，所有的工作都先決定好全權負責的人，在執行過程中，我與負責的人採取一對一小團隊來進行。有五件工作就有五個負責人、十件工作就有十個負責人。如此一來，老闆和所有的工地都直接聯繫，完全不需要透過中間管理階層。

對於我個人事務所最重要的是，我與員工之間沒有認知上的差異。因為我認為如何正確地傳達並共享資訊，正是溝通問題的關鍵所在；尤其希望所有事情都單純明快。我無法忍受曖昧不明的狀況，也許是與生俱來的特質吧！

當然，即使是一對一，最高負責人的我與負責的員工之間，對於工作還是有覺悟程度的差異。沒有緊張感是無法做好工作的，就算日後會獨立開設事務所的員工，其資歷也會因為是否以認真的態度，抱持著臨場感來度過在這裡的

時間，而得到差距甚大的經驗。因此，我一直是以徹底而嚴厲的態度來面對員工。這才是「用恐懼來教育」的真正含意。

我一個人參與了為數眾多的工作。而且一想到就會與各個案子的負責人確認工作進度，若有必要則加以修正。此時，要是不小心犯錯、或是看到放棄深入思考的怠慢態度，或是忽略與工地或業主建立良好關係等，我都會毫不留情加以斥責。事務所剛創設的前幾年，我與工作人員之間的年齡相差十歲左右，正是血氣方剛之時，常常動不動就拳腳相向。但是，沒有因為設

1982年。攝於完成第二次增建的事務所Ｉ裡。
給員工們上課。

計感太差而罵過他們。

重要的是，「有沒有為使用建築物的人們著想？有沒有實現當初的約定？」

我會過問的是，各案負責人有沒有「要完成這工作」的自覺。

創業之初，前來事務所的年輕人大多在得天獨厚的生活環境中接受大學教育，在社會上屬於知識份子。對他們來說，遇到像我這種個性激烈且具有攻擊性的人，就是一大衝擊了，而且從不熟悉的人口中聽到不留情面的怒吼時，除了恐怖害怕，大概沒有別的形容了。

無論何時何地，員工都處於準備好與我對峙，並抵擋攻擊的備戰狀態中。

在設計事務所這種小型組織當中，我不希望員工像大企業裡的員工一樣，有「大概別人會來做」、「上司會負責吧」這類依賴的想法，成為責任範圍歸屬不清的糟糕上班族。自己判斷狀況，決定方向，在錯誤中繼續前進，抱著貫徹的覺悟──我希望聚集的是如此強而有力的個體。從一九六〇年代末至今的四十餘年間，我一直懷著這個願望經營事務所。因為我們用別人的資金，來建

員工在這種緊張的狀態當中，逐漸學會如何工作。有慧根的年輕人，兩年就可以獨當一面。就這樣讓經驗尚淺的年輕人，擁有一次又一次的工作機會，萬一失敗了，在「自己得要承擔責任」這種覺悟的態度下，他們就會不斷成長。

我們並不是
一個指揮官與服從命令的士兵
組成的「軍隊」，
而是抱有共同理想、
具備信念和職責的個人，
以我為賭注而生存的「游擊隊」。

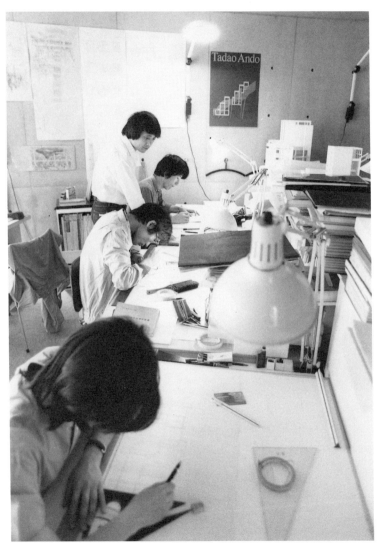

建築家的故事

造對此人而言可能是一生唯一的一棟建築，所以需要相當的覺悟與責任感。

新人研修的「暑期研習營」

工作人員雖然慢慢地增加，但在第二十年時，以二十五名左右的人數穩定下來，直至現在。超過這個人數就無法達到良好的溝通。這大概是我能善盡全責的最大人數。

工作人員的平均年齡是三十歲左右。除了從創業之初就一直共事的幾名資深員工，大約以五到十年的循環進行人力汰換。剛畢業就進事務所的員工參與五至六件案子，熟悉了設計事務所的工作流程後辭職，然後再度有新人加入。

對於想進事務所而來訪的學生，為了讓彼此有互相理解的時間，會先讓他們來打工。如果有模型製作或展覽會等，相關的準備作業就是他們的工作。

此時，對持續來打工的學生，我會給他們機會全程參與一件建築計畫從萌芽到完成階段的整個過程。

我嚴格吩咐員工遵守兩個要點對待前來事務所的學生。第一，在他們的名字後面一定要加上「先生／小姐」的稱呼，不可因為對方是晚輩就抱著傲慢無禮

的態度。另一點是請他們工作時，務必牢記他們是為了學習而來到事務所的。

學生們為了拓展自己未來的可能性，擁有只為自己所需而學的權利。當他們表示想學什麼的時候，先步入社會的我們有義務去滿足他們的學習意願，並提供機會與場所。我認為，必須將身負未來的學生，當成社會的貴重資產來守護與培養。

對於住在其他縣市而希望進事務所的學生，我則是讓他們在學校休長假時，住在這裡打工。打工期間，他們的住處是事務所附近，由長屋改建的東屋。因為沒有冷暖氣機，我們開玩笑地稱它為「章魚房（TACO）」。

此外，因為他們是特地來到鄰近京都與奈良的大阪來學習建築的，所以除了打工之外，我們規畫了一個「暑期研習營」。讓他們實際去學習古都的知名建築後，挑選一個自己想研究的對象，住在大阪的期間，週末假日一定要在那邊度過。然後，在打工結束時，將成果整理成報告。

從茶室到寺廟古剎、書院建築或是庭園，自由選擇要去什麼地方。其中也有喜愛大師風格而選了高難度建築作為研究內容的學生，但不管在哪裡，只要放鬆沉浸在那裡一整天，重複畫兩、三張素描，就能掌握某些東西。

最後讓他們在全體工作人員面前發表；每份報告的內容都相當精采。對被

事務所II。內部是挑高五層樓的開放空間。

建築家 安藤忠雄

手邊工作追著跑的工作人員來說，接觸學生的新鮮想法似乎也是一種良性刺激。

結束打工與暑期研習營，大致瞭解事務所的日常運作後，還有意願加入事務所的學生，我會對他們說：「畢業後一起奮鬥吧！」

完全不用帶作品集、或是進行個別面試等程序。我從未因為看了履歷表而決定採用任何一個員工。讓學生親自感受事務所的氣氛，也知道某種程度的嚴苛，是否能勝任，自己能夠判斷。而我們只要看了他們日常生活的一舉一動，也自然瞭解他們和事務所的工作人員能否相處融洽。

仔細一想，研習期間加上暑期研習營，為一個將參與團隊的新人所做的準備工作，其實相當耗費精神。

「游擊隊」的海外進擊

自事務所創立至今，「游擊隊」的姿態毫無改變。但是工作的規模與內容，卻變得龐大又複雜，不可同日而語。尤其在國外的工作，對於以大阪為據點的我們來說，更是巨大的負擔。

讓二十五名員工攬下所有的工作當然是天方夜譚。例如，國外的計畫就須仰賴當地設計事務所的協助，組成國際性的團隊等等，針對每項計畫，擬定不同的執行策略。

正因為身處全球化、資訊技術發達的現在，像我們這種小小的事務所也能運用網際網路，處理大規模的案子或是國外的建設計畫。

另一方面，在文化圈相異、價值觀也不同的國外，要到處進行超越自我極限的工作，處理千變萬化的狀況，並讓工作繼續進行，得具備相當大的能量。

最重要的是，身為專業工作者的自覺與個人的能力。要是缺乏正確判斷狀況的能力、迅速的行動力，以及冷靜應對預料外狀況的頭腦，只消一瞬間，團隊的向心力就被削弱，信賴關係也喪失，工作也因而功虧一簣。意外地，參與工作的每一個人，若不是一個獨立自主的「游擊隊員」時，工作團隊其實無法成立。

尤其是年輕的工作人員，我希望他們能參與國外的計畫，並在實際工作中親身體會國際觀。此外，我也會不厭其煩地告訴他們，無時無刻都要掌握計畫進行的現況。

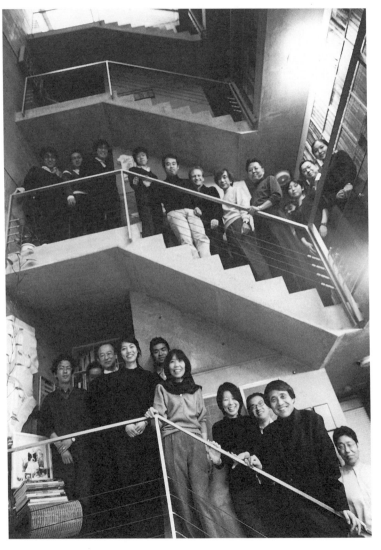

因為我認為在瞬息萬變的狀況之下，與不同國家、不同文化，且思考模式相異的人們交手的經驗累積，正是他們在自立門戶之前，屈身在我事務所的最大意義。

建築家 安藤忠雄

2004年。與25名員工攝於事務所Ⅱ。
攝影：荒木經惟

挑高空間的最底層，
是安藤的辦公桌。
攝影：荒木經惟

建築家　安藤忠雄

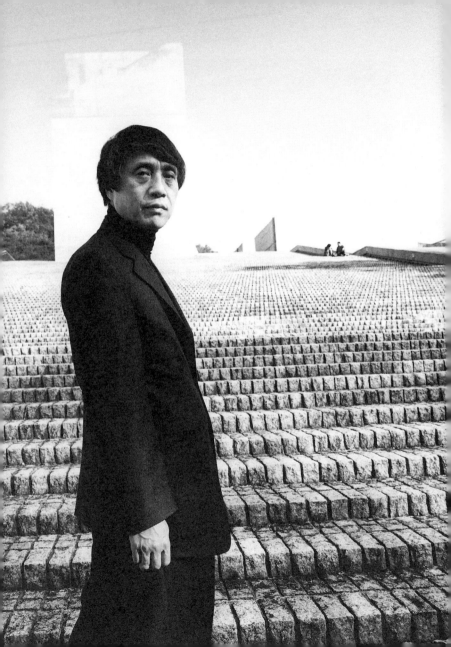

第 1 章

立志成為
建築家之前

攝影：荒木經惟

外婆的教誨

我於西元一九四一年（昭和十六年）出生在兵庫縣鳴尾濱的貿易商之家，是同卵雙生的雙胞胎之一，但身為哥哥的我出生後就過繼到外公家。因為母親是獨生女，曾在出嫁時立下約定：第一個孩子要送回娘家繼承家業。

外公家在築港和軍方做買賣，據說當年相當意氣風發。但是歷經一次又一次的空襲，日本戰敗後已家財盡失。戰爭結束時我年僅四歲，完全沒有當時的記憶。現在還想得起來的是，從兵庫縣偏僻的避難所搬到大阪市旭區以後的事。新家是正面寬二間、深四間的二層狹長木造建築，是典型的老街長屋。冬天冷到能看見寒風在吹，夏天卻又悶熱不通風。我就在這個冬天夏天都令人一肚子火的家中成長。

我上小學之後，外公就與世長辭，自此我與外婆兩人相依為命。外婆是具有京都大家風範、能夠理性思考與獨立自主的明治時代女性。經營小生意的外婆一直都很忙碌，沒有多餘的精神來照顧小孩。在我的記憶中，外婆從沒說「快去讀書」、「成績怎麼樣」；反倒是想在家寫功課時，還會挨罵：「要念

位於大阪老街的老家。
經由安藤親手改建後的樣子。

建築家 安藤忠雄

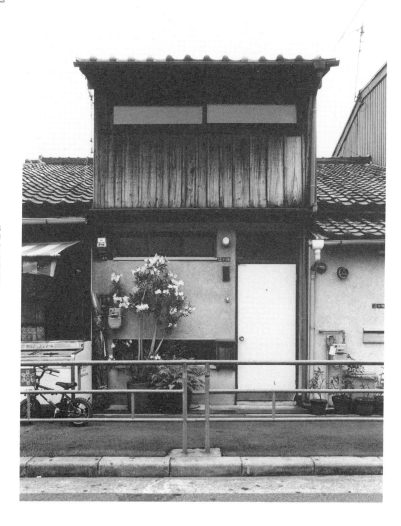

立志成為建築家之前

書在學校念啊！」因此，小學、國中的九年歲月我真的把課業全拋諸腦後，拚命玩耍。名次當然也都是從後面數起來比較快。

當時每戶人家都有很多小孩，隨便呼朋引伴立刻就能招來十個、十五個玩伴。當時大家最熱中的就是棒球。在比賽的前一天晚上，把保養好的棒球手套和球棒放在枕頭旁，掛上晴天娃娃。早上八點才開始比賽，卻在五點就睜開雙眼，還因為擔心天氣而溜到外面，看過天色之後才安心。

不打棒球的日子，就帶著大家盡情玩劍、猜拳、釣魚。但是，這麼多的小孩玩在一起當然動不動就

2歲的時候，與雙胞胎弟弟北山孝雄。

會意見不合，也有臉紅脖子粗地叫嚷這不好、那也不好，互不相讓而鬧到吵架的地步。我在學校成績不好，吵架卻很在行。只要在路上聽到大呼小叫，多半都是我和別人在吵架，左鄰右舍就開始東一句、西一句「安藤家的孩子啊……」、「又在打架了……」，沒辦法，外婆只好提著水桶趕來，桶子裡的水當然是潑到我身上，來阻止我吵下去。因為沒耐性又容易跟別人吵架，鄰居都叫我「吵架大王安藤」。

對學校教育採取放牛吃草態度的外婆，對日常生活的「家教」卻是非常的嚴格。

「守信、守時、不說謊、不找藉口。」

正如大阪商人，喜愛自由風氣的外婆，也要求小孩要能自我思考判斷，對自己的行為負責，並能獨立自主。她徹底堅守這個態度，就連健康是唯一優點的我要去動扁桃腺手術時，她也對小孩子的惶恐不安視若無睹，只說：「自己走路去吧！」很乾脆地把我推開。雖然現在回想起來很好笑，但在當時還是個孩子的我，心中是抱著「我要自己一個人度過這個危機」這種悲壯的決心走到醫院去的。

與外婆一起生活的日子，一直持續到她七十六歲過世為止。或許這並不是

個正常的家庭環境，但我從未有過任何的不滿。她教給我的「生存之道」，至今仍是我待人處世的基礎。

木工廠是遊戲場

對於成長於老街的我來說，真正的學校其實是這生活的市井。當時大阪老街的人們雖窮，但大家都在互相幫忙下努力過日子，老街洋溢著生命力。離家不遠的地方有鐵工廠、玻璃工廠、圍棋石工廠等，附近的人大多從事手工藝的工作。因為鄰居們都是熟面孔，孩子們可以隨意進出任一戶人家，而老家對面的木工廠更是我喜愛的地方。放學回家後，書包一扔就往那邊跑，幾乎每天都泡在那裡。然後，也有模有樣地學人家畫藍圖，把木塊削出形狀，像橋啦、船啦這些簡單的木工勞作，自己動手一個接一個地把它們做出來。在充滿木材香氣中動手做東西令人喜不自勝。

國中一年級的時候，我家加蓋了二樓。當時我也在木工旁跟前跟後，每能幫上一些簡單的工作就歡天喜地。一開始施工後，眼前的風景不斷地變化。屋頂開了洞，明亮的陽光就照進陰暗潮濕的長屋。一抬頭，就是蔚藍的天空。跟

昨天的家比起來，彷彿是兩個不同的世界，在我幼小的心中留下深刻的感動。

不只在木工廠，我也會拿自己做的木模到鑄造廠，灌入金屬；或到玻璃工廠吹玻璃球。少年時代這種沉醉於製作東西的體驗，使我獲益良多。對不同材料的感受與製作東西的方法，或是不受外型限制，從物體的形成來思考自由的感覺……。

木工廠的師傅邊對我說著「木頭也有個性，所以一定要讓它們往好的方向伸展」，一邊數十年如一日地削著木頭。製作東西，不僅是需要耐心和毅力的工作，同時也是

13歲。國中1年級的照片。
下排右邊數來第三個是安藤。

製作東西，
不僅是需要耐心和毅力的工作，
同時也是賦予物體生命的崇高工作，
更有觸摸著實物
而感受到活著的充實感。

賦予物體生命的崇高工作，更有觸摸著實物而感受到活著的充實感。建築家因為不受實物形體的限制而能夠自由地想像，但同時也失去了接觸物體的機會。現在回想起來，成為工匠與成為建築家，對自己而言究竟何者才是幸福呢？我無從得知其中的答案。

從職業拳擊手走向建築之路

進入高工，升上二年級時，十七歲的我就拿到了職業拳擊手的執照。先開始打拳擊的是雙胞胎弟弟——一直都是弟弟先開始嘗試新事物。我們兩人分屬不同的拳擊館。當初是抱著好玩的心態開始打拳擊，沒想到練習不到一個月就考取了專業執照，這表示我有這方面的天份吧！

以職業拳擊手身分站在拳擊場上的第四場比賽，我第一次打到渾然忘我，比賽結束，拿到了四千日圓的獎金。當時大學畢業生的起薪不過一萬日圓左右，所以這算是一大筆錢。總之，靠自己的身體工作而獲得酬勞，讓我非常高興。

拳擊是一種毫不仰賴他人的格鬥競技，比賽前幾個月的期間，只為了那一戰而拚命練習，有時還必須絕食來鍛鍊肉體與精神。如此賭上性命，獨自承受

孤獨與光榮。

在出道的第四戰之後，又經歷幾場比賽，有人到我所屬的拳擊館來問「要不要去泰國曼谷參加招待賽？」但是沒有人有意願，因為要乘船遠渡重洋，還得渡過世界上最波濤洶湧的東海。我心想：「能出國不是很好嗎？」於是大膽地報名。雖然說是招待，卻是連助手和經紀人都沒有的孤身之旅。當時泰國還有仇日情結，比賽時，想要找個助手也要額外付錢，所以就不找了。當一個回合結束，回到自己的角落時，只好自己拉椅子拿水喝。忍受這種孤寂，走向擂台，獨自決一死戰的經驗，我認為在許多方面都讓我建立了自信。

我的拳擊戰績馬馬虎虎。順利打到第六場比賽時，當時日本拳擊界的明星原田先生²竟然要到我所屬的拳擊場來練習。當初我對於同世代的明星拳擊手就在眼前的好運，只感到單純的喜悅而已。但是，跟拳擊場裡的夥伴們一起看著他那驚人戰力的時候，興奮之情卻在瞬間消失殆盡。速度、力量、心肺功能的強度、恢復力，不論是哪一項我都望塵莫及。這讓我看清了不管再怎麼努力也無法達到那般境界的殘酷現實。心中「或許能靠拳擊維生」的淡淡期待被徹底粉碎，當下我就決定放棄拳擊。那是開始打拳的第二年，也正好是高中生活邁入尾聲的時候。

17歲的時候。第一次以拳擊手身分出賽。

　　儘管打拳的時光不長，但因為年輕氣盛，全心全意地投入，失去希望的失落感相當大。但是，十八歲就要從高中畢業了，不得不認真考慮未來的出路。於是，我不斷地向內心深處追問：自己想做什麼？又能做什麼呢？就在此時，發現了自己自幼以來對製作東西的興趣。

　　當然，我當時還沒有明確意識到要走向建築家一途。但自高中開始，因為喜歡京都與奈良附近的書院、數奇屋[3]、茶室等日本的傳統老建築，時常會去走走看看。高二那年春天，第一次到東京遊覽看到由法蘭克・洛伊德・萊特[4]所設計、尚未被拆除的帝國大飯店，也讓我印象深刻。雖然

由法蘭克・洛伊德・萊特所設計的帝國大飯店。
1967年拆除。
攝影：新建築攝影社

還沒有明確的輪廓，但或許我在製作東西的另一端，想像的是建築吧！

無視於身邊大多決定好要到鐵工廠或汽車工廠上班的同學，我把就職拋在一旁，選擇了自由。我也試了一段短期的上班族生活，但因為天生愛好自由又脾氣暴躁，當然待不下去，沒多久就辭職了。但是選擇自由的同時，也伴隨著沉重的責任。只憑一雙女人之手獨自將我養育成人的外婆，我不能再給她添加任何麻煩。總之，我下定決心要自立更生。

一位老友也許是擔心我不找工作，就幫我找了一份一間大約十五坪的酒吧的室內設計工作。在讀工業學校的實習課上，畫設計圖是家常便飯，但當成工作來做，卻是頭一遭。我埋首於建築與室內設計的書堆之中，拚命地畫藍圖。在工地不停地向工匠們低頭懇求，拚命地對業主拜託，總算用自己畫的這張設計圖順利完工了。現在回想起來，真是令人捏把冷汗。

工作結束後，拿到第一筆設計費時，確實感受到自己跨出了嶄新的一步。

1 譯註：間是日本建築的尺度，二間約四公尺。

2 譯註：前世界拳王原田政彥。到安藤所屬道館時，應是當時的新人王。一九六二年間鼎蠅量級世界拳王寶座。

3 譯註：數奇屋原文為「数奇屋」（すきや），專指日式庭園建築中獨立一間的茶室。

4 譯註：法蘭克·洛伊德·萊特（Frank Lloyd Wright, 1867-1959）是二十世紀最具影響力的建築家之一。他不僅設計了一系列具有強烈個人色彩的高水準作品，甚至影響了整個美國建築的發展。

第 2 章

旅行／
以自學的方式
學習

以自學的方式學建築

「西元一九四一年生於大阪，以自學的方式學建築，一九六九年設立安藤忠雄建築研究所……」

我的履歷表開門見山就是這句話。很多人似乎對「以自學的方式學建築」這點非常感興趣，雜誌的訪問也多次問到這個問題。

「真的是自學嗎？」

「所謂自學，到底是怎樣學建築的呢？」

對於上述問題，我都這樣回答。

「因為沒上大學，又沒有直接可以拜師的對象，所以寫自學。」

「應該學什麼、怎麼學，其實我現在也還在學習。」

大多數的人似乎都把這樣的回答當成幽默，但這的確是事實。

高中畢業後，我在自己能力範圍內，以打工的方式開始工作。從家具、室內設計到建築，當工作視野逐漸擴大時，也不是沒考慮過進大學建築系念書這

個理所當然的選項。但家中的經濟狀況並不寬裕，加上從小就不愛念書，學力程度不夠，不得不放棄念大學。既然如此，就只能邊工作、邊靠一己之力去學會想知道的一切——自學是在不得已情況下的選擇。

談到自學，也有人認為這種學習既自由又輕鬆自在，這誤解可大了。除了必須認真學習，當心中有疑問時，身邊既沒有立場相同、可互相討論的同學，也沒有能夠指點迷津的學長和老師。不論怎麼努力，都無從得知自己究竟成長了多少，或自己的程度在哪裡。

最痛苦的莫過於不得不一個人從頭摸索該如何學、學什麼。一開始，我先潛入無法就讀的大學，偷偷旁聽建築系的課程。在那一、兩個小時的課程中，實在找不到自己想知道的答案。於是我蒐購了大學建築系用的教科書，並計畫在一年內讀完。在打工的地方，我也趁午休時間邊啃著麵包讀書；晚上也捨不得睡覺，繼續翻著書頁，就這樣硬是達成了目標。坦白說，這些書的內容有一半看不懂，也搞不懂有些內容是否真的有必要放在書裡，但還是從中隱約掌握到大學建築教育是屬於什麼樣的體系，我認為這並非一無所獲。

總之，只要碰到感興趣的事物，都會想挑戰看看，例如建築、室內設計的

函授課程，還有夜間設計教室。至
於打工，因為自己天生缺乏耐性、
易怒，所以不管什麼工作都做不
久，還稱不上學會什麼技藝。而我
的工作也不限於設計事務所，接二
連三從事了許多與建築相關的瑣碎
繁雜工作。

　　遇見勒‧柯比意[1]的作品集，就
是在每天自學摸索的二十歲時。

　　在大阪道頓堀的「天牛」舊書
店裡，我發現了一本書，作者名字
是屢次出現在現代建築書籍中的勒
‧柯比意。我隨手拿起來翻閱，
瞬間直覺告訴我：「就是它了！」
照片、草圖、設計圖、法文的

在舊書店購入勒‧柯比意的作品集。

內容與書的版型相互呼應，有美感地排列著……。

但即使是二手書，價格對當時的我來說仍是一筆不小的數字，無法當場買下。但我想至少不要讓這本書引起別人的注意，於是我偷偷把它藏在一個不明顯的角落後才離開。此後，每次經過那家舊書店附近，都會因擔心它是不是賣掉了而前去察看，然後再把那本書塞到書堆底下。結果，將近一個月後我才把它買下來。

終於到手的書，光是翻翻看看已經無法滿足我，於是我開始臨摹圖面與設計圖。一次又一次地描繪著柯比意的建築線條，幾乎是到了記下所有圖面的程度。

雖然看不懂解說作品的法文和英文，但我對柯比意這個人產生了濃厚的興趣，於是找來了他所寫的《以建築為目標》等書的日文版，一本接著一本地讀下去。然後，我知道了柯比意這位現代建築界的巨匠，實際上也是自學出身的建築家，透過文字敘述，我了解到他對抗體制、從而開創出一條新的道路。對我來說，他的存在已經超越了單純的崇拜。

環遊日本，參加TeamUR

在不知不覺間，我已經處於寧可縮衣節食，也要去蒐購外文書與外文雜誌的狀態了。即使看不懂外文，只要翻翻書頁，也能感受到新時代的風潮。當我逐漸體會到建築世界的寬廣時，想親自去體驗那些空間的念頭油然而生。

首先是二十二歲（一九六三年）那年，若上大學的話差不多是要畢業的時候，我做了一趟屬於自己的畢業旅行——環遊日本。從大阪渡船到四國，繞到九州、廣島，然後北上，前往東北和北海道。這趟旅行的主要目的之一，是遍覽日本近代建築巨擘丹下健三的建築巡禮。我得到了超乎預期的感動；另一方面，散見各地的古老建築，尤其是白川鄉、飛驒高山當地傳統民家的空間，深深吸引著我。人們的生活在空間中具體成形，又與自然融為一體，形成了難以撼動的風景。由日常生活所需而形成的豐富造型，與新時代建築截然不同，讓我感受到了靜謐的感動。

這趟畢業旅行結束後，我在神戶的設計事務所幫忙神戶湊川的再開發設計畫時，因為工作上的關係，認識了當時在大阪市立大學教授都市計畫的水谷穎介

老師。不知何故得到老師的厚愛，得以參加老師統籌的都市研究團隊TeamUR，進出大阪市立大學的研究室，從此開始協助都市開發的總體規畫案的提案等工作。

對於平常從事家具設計和室內設計的我來說，北歐的新市鎮等規模實在過於龐大，起初還摸不著頭緒。但一邊參考世界各地的都市開發計畫、並同時進行實際田野調查的過程中，也慢慢地發現了日本都市空間規畫的問題。此外，這個過程也成了我實際學習法規、社會制度、經濟和建築活動之間關聯性的機會。

團隊當中也有好相處的夥伴，

環遊日本旅行時所造訪並留宿的聚落（愛媛縣愛南町）。

待在那兒也很愉快，所以我待得比預期還要久。但幾年之後，我還是從 Team UR 抽身了，這是因為在了解了「都市」的整體觀點之後，我更希望自己能夠參與其中和「建築」相關的那一部分。

初見世界

一九六四年，日本開放一般人國外自由觀光沒多久，我決定去歐洲。那時既沒有旅遊指南，親友中當然也沒有人有國外觀光經驗。出發當天我說：「也許就這樣一去不回了。」然後與家人、好友和街坊鄰居用水杯乾杯。當年出國的心情，多半有著這種有去無回的不安吧！

而且當時還是一美元換三百六十日圓的時代。我二十四歲那年，正值室內設計等工作開始步上軌道，生活上也有了著落的時候。長期的歐洲旅遊，意味著要中斷這些工作，也會耗盡所有的積蓄。

但跟這些不安比起來，我對未知的歐洲的好奇心更強烈。對我們這一代來說，建築的歷史就等於是從希臘、羅馬的古典建築，發展到近代的西歐建築史。

照片中看到的西歐建築蘊含著強勁的力量，這是講究細節、強調與自然融合的

即使是相同的知識，

透過抽象的語彙而得知，

與經過親身的經驗理解，

所得的深度完全不同。

初次的國外之旅，我生平第一次

看到了地平線與海平面。

有了親身體驗地球形影的感動。

日本建築所沒有的。我想到那個地方，親眼確認那股強勁的力量到底是什麼。

我從橫濱港搭船到納霍德卡（Nakhodka）[2]，轉乘西伯利亞鐵路前往莫斯科。從前，前川國男[3]以巴黎的柯比意為目標而踏上旅途時，走的也是同一條路線。從莫斯科到芬蘭、法國、瑞士、義大利、希臘到西班牙，最後從南法的馬賽搭 MM 線客貨兩用船繞經非洲的開普敦，再到馬達加斯加、印度、菲律賓之後回國。這是一趟旅費六十萬日幣、為期七個月的旅程。

我踏上歐洲的第一個土地是芬蘭。因為靠近北極，氣候非常嚴酷，是自然環境非常貧瘠的不毛之地。我五月抵達，正好是永晝期間，在沒有日落之下，充分觀賞了阿爾瓦爾‧阿爾托[4]、赫基‧賽倫[5]等北歐近代建築家的作品。在嚴峻的自然環境中，徹底排除了所有累贅，同時將美麗的光線與生活上的體貼等充沛的要素，融入在簡潔的建築中。我被這可以洗滌心靈的空間深深地感動。這再次提醒了我，「每個地區的生活空間都有其獨特的個性」這個理所當然的事實。

現在回想起來，很多感動的回憶都甦醒了過來。建於遠古羅馬時代的萬神殿[6]，充滿戲劇性的光之空間；希臘衛城之丘的帕德嫩神殿，即使已成為廢墟，仍被視為西歐建築的原點而屹立不搖。多數建於二十世紀初期的建築名作散見

1965年。從橫濱港開始的首次歐洲之旅。

於各地，巴塞隆納的安東尼奧‧高第[7]到近代仍持續不斷與建奇形怪狀的建築。在義大利則是從羅馬到佛羅倫斯，依照創作年代的順序，欣賞米開朗基羅所有的建築與畫作、雕塑。眼中所見盡是新鮮事物，我在旅途期間不停地走著，就為了尋找更有趣的事物。

然後，我見到了連做夢都夢過的勒‧柯比意的建築。從波瓦西之丘的薩瓦別墅系列住宅作品，到廊香聖母禮拜堂[8]、托瑞聖瑪利亞修道院[9]和馬賽的集合住宅，我走訪了所有找得到的柯比意的作品。我在巴黎花了不少時間尋找柯比意的工作室，但與柯比意本人見面的這個願

望卻終究沒能實現。一九六五年八月二十七日，在我抵達巴黎前的幾個星期，柯比意就離開了這個世界。

這次旅行雖然是以建築行腳為目的，但我唯一的依靠是想在途中偷空閱讀而帶著的幾本近代建築教科書而已。若事先能有系統地學習歷史，這趟旅程應該會更充實。不過，在心靈最飢渴的時期，能夠親臨當地，用自己的眼睛，親眼看到包含建築與風土的人文「世界」，應該是很好的收穫吧！

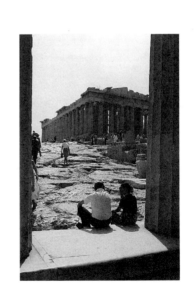

1965年。希臘衛城之丘。

即使是相同的知識，透過抽象的詞彙而得知，與經過親身的經驗理解，所得的深度完全不同。在這次旅途中，我生平第一次看到了地平線與海平面。

從哈巴羅夫斯克（Khabarovsk，又稱伯力）到莫斯科這段搭乘西伯利亞鐵路的一百五十個小時，從窗外望去盡是綿延不斷、一成不變的平原風景。還有航行在印度洋上時，在船上體驗到四面八方只有一片汪洋的空間。現在搭飛機移動兩地的方式，已經無法得到這種親身體驗地球形影的感動了吧！

旅程最後行經印度，在那異樣的氣味和強烈的陽光下，我看到人類的生死交錯，受到的衝擊足以使我改變整個人生觀。在恆河中沐浴的人們身旁，火化的遺骸順水流過。這讓我領悟到自己的存在是多麼的渺小。

生命的意義究竟是什麼呢？

當我把旅歐的決心告訴外婆的時候，她說：「錢不是拿來存的。錢善用在自己身上時才有價值。」這句鼓舞的話，讓我帶著無牽掛的心情出國。此後，在成立事務所前的四年間，我只要存夠了錢就會去旅行。正如外婆所言，二十幾歲時旅遊的記憶，成了我人生當中無可取代的財產。

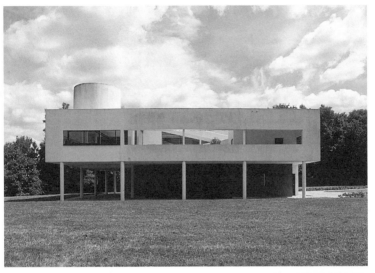

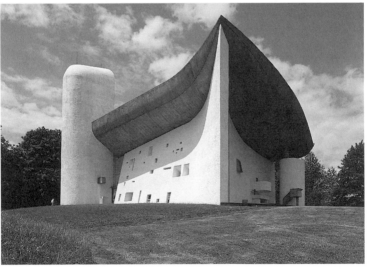

一九六〇年代的二十歲青春

不僅限於建築，在社會史的領域中，一九六〇年代被視為特別的十年而常被提及。實際上，我認為再也沒有那種激烈地撼動社會的時代了。

六〇年代初期是大眾化社會的會開始。在五〇年代後半，日本的資本主義已經完全復活，由保守黨政府所領導的政界也開始安定下來。職業運動、週刊、休閒生活等詞彙已成為日常生活的用語，人們得到了前所未有的豐富物質生活。但另一方面，表面的繁榮讓人們忘了去追究事物的核心，也削弱了對抗社會的力量。

在這片欣欣向榮中被壓抑的反體制能量，在一九六〇年的安保改革一口氣爆發出來。當時我十九歲，就算是在大阪的老街夾縫中求生存、對政治毫無關心的年輕人眼中，看到電視播出滿滿盡是林立的紅旗與人海包圍國會的畫面，還是造成了很大的衝擊。

否定既成事物、反抗現在——漸漸朝經濟大國日本前進的社會，以安保改革鬥爭揭幕的六〇年代，確實出現過與主流抗衡、追求「活出自己的人生」這種

上：柯比意設計的薩瓦別墅。下：廊香禮拜堂。
攝影：藤塚光政

時代精神。

正值血氣方剛的二十歲世代，心靈始終渴望刺激的我，從六〇年代中期開始經常前往東京，興致盎然地欣賞當時被稱為前衛派年輕人的創作。例如，高松次郎、篠原有司男和寺山修司的天井棧敷[10]，唐十郎的紅帳篷，或是橫尾忠則、田中一光等新進的平面造形設計者、攝影師篠山紀信——一九五五年增澤洵在新宿開的風月堂、赤阪的無限，還有新宿二丁目的沙龍酒吧CACADOR和乃木坂的Donald Judo等，都成為這些人時常流連的地方。我也是在這個時期認識了與負責裝潢CACADOR和Donald Judo的倉俁史朗。

我所處的關西，當地也有吉原治良所率領的具體美術協會。我和他們是在梅田的爵士咖啡廳「CHECK」結識。就像米歇爾‧塔皮業[11]所讚嘆的「無可挑剔的創作就在這裡」一樣，白髮一雄衝入泥沼的動作、村上三郎飛奔衝破十幾張紙的行動創作等，他們這種試圖將美術還原成行動，使表演和日常生活的舉止趨近於難以區別的等值事物，極其前衛。我一方面訝異於「這種東西也算藝術啊？」一方面也因他們激烈的言談大受啟蒙。

「不要模仿別人！創造新事物！跳脫一切事物的框限，自由萬歲！」

否定既成事物，

反抗現在——

漸漸朝經濟大國日本

前進的社會，

以安保改革鬥爭揭幕的六〇年代，

確實出現過與主流抗衡、

追求「活出自己的人生」

這種時代精神。

那個時代與社會充滿著撼動人心的力量。具有對一切動搖不安、特立獨行等特異事物的包容力。那種六〇年代的精神轉瞬間在世界各地引起了共鳴，並匯聚成一股洪流。就在一九六八年，發生了世界各地的革命運動。

一九六八年五月，在日本以東京大學的安田講堂封鎖事件為首，展開一連串學運的前夕，我正在第二次的歐洲旅行途中。在法國五月革命最高潮時的巴黎，我偶然地遇上了這一刻。我和憤恨不平的年輕人一起，挖起埋在路上的石頭，就朝著某個地方砸。雖然僅是短暫的瞬間，已令所有都市機能停擺，訴求強權解體的年輕人，驚人的能量確實撼動了那個時代。我們這一代的社會意識與生存方式，不就是在此時此刻被決定了嗎？

激動的六〇年代，在高度頌揚著支持戰後經濟成長的科學技術下，大阪萬國博覽會EXPO70成功閉幕。充滿著無法言喻的亢奮感的時代氣氛，也與這個祭典的終了一起畫下句點。一九七〇年十一月，三島由紀夫在自衛隊裡切腹自盡，似乎正象徵了創造年代的終結。

出乎預料的石油危機讓社會的氣氛蒙上陰影後，當時一直隱藏在高度經濟成長背後的矛盾一口氣爆發出來。嚴重的公害問題、因人口過度密集而產生的各種都市問題，以及為解決上述問題所導致的無法抑止的近郊開發和自然環境

1969年。28歲時，
設在梅田公寓裡的一個房間的事務所。

境破壞等。但是，在聽不到任何反抗的聲音之下，經濟至上主義卻又變本加厲，一切都被商業主義的浪潮所吞沒。

……。

六〇年代末期，我在大阪的梅田開了間小小的事務所。然後以建築設計這個工作來對抗社會不合理之處，展開我個人的戰鬥生涯

1 譯註：勒・柯比意（Le Corbusier, 1887.10.06-1965.08.27）是二十世紀最重要的建築家之一，被稱為「現代建築的旗手」。

2 譯註：納霍德卡是位於俄羅斯聯邦濱海邊疆區、面對日本海的不凍港。

3 譯註：前川國男（1905-1986）日本建築家，曾師事柯比意，引領二次大戰後的日本建築界。

4 譯註：阿爾瓦爾・阿爾托（Alvar Aalto, 1898-1976），芬蘭著名建築家。

5 譯註：赫基・賽倫（Heikki Siren），芬蘭著名建築家。

6 譯註：萬神殿（Pantheon），又譯萬神廟、潘提翁神殿，位於今義大利羅馬，古羅馬時期的宗教建築，後改建成一座教堂，是古羅馬時期重要的建築成就之一。

7 譯註：安東尼奧・高第（Antonio Gaudi, 1852-1926），西班牙「加泰隆現代主義」（Catalan Modernisme）建築家，為新藝術運動的代表性人物之一。

8 譯註：廊香禮拜堂（Notre Dame du Haut）位於法國廊香地區，柯比意設計，於一九五四年完工。柯比意最傑出的作品之一，也是二十世紀一個重要的教堂建築典範。

9 譯註：托瑞聖瑪利亞修道院（Couvent de la Tourette），位於里昂西北，以內在充滿精神性所賦予的活力著稱。

10 譯註：天井棧敷，日本的地下劇團。

11 譯註：米歇爾・塔皮業（Michel Tapie, 1909-1987）為法國著名藝術評論家。

建築家　安藤忠雄

住吉長屋——飽受批評的處女作

在大阪市住吉區老街連續的三間長屋中，我將正中間那間改建成寬二間、深八間的箱型混凝土房子——「住吉長屋」，是我身為建築家實質上的出道作品。以建築角度來看規模稍嫌嫌小，但是作為住家，因為蘊含了幾個問題，使這房子受到世人的關注。

第一個問題是房屋四面都被牆包圍，除了入口就沒有別的開口；第二個問題是房屋內外、牆壁和天花板，都是清水混凝土的表面[1]；而爭議最大的第三個問題，則是把已經很狹小的混凝土箱子再切成三等分，中間當做露天的中庭使用。簡而言之，房子的組成，一樓是客廳與廚房等會用到水的空間，二樓是夫妻的臥室與孩子房，各個房間的生活動線都被中庭切斷。

「住吉長屋」最早出現在媒體上，是在一九七六年十月《朝日新聞》文化版，由伊藤鄭爾先生執筆的專欄。我和伊藤先生都參加了在高山市舉辦的建築研討會，期間我提到住吉長屋，引起了伊藤先生的興趣。於是，在研討會結束

住吉長屋。在傳統木造住宅三間長屋的正中間，打造出一棟箱型水泥屋。

建築家 安藤忠雄

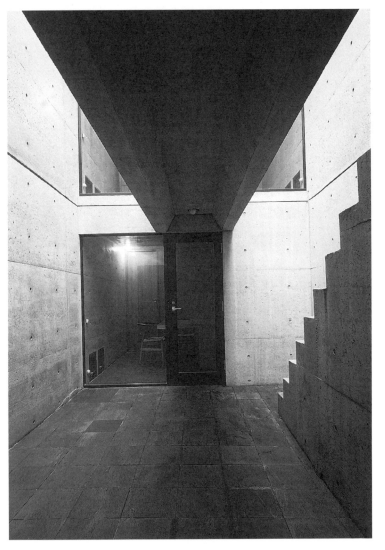

後，他還特地到現場看過才回家。或許他認為連小小的住家都絞盡腦汁去設計的年輕人很有意思吧！於是在批評東京市區無節制地興建高樓大廈的文章中，他善意地寫了「在大阪有一位蓋了這種房子的建築家」。

但之後住吉長屋發表在建築專門雜誌時，有人像伊藤先生一樣給予肯定，卻也有不少嚴厲批評的聲音。

例如：「沒有窗戶的外觀，對街道而言，顯得過度封閉……，裡外兩面都是清水混凝土，適合做為住家嗎？……沒有隔熱材如何抵禦寒冬？……下雨時要從臥室去上廁所，不就得撐傘走下沒有扶手的樓梯？……」

的確，從常識上的功能主義觀點來看，這間住家確實十分不便。一九七九年，我以住吉長屋獲得日本建築學會獎的時候，也附帶說明：「這間房子絕對無法從一般的角度來詮釋……。」

讓實際住在那裡的人，面對種種生活上的不便，被批評是建築家的自我偏執，也是無可奈何的事情。但若批評我把房子當成藝術品任意揮灑，完全不考慮功能，則不夠中肯。這個家絕對不是漠視住戶生活的產物；相反地，這是我以自己的方式，對生活與住家的意義做了徹底的思考、深入探索後所得到的結論。

將住家的正中央做為中庭的住吉長屋。
攝影：新建築寫真部

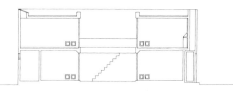

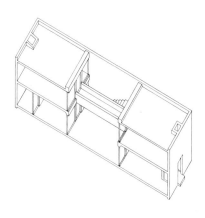

時尚居家的流行與老街居民的生活

七〇年代初期，日本社會處於高度成長期的巔峰，國民生產毛額不斷攀升。一九七一年金融政策鬆綁，並受到一九七二年田中內閣的列島改造論影響，住宅產業興起。二次大戰後二十五年來，憧憬美式生活而一直拚命工作的日本人，總算有餘力可建造自己的家。

那時大家所追求的，自然是設備齊全的美式住宅。宣傳著亮麗時尚居家形象的公寓、成屋與貸款購置的透天厝，以驚人的態勢不斷興建。

雖然日本京都、大阪、神戶等地的新興住宅區不斷被許多成屋淹沒，但在我的周圍仍以傳統工法的木造房屋為主流，這種密集排列的住宅才是現實的風景，和時尚居家根本扯不上關係。

我從小住在大阪市旭區的兩層木造長屋，直到一手把我帶大的外婆過世、我四十五歲那年為止，一直都住在那裡。我的老家和住吉長屋一樣，都是寬二間、深八間的典型長屋住宅。拜這間房子所賜，我從小以為住家就是又窄又暗、冬冷夏熱的地方，並理所當然地接受。我一直想要改善這種居住環境，而

住吉長屋之平面圖、剖面圖與等角圖。

長期抱著這個念頭所累積的不滿與憤怒，成為我決心從事建築的能量來源。

雖然這裡稱不上是居住品質佳的房子，但是因為有了西向的後院，保有了最低限度的通風與採光。在汽車與冷氣尚未普及的時代，人工產生的熱源較少，都市環境比起現在好多了。在悶熱的夏日傍晚，感受晚風吹過的清涼，或呆望著黃昏時分從後院流洩而入的短暫陽光——這就是雖貧窮但講究四季變化而享受到的生活樂趣。

在開設建築事務所前，為了增廣見聞到世界各地流浪，我曾兩度造訪美國。

第二次搭著灰狗巴士，由西向東橫跨整個美國，親眼目睹美國非比尋常的「富裕」。街角處擠滿手拿漢堡和可口可樂的人群，在旅館或汽車旅館，擦手紙和或面紙就像自來水般用之不盡。我被這種大量消費的社會型態所震撼，也感到在國土、資源與生活習慣上都和美國不同的日本，不斷想模仿美國的空虛。

時尚居家生活的概念也是美國的產物，但想在地狹人稠的日本國土上追求這種生活，畢竟不切實際，日本社會應該思考的是更符合自己生活型態，在狹小的土地上，尋找屬於狹小土地的富足。我一直認為大家憧憬的那種明亮白淨的郊區住家，不過是在表面上做文章而已。

都市游擊隊住宅

七〇年代當時，包括我在內的年輕建築家即使開設了事務所，也沒有正式設計住宅的機會。最初經手的「富島邸」案，是改建位於密集的老街木造房屋的其中一間。之後承接的住宅設計案幾乎都是預算低、基地狹小的工作。

但即便在這樣惡劣的條件下，對於渴望工作的我來說，仍是設計的好機會。出現於一九五〇年代一系列的小型住家建案當中，例如增澤洵的九坪自宅案，證明了基地小、預算低，還是能蓋出好作品。而在我的故鄉關西地區，六〇年代有西澤文隆[2]一系列的中庭式住家，以及RIA都市建築設計研究所的合成木造建築等，開始了都市住宅卓越的新嘗試，也帶給我很大的刺激。

如果因應業主需求，只需充實房屋功能就好，那就只能蓋出無趣的家了。預算的限制雖然無法改變，但其他方面我絕不輕易妥協。就算和客戶發生爭執，也會堅持到對方無可奈何而投降為止。對於工地的營造商也是一樣，如果施工品質不佳，就算扯著對方的領子吵架，也會要求他們重做。

一九七二年，透過同在大阪從事設計工作的渡邊豐和先生引薦，我的「富

島邸」與另外兩件規畫建案，得到植田實先生所編輯的雜誌《都市住家》增刊號中發表的機會。當時名為〈都市游擊隊住宅〉的文章也一併被刊載，內容探討在大都會過度密集區域的狹小土地上，仍要與建獨棟住宅的意義，以及我的建築存在的理由。我把堅持定居都市而努力的個人住宅，定位成為此戰鬥的游擊隊基地，並以「富島邸」在內的三件作品為實例來介紹。每個住家規畫都是採用自我封閉的結構，在四周築起高牆，形成一個完全將都市排除在外的空間，而力求內部空間的完備。這和一般追求明亮的時尚居家生活潮流相反，都

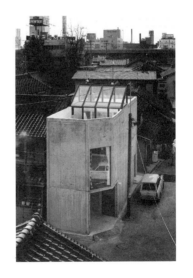

都市游擊隊住宅，富島邸（1973年完工）。

問題是在這裡生活
真正需要的是什麼？
這是關係到居住真諦的
思想問題。
對此，我的答案是：
融合在自然中的生活
才是住宅的本質。

市游擊隊住宅是宛如洞窟的住家。

居住的意義

在都市游擊隊發表後兩年的一九七四年初，我開始著手設計「住吉長屋」。寬度僅有二間的極小土地，加上被左右兩間長屋包夾，與兩邊只有一牆之隔，這種改建工程比先前做過的任何建案的難度更高。不過在這前所未有的惡劣條件下，反而讓年輕的我充滿幹勁，想在這狹小的地方營造出豐富的空間。我就抱著這個想法，將心力全部投注在設計之中。

在佔地與預算雙雙受限的狀況下，思考的方向不禁朝向如何削減身上贅肉的減去法。當我二十多歲在美國旅行時，曾因震教徒[3]自給自足的生活文化而大受感動，我設計住吉長屋時所想的，就像該教派的家具般，只生產必要物品的生活美學。

但這並不光是減少擺設，呈現出單純的造型就好。在原理性的結構中，要如何打造富有變化與深度的居家空間——我思索這相互矛盾的主題，同時也尋找各種可能。最後想到的是盡可能將外部空間包覆於住家正中間的清水混凝土長

屋。

為什麼我要選擇將毫無表情的清水混凝土牆朝向街道，且打破現代住宅動線規畫的不成文規定？改建當時，還有自己尚未察覺的層面，費盡心思也無法訴諸言語，我在周遭不斷的批評聲浪下，才慢慢整理出頭緒。

問題是在這裡生活，真正需要的是什麼？這是關係到居住真諦的思想問題。對此，我的答案是：融合在自然中的生活才是住宅的本質。正因為空間有限，所以首要之務是如何在最大限度下體會自然嚴峻與溫柔的變化，於是犧牲了方便這個選項。

住吉長屋的速寫。

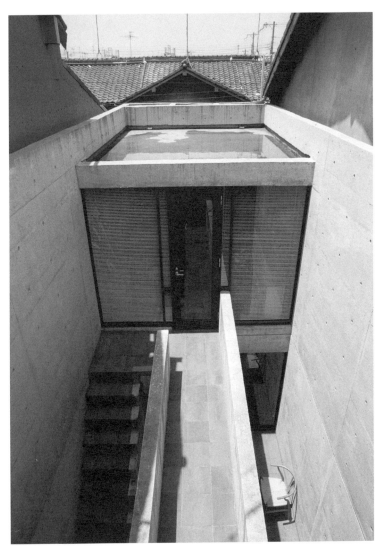

和極狹小的基地中的自然共生，這個想法明顯缺乏平衡。一般而言，佔了小房子三分之一的中庭，是多麼浪費空間。但以我從小住在長屋的經驗，相信中庭的自然留白，才能為狹窄的住家創造出無限的小宇宙。同時，人類的韌性足以承受並接受這座中庭的自然與考驗，做為日常生活中的色彩；至少我相信原本住在這間傳統木造長屋的屋主東夫婦，能夠理解這棟房子。

拜眾多的爭議聲浪之賜，「住吉長屋」入圍吉田五十八賞[4]。在最後的評選階段，已故建築界大師村野藤吾老師曾親自到現地察看。村野老師仔細地看過房屋的內內外外之後說：「姑且不論建築的好壞，在這個狹窄空間裡經營著生活，令我深受感動。應該給住戶頒個獎吧！」說完就轉身離去。不出所料，結果以落選收場，但我至今仍謹記著村野老師的那番話。「住吉長屋」的創造性，正是基於它實際被建造，並成為真正住家這個事實。著手這間位於三間長屋中央的改造工程，不僅風險極高且十分困難，我必須感謝接下這項委託的營造商的勇氣；我也必須感謝包容建築這棟住宅的左鄰右舍與附近居民的勇氣；最需要感謝的是業主東夫婦決定住在那裡的勇氣。如果沒有他們堅定的熱情與努力，住吉長屋就算成為一座清水混凝土雕刻作品，也成不了一個家。但在

中庭佔了這間小房屋的三分之一（住吉長屋）。

建築家　安藤忠雄

與自然共生的住家
（住吉長屋）。

三十年後的今天，他們仍和完工當時一樣，以不變的生活方式繼續住在那裡，證明了不依賴物質也能享有生活的豐饒。

現在回想起來，我從住吉長屋那些近於極限的惡劣條件當中，學會了相當多的事情。因為狹小又缺乏經費，所以不容許絲毫的浪費。正因如此，我才能徹底地思考居住者的精神力道、體力以至於生活形式的極限等相關問題。

讓住家不被安逸的方便性牽著鼻子走，打造出獨特的生活。為了實現這個概念，我以質樸的材料與單純的幾何學建立架構，並在生活空間中大膽引進自然。這樣的住家，直到今天仍是我建築上的原點。

都市游擊隊住宅的新發展

「居住有時是很嚴肅的事。既然委託我設計，希望你也要有堅持住下去的覺悟。」

有人來委託我設計住家時，我會先這麼說，再補充說明「住吉長屋」的規畫等。這時，大約一半的人就打退堂鼓離去了，而沒走的另一半怪人，便成為我建案的業主。

「居住有時是很嚴肅的事。

既然委託我設計，

我希望你也要有

堅持住下去的覺悟。」

有人來委託我設計住家時，

我會這樣說明。

早期的工作來源，多半是我在某地為住家施工時，附近的居民從施工開始到完工為止，三番兩次前來觀看，完工後就委託我設計。在完成「住吉長屋」之後，我的住宅作品「帝塚山Tower Plaza」、「真鍋邸」、「堀內邸」、「大西邸」等都集中在該地的周邊，就是一個極佳的例子。我經手的房子不僅改變了外型，連住戶的生活型態也必須隨之改變，因此委託人本身也做好了相當的心理準備了吧！

既然要求住戶付出種種努力，我們建造者也擔起責任，尤其致力於完工後的定期維護。和住戶一同揮汗把外牆的污垢洗淨，並改善有問題的地方。我們接到再次委託增建住宅的案子很多，理由或許不是因為住得舒服，而是在售後服務的過程當中所培養出來的人際關係吧。

我用這種游擊隊的方式建造了許多量身打造的住宅。對這樣的我來說，於一九七〇年代末著手設計的「小篠邸」是一個大轉機。

以往的工作主題，都是想辦法為夾在嘈雜都市環境中的迷你基地爭取「豐富的」居住空間。但位於芦屋奧池自然資源豐富的基地上，以不限制建築規模也沒有預定計畫的條件下所進行的「小篠邸」規畫案，是我追求自己所想望的另一種建築的大好機會。

小篠邸。為了留下原有樹木的特色，將建築朝向西南方。
攝影：新建築寫真部。

建築家 安藤忠雄

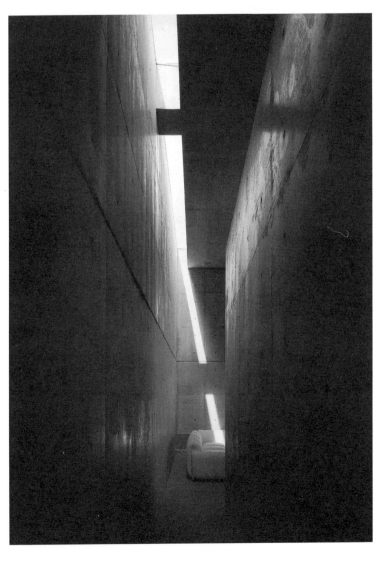

清水混凝土的大豪宅

無論是從施工地點或是從規模來看，「小篠邸」建案在日本可歸類為豪宅的特殊案子。向來只經手低價位住宅建案的我能接到這件案子，只能說身為時裝設計師的客戶小篠弘子女士也是個怪人。為了呼應她的個性，我想用異於一般常理的方式，建造一座我心目中的「豐饒」住家。

房屋內外都以清水混凝土為基調的清心寡欲式（stoic）空間，以及徹底堅持幾何學的簡單計畫結構。住吉長屋以來的一連串都市住宅都採用了這些相同的手法，但在將自然引進箱型建築這點上面，這次我挑戰了「光線」這個新的主題。

我將建築物內部可感受的自然風貌，鎖定在「光線」上面，思考各種將光線引進室內的方法，讓每個空間各有特色。柯比意的廊香禮拜堂已經證明了只追求光線也能產生建築。而小篠邸則是嘗試在排除一切裝飾的混凝土箱當中，產生出「光」的空間。

以光為主題的清心寡欲式生活空間（小篠邸）。
攝影：大橋富夫

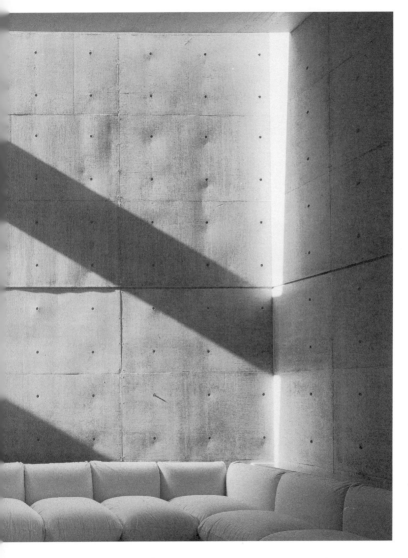

090

建築的原點‧住宅

建築家 安藤忠雄

空間的表情會隨著光線的
改變而轉換（小篠邸）。
攝影：大橋富夫

這棟建築也讓我面對另一項主題：在樹林環抱的廣大基地上，如何安排建築物的位置？和市中心不同，只有在受惠於自然環境的這個地方，才能產生的住宅。我不用「建築物與留白」這種單純消極的規畫，我的目標是讓包含建築物在內的整片基地都變成一座大庭園。

於是誕生了兩個高度不同的混凝土箱子，沿著地形做平行排列。在這兩個箱子之間，運用高低差，將其中一部分當作階梯型露台，成了室外的起居室。而在兩個箱子面向露台那一面，用最能呈現出基地風景的形式切割出窗戶。

除了有如嵌入地面般的造型，

小篠邸的剖面圖。箱型混凝土屋與地形融合，嵌入其中。

這棟房子的方位也不同於周邊其他別墅。「小篠邸」的主要開口面向西南方。因為腹地廣大，要坐北朝南並非不可能，但當初做規畫時，以保留並活用基地上原有的樹木為前提，因此做了這樣的配置。我考量的重點是對原來就存在於此的「自然」表示敬意，並加以活用，而不是堅持坐北朝南。

小篠邸的形式與一般所說的「豪宅」有很大的差異，但似乎滿符合小篠弘子女士的生活品味。完工三年之後，又增建一間工作室，我在這裡加入了描出圓弧狀的光線空間。二〇〇四年時，在她的委託下再次著手改建規畫，徹底改造其中原有的一棟。小篠邸以嶄新的接待所之姿重生了。

不同時期的小篠邸，都讓我得以實現心中所描繪的空間構想。它不只讓我發現了清水混凝土箱型建築的「下一個可能性」，對我來說也是具有特殊意義的住宅。

與社會之間的隔閡

在事務所成立的第十年左右，我的建築家身分已稍被認同，做事也變得比

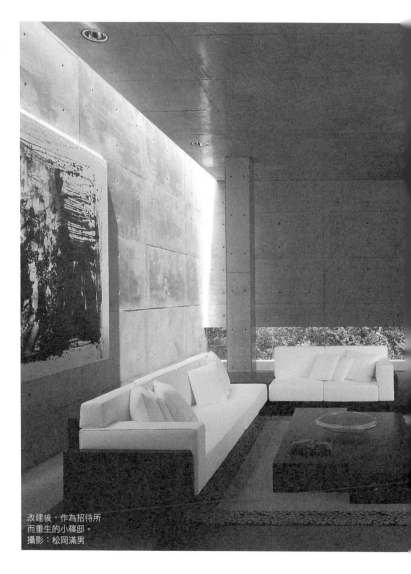

建築家　安藤忠雄

改建後，作為招待所
而重生的小篠邸。
攝影：松岡滿男

較方便了，但對於建築，我決定依舊採取「都市游擊隊」的態度，不加改變。

然而周遭的狀況卻逐漸在變化。

就像「住吉長屋」所象徵的一樣，我的建築目標是為清心寡慾且堅強度日的人，打造有如修道院般的住家。到七〇年代為止，我這種想法，和那些就算沒什麼預算也要擁有一個家、建立自己生活風格的住戶意識，幾乎是不謀而合。從八〇年代中期開始，正好是泡沫經濟開始起飛時，隨著社會日漸富裕，我開始感到自己與社會有些格格不入。

這並不是說我無法為富裕階層的人蓋房子。在「小篠邸」之後，建築家城戶崎博孝先生身兼客戶與統籌（coordinator）委託我興建的「城戶崎邸」等，也是在彼此有共同理念下所著手的大型住宅建案。「城戶崎邸」這個案子給了我一項饒富趣味的課題，就是建造一個客戶夫婦與各自的雙親這三個家庭各自獨立的共同居住空間，既擁有一起居住的感覺，又要確保個人隱私。一邊思考著這個難題，我造出了將中庭住宅以立體方式層疊組合，呈現出迷宮般的空間結構。我認為這種結構展現了我對小型共同住宅的一種想法。確實，正因為各方面的條件優渥，才能讓我挑戰這個新課題。

不過，「城戶崎邸」這個案子終究屬於例外。許多前來委託我設計自宅

城戶崎邸。委託人夫婦
與各自雙親共三個家庭的房子。
攝影：新建築寫真部

建築家 安藤忠雄

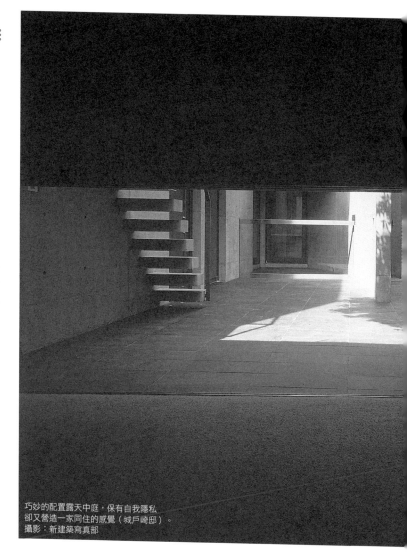

建築家 安藤忠雄

巧妙的配置露天中庭，保有自我隱私
卻又營造一家同住的感覺（城戶崎邸）。
攝影：新建築寫真部

的、有經濟能力的客戶，多半不在乎如何生活，只是將我建造的房屋當作一種風格而已。他們追求的不過是「安藤忠雄的清水混凝土」這種設計，心中描繪的則是麻煩少、明亮愉快又便利的現代式住宅。

要彌補自己與業主之間的觀念落差，我勢必得在某方面壓抑自己的想法。

但如此迎合下去，總有一天會迷失了本質。我就在感到自己與社會格格不入的矛盾中，站穩腳步不讓自己被淹沒，繼續蓋房子。

持續設計住宅的意義

自一九九〇年起，承包公共建築的比例日漸增加，事務所也忙了起來。要承包公共建設，至少要有二十名以上的員工，並維持一定的事務所規模。但以這樣的人數再去承包耗時的個人住宅案，會影響事務所的營運，因此個人住宅的案子必然逐漸減少。儘管如此，就算每年一、兩件也好，我還是持續蓋房子，直至今日。

在明知會影響事務所營運的情況下承接住宅建案，原因之一是為了事務所的新進員工。因為要讓他們瞭解建築是什麼，從住宅這種能力所及的規模起步

在海岸旁邊長5m×5m的基地所蓋的4m×4m住家。
攝影：松岡滿男

最快。

在鞭策尚未成熟的員工的同時，教導他們把建築當職業所必須要有的心理準備，除了得善盡設計師的責任，要完成一棟房子，還有相當的壓力，也有很多累人的事。不過，新進員工的優點在於初出茅廬的熱情，正因為如此，也留下不少比資深員工更好的成果。而最關鍵的是我不想遺忘這股熱情，所以才堅持繼續承接個人住宅案。

因為能夠承接的數量有限，所以在接受住家建案時格外謹慎。接案與否的判斷標準，不在預算與規模，只看自己能否和客戶討論夢想並迎接挑戰。

挑戰的內容隨著案子而變化。像挑戰位在自然風景勝地、或夾在市中心的大樓間的特殊條件很有意思，而在生活型態相異的外國建造房屋也具有挑戰價值。在家庭成員及住商混合等複雜的需求中尋找解答，也是一種挑戰。

然而最有意思的還是克服基地狹小、預算低廉的不利條件而興建的小住宅。例如，直接把挑空的樓梯間當做住家的「野田藝廊」、像是崁入都市的夾縫之中的「日本橋之家」，以超低成本為目標的「白井邸」。而二○○三年，我在能瞭望瀨戶內海的海岸，五公尺乘五公尺的正方形基地上蓋了一間四公尺乘四公尺的超小型住家。目前在東京都心則有一片寬度不到五公尺、深度三十

多公尺的狹長基地，我正在努力發揮那裡的特色，建造有如日本迴遊式庭園[5]的住家。

從小型住宅的設計轉身挑戰大都市的我，現在的工作則以日本國內外的公共建設為主。工作量對一家小事務所來說是難以消化的，我們在維持內容、品質與營運的平衡之下，做最大的努力。等目前手邊的工作告一段落，有機會靜下來時，我想慢慢縮小工作的規模，回到自己的起點。

無論如何，我人生最後的工作一定是蓋住宅，這是我唯一、也是最強烈的堅持。

1 譯註：在建築界中通稱此種混凝土牆為清水模處理。

2 譯註：西澤文隆（1915-1986），建築家，對日本現代建築有極大的影響。

3 譯註：震教徒（Shaker），一七四七年成立於英國，與貴格會和法國摩門教最相近，主張共有財產，強調獨身，以舞蹈為敬禮上帝的方式之一。他們追求完美而簡單的建築形式和模素的室內裝飾，以「實用」為目標。

4 譯註：吉田五十八是日本昭和時代活躍的建築家，將日本的傳統建築數寄屋自創性導向現代化。吉田五十八賞是針對建築、建築相關優秀作品及作者頒發的獎項，共舉辦過十八屆，於一九九三年畫下休止符。

5 編註：迴遊式庭園是始於日本江戶時代的一種庭園樣式，以池子為中心，周圍設有遊覽路徑的庭園。

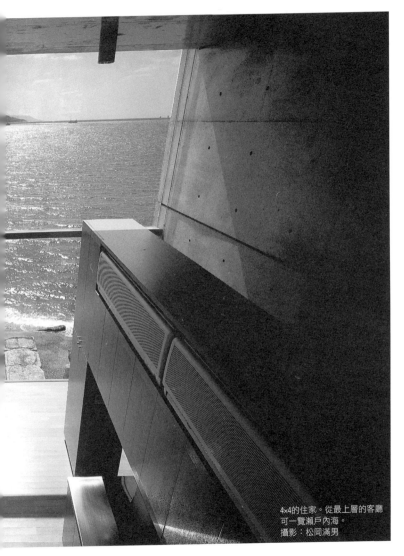

4×4的住家。從最上層的客廳
可一覽瀨戶內海。
攝影：松岡滿男

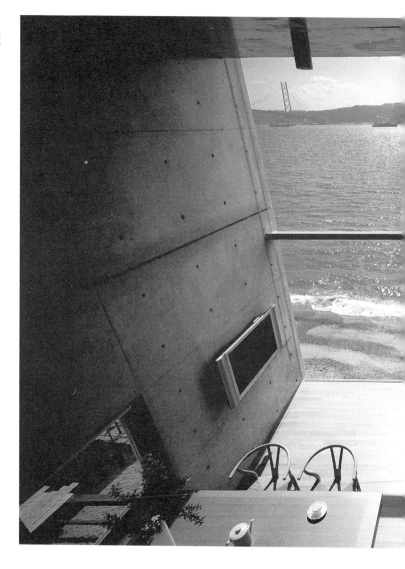

建築家 安藤忠雄

第 4 章

挑戰都市的建築

「表參道之丘」與「住吉長屋」

我建築家生涯的處女作「住吉長屋」，是針對狹小基地上不到四公尺寬的長屋進行改建。相較之下，二〇〇六年二月，於同潤會青山公寓舊址竣工的「表參道之丘」，則是沿著表參道、有全長二百五十公尺以上的立面。

除了規模上的差異，大阪老街的個人住宅和東京繁華街上的複合式新興大樓，在地理環境與用途上都大不相同；再加上三十年的時間鴻溝，從各個角度來看，都是「天差地別」的建築。一般來看，認為這兩個建築是不同層次的工作是再自然不過的。

不過在我心中，「住吉長屋」與「表參道之丘」之間有一條線相連。那是「對都市有觀點的建築」以及「對都市有所訴求的建築」的主題下所畫的一條線。

在「住吉長屋」中，我建構了對外沒有任何開口、無表情的清水混凝土牆面，藉此表現在高度經濟成長的名義下不斷擴張的都市中，決定在此落地生根並與其對抗的個人意志。

表參道之丘，立面長達250公尺以上。
攝影：藤塚光政（照片提供：CASA BRUTUS／Magazine house）

建築家 安藤忠雄

另一方面，「表參道之丘」則是尊重原有的櫸木行道樹，壓低建築物的高度，並以玻璃統一橫長的立面，藉此表現公共的民意，對抗一味追求樓板面積與經濟效應而不斷侵蝕都市空間的市場原理，並希望留下那存續超過半世紀的風景。

一是住宅，一是商場，這兩個建築物的使用目的雖有差異，但都採用了面向內側的空白，這種內向性的空間結構，可以說是對都市採取防禦姿態的表現。

我從事建築已過了四十年，雖然社會與建築的處境有很大改變，但我面對建築的基本態度，依舊是「對抗都市的游擊隊」，絲毫沒有改變。

投向都市的視線

我開始思考「都市」這問題的契機，是在開設事務所前、六〇年代某一段時期，我在因緣際會下參加了神戶湊川的大規模再開發計畫。對當時以自己摸索的方式開始學習建築的我來說，那是個完全未知的世界。起初雖然懵懵懂懂，但進行了多次的田野調查，並參考歐美各都市的形成架構後，看待都市的觀點已在我心中漸漸萌生。

而讓我有機會親身體驗都市耐人尋味之處，是從一九六五年起展開的多次世界流浪之旅。每個城市都各有獨特的魅力，在每個地方都有當地特有的發現與感動。而和日本的都市比較時，我發現世界上幾個最具代表性的都市都有共通的特性，那就是在都市中流動的「時間累積的富饒」。

例如在巴黎、維也納的市中心，歷經一個世紀以上的建築物還是理所當然地繼續被使用著，現代藝術家則在其中展現前衛的藝術活動。這種把過去、現在與未來完美地交疊成一體的情景，讓我有全新的感動。那裡擁有日本城市所欠缺的成熟都市文化。

西歐的歷史古都，之所以沒被近代化潮流吞沒，並保存了過去的街景與建築，唯一的原因是在都市化的背後，有著「應該朝這個方向前進」的理念。

日本的都市雖然效法西歐都市推動近代化，但引進的只有都市計畫的手法，而關鍵理念「應該建設什麼樣的都市」，則被棄置一旁。在這樣的狀況下迎接二次大戰後的高度經濟成長期，只會仰賴經濟理論，一再重複建設與破壞的循環，最後產生了世上獨一無二的「混沌」都市。

我從事建築已過了四十年，
雖然社會與建築的處境有很大的改變，
但我面對建築的基本態度，
依舊是「對抗都市的游擊隊」，
絲毫沒有改變。

從受鄙夷的商業建築起步

「面對都市，建築該是何種樣貌？建築能對都市做什麼？」

二次大戰後的日本，第一位直接面對這個主題，以建築而非空口白話來回應的建築家，就是丹下健三。

丹下健三眾多的作品，影響了往後的建築界，例如香川縣政府等一系列的縣府建築，利用清水混凝土表現出日本傳統之美；而國立代代木競技場這項傑作，將技術提升為一種表達方式；東京聖瑪麗亞大教堂，則讓近代建築的活力呈現於宗教建築的空間，但對我影響最深刻的則是廣島和平紀念中心。

我第一次造訪和平紀念中心是二十二歲，那時候正開始自學建築。我只憑著丹下健三的盛名，沒做任何功課就前往當地，但卻大為感動。

建築整體以和平大道為主軸，從和平中心的挑高廣場（pilotis：以支柱撐起

在我展開建築活動時，社會經濟正好進入穩定期，也是「營建業國家」日本正準備大躍進的時代。眼睜睜看著自己居住的地方逐漸往壞的方向發展。對於沒有案子的年輕建築家而言，「都市」看起來根本就是「敵人」。

的建築下面的廣場）開始依序延伸到祈禱廣場、紀念碑與原子彈爆炸後留存的圓頂，這是一座雄偉的都市建築──日本人希望戰爭中的死者得到遠久安眠與祈禱和平的心願，在這裡以一目瞭然的風景呈現出來。

當時我雖然無法以言語表達那座建築的精湛之處，但至少親身體驗了「建築能夠擁有的力量」。與和平紀念中心的相遇，成了往後我毫不猶豫投身建築世界很大的契機之一。

不過，數年後我在大阪開設事務所，根本不可能接到那類「大案子」。可以參與在都市的公眾空間興建公共建設的人，都在有名的大學接受正統建築教育，也就是所謂的菁英建築家。像我這樣僅靠自學便魯莽地踏入業界的無名設計師，頂多只能幫「怪人」業主建造小型個人住宅，或是「稱不上建築」的商業建築。

大家可能會覺得如今我既然在城市裡蓋房子「卻好像對商業建築有所不滿」。但至少當時的建築界普遍認為，迎合商業活動的建設不具公共性，也就是不入流的建築。實際上在設計方面，商業建築只注重外表且毫無新意，是徹底遭到屏棄的存在。

不過，商業場所原本是透過買賣物品，讓人得以認識、聚集在一起，並幫助社區交流。特別是日本社會一直以來，都以村落共同體為生活中心，商業場所便扮演著重要的角色。考量到與生活的密切程度，商業設施在某種意義上，可說是比公共建設更有希望成為具公共特質的場所。

無論如何，對我來說，面對都市只有用打游擊的方式去涉入。在不斷胡亂發展的都市中，以興建個人住宅作為抗衡堡壘的同時，我也開始藉由商業建築，從小據點切入城市。

紅磚牆的另一頭

如果說我的住宅處女作是「住吉長屋」，那麼我的第一號商業建築作品，就是在「住吉」完工後的隔年，也就是一九七七年完工、坐落神戶北野町以古老洋房聞名的「玫瑰花園」（Rose Garden）。

這個案子的業主是二十多歲的當地人，我接受了他想蓋一棟「帶給街坊活力」的建案委託。實際上北野町當時也受到建設熱潮的衝擊，古老的街道景觀逐漸被毫無品味的大樓與公寓所破壞。這個計畫就是當地居民為了阻止毫無章

法的開發而展開的。

　針對「保存街廓」的主題，我提出不讓建築物的量體在現有的街景中顯得突兀的配置計畫；此外，也傳承紅磚牆與山型屋頂這類西式洋房的部分風貌。

　在現今的社會中，「維護景觀」一詞已相當普遍，但三十年前，當時社會對城市景觀的意識薄弱。在這個意義下，我認為考量與周遭的協調，用紅磚而不用混凝土外牆，是個正確的選擇。

神戶北野町的玫瑰花園。

但我在「玫瑰花園」中真正想打造的，並不只是紅磚牆。我傾注心力的重點，在於牆壁另一頭的「空間」。

那是位於兩棟建築之間的留白空間。當時我想在樓梯挑空的外側設置迴廊，以階梯相連，並藉由店面的排列創造出一條「道路」。這條會受到風吹雨淋的「道路」，就像一般馬路一樣，偶有不規則的彎曲，藉此在建築物中創造出「沉澱」與「停留」的空間；而爬上樓梯，便能從牆縫中看到神戶的海景——我的構想就是在建築物內打造另一個市街。

「玫瑰花園」完工後，受到委託人等愛鄉愛土的居民熱情支持，以超乎預期的想像融入當地。我認為藉由那次機會，「造鎮」的觀念便擴展到整個北野町。粗糙的再開發計畫宣告停止，取而代之的是氣氛沉穩的複合式商業建築競相成形。

在「玫瑰花園」之後，我在當地又參與了「北野小徑」（Kitano Alley）、「Rin's Gallery」、「Riran's gate」等，十年間大約承接了八項建案。無論是哪一棟建築，都和「玫瑰花園」一樣，主題放在與周遭環境自然的連結，以及營造場地的熱鬧氣氛。

即便一個個建築規模都不大，但只要連續興建，力量就會合而為一。最後

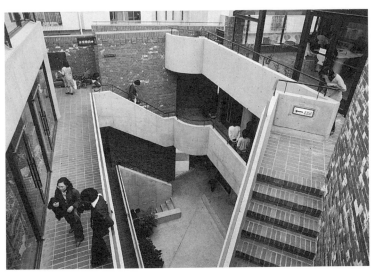

北野町寧靜的原貌沒有受到太大破壞，古老洋房建築與現代的感性得以共存，重生為嶄新的觀光勝地。

這是藉由居民的雙手，串連起小小的點而實現的造鎮。

都市的廣場

從古到今，西歐的都市常將廣場設置於市中心，肩負人群集會場所的功用。只要逛逛義大利的古都，就會發現那些地方都有古色古香且美不勝收的廣場與街道，且時至今日仍充滿生命力的風景，令人心動。

但是日本的都市規畫模仿自西

環繞著迴廊的玫瑰花園的中庭廣場。

歐，卻沒有設立廣場。這並非「不能蓋」，應該說是「蓋了人們也不懂得如何運用」。問題不在於建造者，而是出在使用者身上。

在傳統上，日本的社會結構原本就沒有需要在市鎮外側，特地興建讓人交流的地方。在都市空間的意義上，小巷小路或水井邊這類隱於街坊內的場所，反而令人感到十分的親切。

如果大眾沒有培養出參與及共享的意識觀念，不管在環境中保留多少空間，也不會成為名符其實的廣場。實際上在東京市中心地帶的車站前，那些開放空間都只是空有虛名的荒涼廣場，這樣的情景直到現在仍相當常見。

要如何打造廣場？在日本正式展開都市建設的六○年代以後，廣場的主題便經常是日本都市建設的一大課題。

以北野町為始的商業建案中，我所思考的也是「廣場」。即便如此，只要實際看過我的作品就瞭解，那不是一般出現於都市表面的廣場。它並非顯現於外，而是不斷往內連結，給人的印象彷彿是在都市中被層層包圍的空間。既是向內延伸的結構，當然與外部世界的界線越分明，空間的震撼力也會越大。在這樣的意義上，比起北野町強調與環境協調的建築，在日本各地的

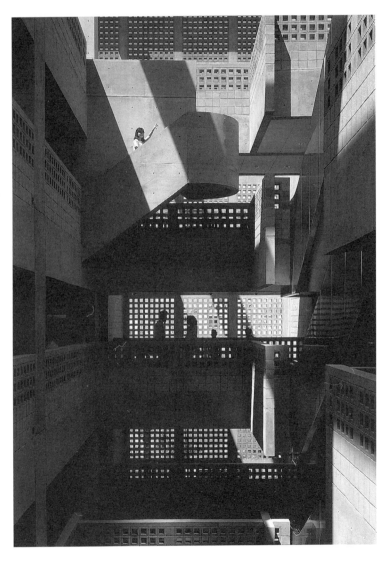

都市中，建於高松的「STEP」、沖繩的「Festival」、大阪南區的「OXY鰻谷」、「GALLERIA [akka]」等清水混凝土箱型建築，彷彿切入了地方城市的商店街，更能明確看出設計意圖。

一九八四年落成於沖繩的「Festival」，試著將含有內向性廣場的建築，以邊長三十六公尺的大型立方體呈現。在這個建案中，我提出的空間結構，是將連接一樓到頂樓的挑空，當作建築物的中心，並沿著其垂直方向延伸的軸線，不斷往上延伸。雖然和其巨大的規模相比，造形過於單純，但外牆使用沖繩當地獨特的空心磚，讓自然的風雨光線滲入整體之中，使空間沒有封閉感。沿著這個「光與風的天」往上，最後則是在頂樓打造開放式的空中庭園。

在沖繩的藍天下，人們聚集坐在榕樹下乘涼。擁有這種高聳天井的廣場，正是「Festival」的主題。

「GALLERIA [akka]」雖然是商業建築，但有一半是由迷宮般的樓梯形成的挑空空間所構成。只要換個角度，垂直延伸的藝廊，其中一部分還會變成店面。一九八九年二月，於前一年年終過世的野口勇先生的個展，在其本人的遺志下「出乎意料地」在「GALLERIA [akka]」舉行。野口先生原本早已確定在其

沖繩的Festival。
攝影：新建築寫真部

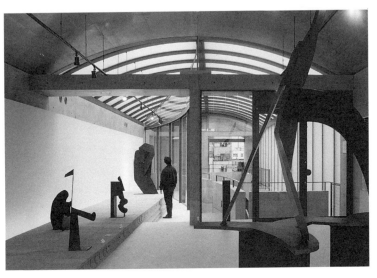

他場地舉行個展，但是來到大阪參加事前會議時，造訪了「GALLERIA〔akka〕」，認為這種喧鬧的商業空間比原先的展場更有意思，因此當機立斷開始這項計畫。遺憾的是這居然成了追悼展，在展覽期間，看到人們上下樓梯，接觸野口先生的雕刻作品並樂在其中，讓我覺得建築物正在呼吸。空間能擁有面對這種意料之外狀況的包容力，正是都市建築所需的條件。

但這種觀念卻很少採納至商業建築中。所謂商業建築，理所當然要考量到商業上的利潤。以獲利為目的，盡量保有「可用的」一樓地板

GALLERIA〔akka〕的野口勇個展。

面積，才是客戶深切盼望的事。

「為什麼需要這麼大的挑空呢？」

「走道與階梯佔的面積太大。」

「公共區域幾乎都在半室外空間，無法使用空調。」

「進了大樓入口後，又會走到室外，顧客何時才能把傘收起來？」

實際上站在店家的立場一定想要開一家能有「好業績」的店。這些意見相當實際，在某種意義上也是正確的。而我會審視調整應該修改的地方，在磨合的同時，也努力守住絕對不能退讓的那條線。

為了將自己的概念融入商業建築，必須有卓越的毅力與體力，在業主與開發商之間的緊張氣氛中周旋，忍耐堅持到最後一秒。

找回失落的都市水岸空間

在這層意義上，京都的「TIME'S」令我感觸良多。雖然規模不算大，但從一般的角度看來，是風險很大的提案。為了讓計畫實現，除了業主，我也和行政單位產生相當激烈的衝突。

挑戰都市的建築

建地位於貫穿京都市中心的高瀨川與三條通的交叉口。高瀨川是寬五公尺、水深十公分的運河。在明治時代琵琶湖疏水道開通之前，這條河在京都的水運方面，佔有相當重要的中心地位，也是當地人眼中再熟悉不過的日常景色。但隨著都市近代化，失去功能的河川變得礙手礙腳，那些沿岸與建的建築物，全都背對河川，沒有地方可供人在日常生活親近河川。高瀨川在現代的京都市，曾被徹底遺棄。

但是，像銀閣寺附近沿著哲學之道流動的水路等地，這種充滿京都古老風情的景色，多半因為和水的關連而建造。只要是在京都附近長大的人，如果有河岸建地，都會很自然地將水運用在建築中。因此我不禁將重點放在如何設置面對河川的開放空間。

我不是將靠河那一側的外觀，設計成開放空間的表面工夫而已，而是設想如何讓河水有如流入建築般，在建築物與河川之間，創造出一種張力，那才是我的目標。

由此產生的建築構想，便是將各層的公共空間做成小巷般的戶外空間，並讓建築物內的各個空間，與高瀨川互相接觸。但這點受到業主的強烈反對，他質疑：「為什麼故意提高維護管理的難度？」而且我還計畫在最低樓層，距離

GALLERIA〔akka〕的挑空樓梯天井。

水面二十公分處，打掉部分護堤以建造露台。行政單位表示不同意，認為這項提案「不合法規的要求」。

「因為有商品，如果水淹到了怎麼辦？」我非常理解業主擔心商品，所以針對這點，依照過去的資料，技術性地模擬水量變化，審慎斟酌出最接近水平面的高度。

然而行政單位的說詞卻讓我無法接受。

「目前為止沒有因為建築物而打掉護堤的案例，沒有前例可循的事就不可以做。」

「河岸沒有設置護欄，小孩子摔下去怎麼辦？」

為了美觀而在自己的建地內改變護堤形狀，應該沒有違反公眾利益；就算小孩掉進去，也不可能在深度十公分高的河裡溺水。雖說法規必須遵守，但他們的主張並不是建設都市的邏輯，聽起來倒像是規避責任的狡辯。

深怕出事而一味設限，這種但求無過的體制，根本無法做任何改變。我採取堅決主張的態度，在建照批准前絕不認輸。或許我的說法在某種意義上是正確的，所以經過幾次協商，最後行政單位終於接受，幾乎是得以用原案設計興

建於京都高瀨川旁的TIME'S。

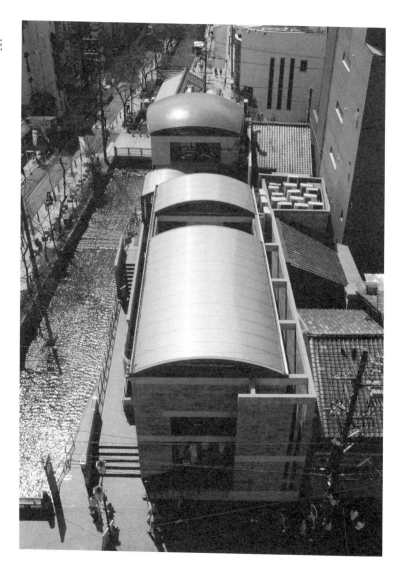

建築家 安藤忠雄

TIME'S讓京都的
河岸空間再次重生。

挑戰都市的建築

建「TIME'S」。

從三條小橋沿著高瀨川而下，就可以沿著河岸行走。「TIME'S」找回失去的河岸空間，這項嘗試招來出乎意料的人潮。因此這棟建築在商業計畫上也達到了預期的成功。數年後我在相鄰的建地，因為也用同樣的概念進行增建，所以和北野町一樣，藉由一棟一棟的建築，引發了社區造鎮的契機。

從「住吉長屋」以來，我追求在封閉空間中，將光線與風等抽象化的自然導入建築內部；而「TIME'S」的概念，反將建築投入自然之中，因此這個案例也成為我工作上的另一章。

只要周圍有極具生命力的自然風貌，就能借用這股力量，藉此重新整建環境。但充滿生命力的自然所帶來豐富變化的另一面，卻是複雜麻煩的事物。相對地，現代都市在基本上，是以「去除無法預測、不穩定因素」之理性主義的邏輯所構築。用建築來彌平這條鴻溝時，我看到了用建築來向社會進行批判這個主題。

建築要重拾現代社會拋棄的觀念，並凸顯其問題；而且建築必須是那個地點與那個時代的獨特產物。

問題不在規模大小，而是對於現實都市的看法，以及如何提出質疑，重要的是建築背後那股強烈的意志。

之後我對大阪天保山興建「三得利博物館」提出的構想是，建造一座階梯廣場超越美術館基地，經過前面由市府管轄的堤岸，直到國有海面為止。而這項浩大計畫的基礎，就是那棟「TIME'S」建築。

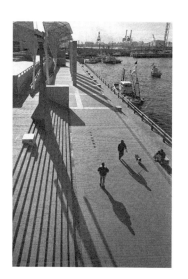

美人魚廣場（三得利博物館）。
攝影：大橋富夫

建築家 安藤忠雄

「泡沫經濟期」的建築

設立事務所以來，我的工作以個人住宅與商業建築為主軸。八〇年代中期，不僅在關西地區，連在東京參與設計的機會也增加了。而我的訴求也逐漸被社會聽見。

但在八〇年代後期到九〇年代初期，所謂「泡沫經濟」的來臨，讓狀況為之一變。因為過度的投機熱潮使資產價格暴漲，景氣一片大好，甚至讓人產生錯覺以為「金錢是萬能的」，極度的經濟至上主義在整個社會蔓延開來，這股浪潮也吞噬了建築界。

尤其在東京都心所興建的商業建築，更是流露出粗俗的無比醜態。在那種狀況下的建築，不過只是以設計互相標新立異的商品而已。

利用「後現代」一詞為障眼法，為了花光大把鈔票而將建築物蓋得奇形怪狀，這種毫不考慮周圍環境的建築接連出現。另一方面，這些建築只被當成投資標的，折舊期大約三年，只要沒有利用價值，就會在轉眼之間拆除。

這個時期，日本的都市空間可說完全受到失控的市場機制所左右。

建築必須是那個地點與那個時代的獨特產物。

問題不在規模大小，而是對於現實都市的看法，以及如何提出質疑，重要的是建築背後那股強烈的意志。

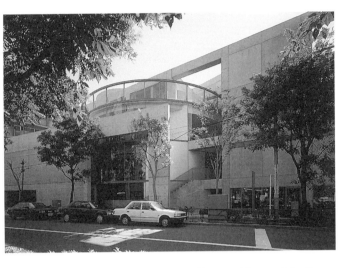

這股浪潮也湧向身在大阪的我。有些人開出條件，願意完全按照我的設計；也曾有大型購物中心、郊區的大型集合住宅案和渡假村的開發案來找我合作。

這些雖然都是很「好賺」的工作，但我感到案子的商業色彩太重，或是跟業主的觀念相差太大時，都會刻意婉拒。相反的，藉由「兵庫縣立兒童館」等逐漸展開的公共工程，我讓事務所開始轉型。約莫在做完青山複合式建築「COLLEZIONE」建案那陣子，就覺得差不多要為商業建築的工作畫下句點了。

青山的COLLEZIONE。
攝影：新建築寫真部

我感到疲乏的理由，並不是因為以商業為目的建築，必須與市場原理對抗，才能蓋出我理想中的建築。應該是說，若建築只是用於炒地皮或投機的工具，就已經無處可展現「戰鬥」的姿態。要是捲入那樣的金錢遊戲，恐怕會迷失自己，所以我才決定和商業性建案保持一定的距離。

表參道之丘

從這點看來，「表參道之丘」對我而言是暌違已久的「都市中的建築」。

一九九四年第一次有人來徵詢我的意見，一聽到同潤會青山公寓要改建成複合型都市設施時，我就覺得「這個案子相當棘手」。

原因之一，在於這間公寓有將近百名的土地所有權者，改建時每決定一件事，都必須得到那一百人的同意，這在推動上確實有它的難度。實際上，該處似乎從一九六○年代起便有好幾次改建計畫，但都無法付諸實現。幾乎都是因為地價暴漲而得不到所有權人同意，時間一久便無疾而終。而這次誰也不敢保證能順利進行。

另一方面，那排舊公寓區塊讓表參道成為日本最棒的街道，而本次的開發

案，則是在它的「遺址」上進行，這就是最困難的所在。同潤會青山公寓為

關東大地震後的振興事業工程，落成於一九二七年，是日本第一批真正的鋼筋

混凝土集合住宅。在社區形成這項主題上，青山公寓充滿當時現代生活的「夢

想」，在建築界也因為它身為近代日本的建築遺產而獲得很高的評價。然而，

遠比專家的讚美更為重要的，是行經表參道的普羅大眾對這棟建築的深刻情感。

佇立四分之三個世紀的青山公寓，在欅木行道樹林立的街道上，綿延將近

三百公尺長，對於不斷重複「拆與建」的日本而言，是值得驕傲的珍貴美景。

擁有青山公寓的表參道街景，毫無疑問是屬於大眾的存在，如果要加以開發，

當然會有反對抗爭聲浪。以建築家的身分參與，必定會夾在土地所有權人與社

會輿論之中，陷入兩難的立場。

雖然會擔心這些建築以外的政治性難題，但也正因如此，我感到建築家才

有參與的意義。因為我長年以來都在思考：「建築在都市中該是什麼樣的存

在？建築能為都市做些什麼？」表參道之丘讓我強烈且深入地去思考這些「建

築的責任」。

連結「時光」的設計

我在一九九六年再開發者協會的理事會獲得提名，正式與土地所有權人展開對話，計畫也隨之啟動。

但如我所料，狀況相當艱困。在起步的階段，有一半的土地所有權人不希望有建築家參與。他們看了我過去的作品，要求別用混凝土風格，或表示反對

從前的同潤會青山公寓。
©KAZUHIRO TOMARU／SEBUN PHOTO／amanaimages

方正的設計，甚至還對各自的空間提出要求，討論玄關的位置或要鋪設大理石地板。總而言之，大多數人的論調都是「希望建築家不要多管閒事」。

會議大概三個月召開一次，我並不急著統一意見，反而請所有會員把想法全部表達出來，總之就是先從「傾聽」開始。森大廈1的森稔先生等人，對表參道都有很深厚的情感，在改建時各有不同想法。所以即便想按照計畫彙整意見，也無法達成共識。我打算在互不妥協的狀況下，讓大家將心中想的一切全說出來，在這重複的過程中克服相互分歧的意見。

其實從第一次到最後一次會議，我對計畫的方針幾乎完全沒有改變。我採取的姿態，是不切斷從過去到現在、傳承至今的時代感，並打造出傳承都市記憶的建築。一定要把青山公寓長年守候的表參道風貌給保存下來。

話雖如此，修整老朽的建築，將其保存下來，這方法無論從技術層面或經營規畫的層面，在現實上都無法付諸實行，因此不得不接受拆除重建的條件。

這時我提出的建築構想，不是直接保存過去建築的形體，而是化身為「風景」，讓過去繼續活在現代。具體來說，首先將建築物的高度，限制在沿街林立的欅木以下；第二是立面要盡可能排除商業成分，以低調的方式呈現；第三

都市的豐裕，
是從當地豐富的人文歷史，
以及刻劃了歲月痕跡的空間而來。
人們生活和相聚的場所，
是不能當成商品拿來消費的。

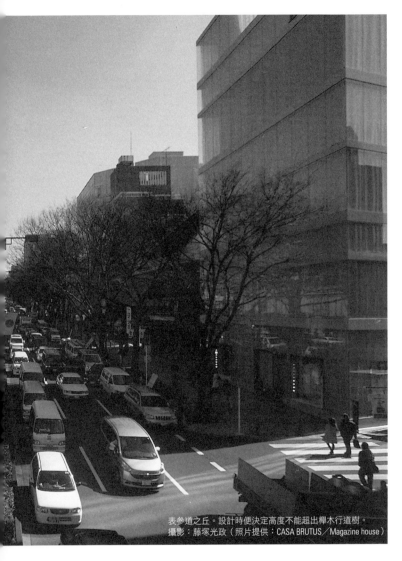

挑釁都市的建築

表參道之丘。設計時便決定高度不能超出欅木行道樹。
攝影：藤塚光政（照片提供：CASA BRUTUS／Magazine house）

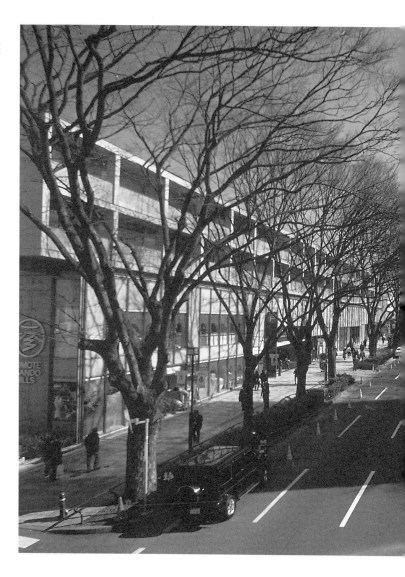

建築家 安藤忠雄

是後端的兩棟公寓，無論採取什麼形式，都要將舊建築原貌保存下來，這三項就是我提出的計畫重點。雖然第三點和「以記憶傳承，而不是以形體」之間看似互相矛盾，但將這兩棟公寓列入建築計畫的意義，與其說是設施的一部分，不如說是當作述說過往的一座紀念碑。

不管怎麼說，我的提案和業主方處於完全對立的狀態。業主希望在合法的範圍內，盡可能擴大賣場面積，在這種狀況下限制高度（等於必須增加同等的地下空間），會大大影響開發的利潤。特別是要留下邊緣兩棟公寓的提案，更受到強烈反對。

「自來水與瓦斯等所有生活設備幾乎都有問題，混凝土本身也快到達耐用年限，而且天花板太矮使用不方便。就是對舊公寓有所不滿才要改建，你居然說要留下來，簡直是荒謬……」

實際生活在其中的當事人一席話，切中要害又有說服力，但我仍不退縮，持續尋找「保存」的方法。

「沿街立面這麼長的建築，在公共角度上本來就有責任要做出一點犧牲。」上述主張直到最後，我也沒有改變。

表參道之丘。螺旋斜坡，讓地下樓層的店家也有一樓店面的風貌。
攝影：藤塚光政（照片提供：CASA BRUTUS／Magazine house）

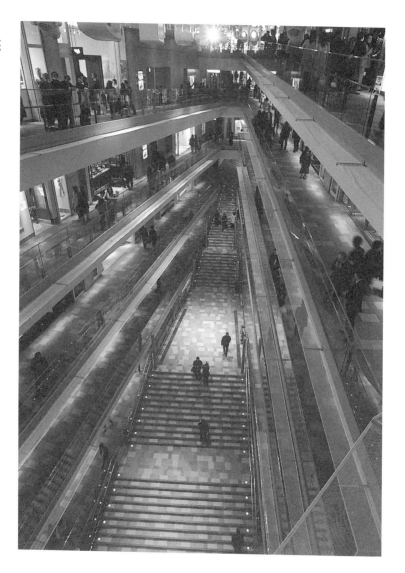

以對話克服的過程

現在回想起來，想不到我真能從那種混亂的狀態，一路走到最後，取得眾人的同意。

因為櫸木行道樹限制了高度，因此建築物的地下空間深達三十公尺。而面向表參道的立面，則是統一以玻璃帷幕呈現。除了照明的裝置藝術需要 LED 照明，以及在窗框安裝旗幟掛勾以外，我並沒有設置空位給店家掛招牌。這棟建築物在低調的架構下，在玻璃帷幕上層像浮出來似的住戶區塊，是為了展現從前曾是「住家」的過去，讓大家不要遺忘。

經過四年多的討論，土地所有權人之所以願意「全權交由安藤先生來處理」，原因之一或許是我一貫相同主張的頑固性格，反而得到眾人的信任。另一點是對於他人的意見，無論我接不接受，一定會加以回應的態度。

有些構思也是我和土地所有權人公會互相討論之下產生的，例如連串起地下三層、地上三層共六層的螺旋式斜坡設計。

我延續舊公寓的建築配置，將三角形平面的挑空區加入斜坡，碰巧發現和表參道的道路坡度一樣，都是二十分之一。再以石板地面鋪設，做成和表參道的人行道相同。營造出的氛圍，彷彿將道路引入建築之中。而且讓原本營業效果較差的地下樓層，也有了一樓店面的風貌，是極富「創新」的構想。

此外，直到最後都頗有爭議的，就是保存部分舊公寓一事。因為有佔地與結構強度的問題，計畫並沒有成真，取而代之的是將東南端的一棟公寓完全「復原」。

玻璃帷幕的立面從西北側開始延伸，尾端則出現舊公寓修復後的米色外牆，再過去則出現一層樓高的玻璃帷幕，其後設有公共洗手間——即便重建了複製版的公寓，但因為有這棟舊公寓，便能呼應建築該有的公共性質，確切表達出建築物的意志。

整個計畫最後之所以能夠實現，就是因為人與人之間不斷進行看似平常的「對話」而累積的結果。

從建築到都市

這幾年來，東京的都市空間產生了新的變化。在泡沫經濟崩潰後，雖因為不景氣而看似停滯不前，但自九〇年代後半「政策鬆綁」與「結構改革」的影響，業界又開始興建摩天大樓。過了千禧年之後，則陸續出現了大型開發案。

正好從這個時期開始，出現了《新生代建築家設計的都心小住宅特刊》等

同潤會青山公寓復原的一棟。
攝影：松岡滿男

刊物，一般雜誌也開始大肆報導「建築」的話題。由此可看出都市的變化，與從前想在郊外購屋的人，紛紛回到市中心的現象，有著相當深刻的關連。東京都的再開發區內，吹起一陣公寓大廈的風潮，而憂心辦公大樓供過於求的「二〇〇三年問題」[2]，也鬧得沸沸揚揚，為東京的都市空間注入眾多的能量。

在高度經濟成長下的都市建設，和今日由民間資本所主導的都市建設，最大的差異在於開發策略轉向「重質不重量」。每項建案都打出文化都市或環境都市的號召，積極表明他們不像以往的開發案只重視經濟效率。而「表參道之丘」以「媒體旗艦」為名，強調其作為流行資訊發源地的特質，亦同樣置身在這股洪流中。

關於那一連串的大規模開發計畫，有正反兩面的許多意見，然而我個人認為六本木之丘雖以商業為基礎，但在地價昂貴的地段導入美術館等文化設施，對日本都市而言是極大的轉變。接連完成的國立新美術館及東京中城，這些設施如果能串連起來，六本木就能成為與上野齊名的新文化圈。但令我擔憂的是，這些設施能能維持多久？只要屬於商業設施的一部分，一旦追求利潤的出資者提出要求，獲益性較低的文化設施很有可能成為第一個裁撤的目標。

但是，都市的豐裕，是從當地豐富的人文歷史，以及刻劃了歲月痕跡的空

間而來。人們生活和聚集的場所，是不能當成商品拿來消費的。在建築物承受

時間考驗，不斷興建之下，同潤會青山公寓在寧靜的住宅區逐漸改頭換面，成

為新舊交融並充滿魅力的場所，在都市中繼續生存下去。

這種因應社會變化的包容力，以及連結時光的堅韌特質，在遭受消費文化

侵蝕的現代建築中，應該是現今不可或缺的要素吧！建於青山公寓舊址的「表

參道之丘」，是我對這項課題所提出的一個解答。

1 譯註：森大廈有限公司是日本土地開發商，主要以東京都內六本木、麻布、虎之門地區為據點，擅長在市中心建構住商合一的複合式多功能摩天高樓。六本木之丘與表參道之丘均為其代表作。

2 譯註：二〇〇三年在東京都心多數的大型辦公大樓預定陸續完工，而出現市場供過於求與空屋率增加的可能性，形成社會上，尤其是不動產業界，普遍擔心的「二〇〇三年問題」。

俯瞰表參道與表參道之丘。
綠地軸線延伸至明治神宮的樹林。
攝影：藤塚光政（照片提供：CASA BRUTUS／Magazine house）

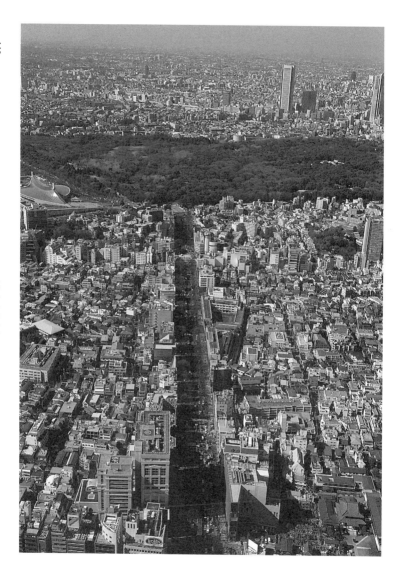

建築家 安藤忠雄

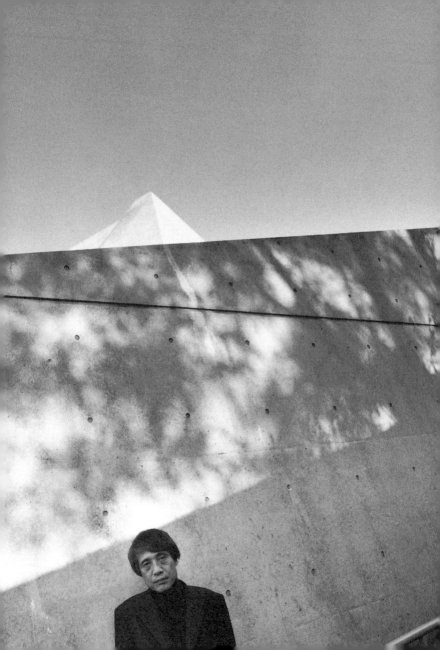

第 **5** 章

對混凝土的
堅持

安東尼奧・高第的建築

西班牙的安東尼奧・高第是二十世紀偉大的建築家之一。他因為構思了現今巴塞隆納重要的觀光資源聖家堂（Sagrada Familia）而舉世聞名。高第建築的特徵為外觀佈滿裝飾、屋頂呈波浪狀彎曲、支柱與天井狀似植物等，具有近乎過度的裝飾性。他的建築和秉持理性主義的近代建築正好相反，屬於造型式的建築。

然而高第那乍看之下呈現「非理性」的建築，在結構上卻屬於歐洲傳統的砌體結構，非常切合實際需求。為什麼同樣採用砌體結構，卻只有高第才能做出那樣複雜的形狀呢？這是因為他使用了加泰隆尼亞（Catalunya）地區一種名為「加泰隆尼亞拱頂」（Catalunya Vault）的當地傳統技術。這種工法的特色，是採用輕薄的磚片互相黏著組合而成，可以做出一般厚磚塊做不出來的自由形狀。

高第活躍的一九〇〇年前後，如同艾菲爾鐵塔所象徵的，是一個以鋼鐵、混凝土等近代工業材料，讓製造與建構的工法普及化的時代。根據文獻記載，高第似乎充分學習過這類新時代的技術，但巴塞隆納在當時的歐洲屬於邊陲地

帶，並沒有跟上時代潮流。所以他是在即便知道未來的發展方向，卻不得不背

道而行的狀況下，成為建築家。

然而高第並沒有放棄他的理想，他正視了加泰隆尼亞拱頂這項傳統技術，

在追求結構的極限（造型在力學上的可達到極限）下，突破表現的限制，以結

果來看，他到達了遠超過現代建築層次的豐富空間世界。

關於高第建築造型的來源，有來自動物的體內、或來自加泰隆尼亞壯闊的

大自然等各種不同的看法，但我認為「即便是被時代捨棄的技術，藉由鑽研貫

高第的聖家堂附屬學校，
運用了加泰隆尼亞拱頂技術。
攝影：简口直弘

徹技術本身的極限，也能開拓出新的可能性」這種創造者挑戰精神，才是高第無可比擬的建築底下真正的本質。

堅持使用混凝土的理由

現代的建築一般多使用玻璃，但我堅持混凝土建築，是要「挑戰」自身創造力的極限。

鋼筋混凝土只要有混凝土、水、砂石加上鋼筋，就能隨意創造形狀，是象徵現代的建築工法。這種方法大約在一百年前步入實用階段，與二十世紀的近代建築一同發展至今。日本也為了推動都市防火政策，在關東大地震後開始引進。二次大戰之後，鋼筋混凝土主要用於公共建築與集合式住宅，短時間便達到普及。

不過，混凝土雖是具備耐震、耐燃與耐久性的近代建材，但過去普遍認為這種素材根本不具美感，一直都被當作打底的材料，用在建築物的基礎架構上。建築界中，柯比意、路易斯·康，以及日本的丹下健三等人，都曾嘗試以混凝土表現粗獷質感，那是高度藝術的展現。一般說到混凝土，人們心中浮現的

雙生觀的茶室。
地面、牆面與天花板都以混凝土打造。
攝影：新建築寫真部

建築家 安藤忠雄

事務所開設後不久，

每到工地灌漿那天，

我都會加入工人的行列，一起手拿竹棒。

如果有人做事馬虎，

我會大聲斥責甚至動手打人，

以求他們盡全力做到最好。

混凝土的成敗與否，

在於人際關係是否穩固。

多是水庫或橋樑等，只注重強度與功能的土木建造物。

實際上，我在七〇年代開始使用混凝土，不是只有美學上的企圖。要在有限的預算與基地中要求最大空間，內外牆一體成形的清水混凝土，是最簡單且（就當時而言）最節省成本的解決之道。

但從第一棟個人住宅開始的幾個案子，讓我感到這種材料與工法擁有無比的可能性。只要先做出模板然後灌漿，就具有不管什麼形狀都能隨心所欲、且一體成形打造出來的可塑性。這並非意味著能以雕刻的方式蓋出建築物。對我而言，以最原始的造型，表現出自己想要建造的空間，才是混凝土的魅力所在。

另一方面，清水混凝土工法的困難之處，在於這是無法在工廠控管品質的「現場施工」，會隨著條件而產生完全不同的成品，這同時也是這種工法的趣味所在。即便都是清水混凝土，既能呈現出柯比意的拉杜瑞特修道院（Le Couvent de La Tourette）那種粗獷有力的形象，也能像路易斯‧康的金貝爾美術館（Kimbell Art Museum），表現出端正且堅硬的樣貌。總而言之，這是一種可以把建築家的想法有如表情般展現於外在、具有多樣性的材料。

雖說混凝土有很大的發展空間，但我也不是一開始就找到了屬於自己的表

現手法。任何人都能使用的手法，很難表現出不同於他人的差異化。

但是，與其用特殊工法展現自己的特色，不如以平常的方式做出誰也模仿不來的作品，雖然困難，卻讓創造懷有「夢想」。

於是我將使用材料鎖定在混凝土上，結構上也堅守幾何學的造型，以這種簡單的原則來約束自己，然後開始在其中挑戰如何創造繁複多變的豐富空間。

尋找屬於自己的清水混凝土

捨棄裝飾、直接展現材料質感的美學，是初期現代主義的基本原則，同時也是日本式建築的感性之處。換句話說，我想以質樸的混凝土來創造的可說是現代日本「民宅」。那是為了讓人們在心中只留下對空間的體驗，而創造出樸素又充滿力量的空間。藉由牆壁切割營造出的空間表現，加入外界射入的光線，就能表達一切的赤裸建築。

要實現這種建築理想，在牆面上追求的是細緻而非力道，是平滑與柔和觸感而非粗獷。也就是說，清水混凝土要能回應存在極其普通的日常生活中、習慣用木造和紙張建築的日本人心中的感性。

德國的Vitra研修中心。
樹木的影子映在混凝土牆面上。
攝影：新建築寫真部

要做出平滑的質感，只要在混凝土中加水，提升流動性即可。但是水加太多，耐久性便會降低；如此一來，只能將混凝土盡量攪拌濃稠，並慎重地以井然有序的方式灌漿。課題很明確，也很理所當然，但難就難在達到這個「理所當然」。

首先，我向來都會徹底檢查水與混凝土的配比，以及鋼筋與螺絲桿、鋼筋與鋼筋之間的間隔，還有模板的精準度等基本要件。正因為最後需要靠人工作業，所以必須將技術上的問題，以具體的數字明確呈現出來。

此外，為了在灌漿後順利拆下模板，所以模型的規格等技術，都在不斷地嘗試錯誤當中，一點一滴地累積下來。但在累積經驗的過程中，我清楚瞭解到最重要的因素，在於工地現場的工作人員是否「用心」。當砂子、砂石與混凝土的混合物，緩緩流進模板，無論工頭或工人都要拿著木槌跟竹棒來回奔走，直到混凝土流過密密麻麻的鋼筋，到達模板的每個角落。這時，他們對自己工作品質的高度要求，想「灌出漂亮的清水混凝土」的意念，會直接表現在結果上。

事務所開設後不久，每到工地灌漿那天，我都會加入工人的行列，一起手拿竹棒。如果有人做事馬虎，我都會大聲斥責甚至動手打人，以求他們盡全力做到最好。如何激發建造者對自己工作的榮譽心，也就是清水混凝土的成敗，

在於建築家與施工現場工人之間的人際關係是否穩固。

下一個時代的混凝土

依照我的清水混凝土工法，從模板的分割到螺栓、釘子的位置都包含在設計之中，亦即我個人混凝土基本風格的確立，我記得是「住吉長屋」之前一個叫做「雙生觀」的建案。在嘗試好幾個案子都失敗後，很幸運地遇到某個小營造商優秀的年輕工頭，他引領我走向屬於自己的清水混凝土。

直到今天，這三十多年來，我仍不斷和混凝土搏鬥。走向施工品質隨著時代，現在只要依循工作手冊，以一般混凝土用幫浦進行灌漿，任誰都能做出一定水準的成品。即便如此，清水混凝土的特性就是「還沒拆下模板前，不知道結果如何」。特別是國外的建案，有時當地的施工人員不曾灌過混凝土牆面，或無法套用以往的知識為經驗值。總而言之，每一次灌漿都是一次又一次的決勝負，不管多麼熟練還是不能大意。

今後我仍想用清水混凝土更進一步追求建築的可能性……，話雖如此，事情可沒那麼簡單。對於二十一世紀全球所面對的資源、環保、能源問題，目前

對混凝土的堅持

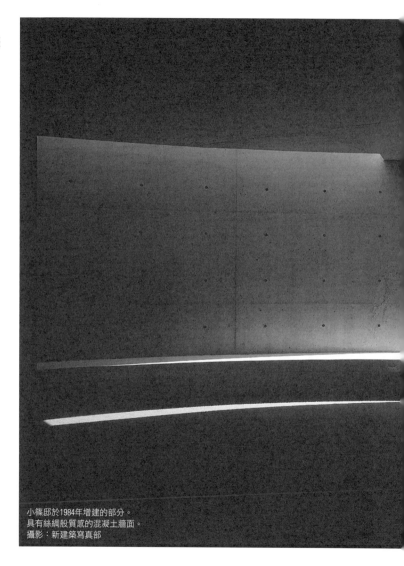

建築家 安藤忠雄

小篠邸於1984年增建的部分。
具有絲綢般質感的混凝土牆面。
攝影：新建築寫真部

我們所用的工地現場灌漿技術，正逐漸失去說服力。

在現今的產業與科技社會全都以環保為主題逐步前進之下，本身存在就是破壞環境，而且最該負起責任的建築業，還無法跳脫現行制度與原有技術的框架，呈現跟不上時代潮流之感。成本和施工上的問題等，並非輕易就能解決，即便如此，卻也永遠無法逃避對未來應盡的責任。

在研發層面上，目前已找出幾個方向，例如回收佔了所有產業廢棄物一半以上的廢棄混凝土，將再生混凝土（recycle concrete）實際運用在建築上。此外為了解決工地廢棄模板的問題，某些業者不再現場灌漿，而引進在工廠生產的預鑄混凝土（Precast Concrete）；甚至在預鑄混凝土部材的重複使用，也已邁向系統化。總而言之，生產流程走向系統化，現場人工作業的範圍慢慢縮減的方向是毫無疑問的。

即使我至今一直鑽研清水混凝土建築直到今日，還想要積極研究下一個時代的嶄新工法。然後，我想再次超越極限，找出屬於我自己的混凝土風格。

1 譯註：路易斯・康（Louis Isadore Kahn），具代表性的美國現代建築家。建築設計中富含哲學概念，作品堅實厚重，不表露結構功能，開創了新的流派。他在設計中成功的運用光線變化，是建築設計中光影運用的開拓者。

本福寺水御堂。混凝土牆面與水畔風景合而為一。

建築家 安藤忠雄

第 **6** 章

斷崖上的建築
———
向極限挑戰

攝影：荒木經惟

現代版的山崖懸壁建築

鳥取縣三朝町三德山的山腰上，有座建在山崖懸壁上的三佛寺投入堂。所謂的山崖懸壁建築，不是建造在平坦的地面上，而是建造在山崖上的建築形式。京都的清水寺本堂是這類建築的知名代表，不過就地勢的險峻度來看，還是以三佛寺投入堂為最吧！

在日本山陰地方、人跡罕至的深山裡，有一座緊貼著裸露山壁凹洞的木造佛堂。最引人注目的是，架在崖壁上、長短位置不一的細柱，完全不依傳統的建築形式，其自由挺立的樣子，更增添它聳立在懸崖上的險峻情勢。「投入堂」之名，傳說是因為從前修行者將架在在半空中的佛堂投往山崖而得名。這座佛堂的確是一棟和傳說相當吻合的夢幻建築。

話雖如此，為何它非得蓋在這種地方呢？比較確切的一種說法是，這是日本人對自然的「精靈崇拜」（animism），即山岳信仰的表現。修行者日日精進修行，在豐富的自然環境所形成的凹洞裡，想必更能探索出貼近精神世界的竅門。

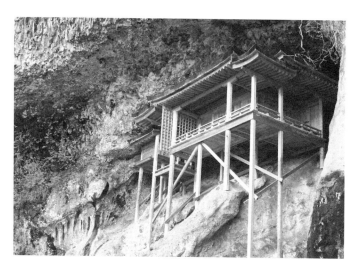

建築家　安藤忠雄

不過，我對這個說法的延伸解讀是，讓人甘冒生命危險在那種險峻的地方建造佛堂，其原點應該還是出自人類純粹的挑戰心使然吧！在似乎完全拒絕建築物進駐的嚴峻自然中，想盡辦法蓋出什麼的一種挑戰精神。

一九八三年完成「六甲集合住宅」時，某雜誌的報導以〈現代版的山崖懸壁建築〉作為標題。我在負責這個建案的計畫過程中，並沒有餘力去想到這座深山裡的古老建築，但是被這麼一講，似乎也不無道理。六甲山的建案，正是我受到山坡地的吸引，而被激發出挑戰精

建造在山崖懸壁上的三佛寺投入堂。

讓人甘冒生命危險

在那種險峻的地方建造佛堂，

其原點應該還是出自‧

人類純粹的挑戰心使然吧！

在似乎完全拒絕

建築物進駐的嚴峻自然中，

想盡辦法蓋出什麼的

一種挑戰精神。

神的一項工作。

無路可退的建築

我在一九七八年春天接到這樣一個請託：「我正計畫要在六甲山麓上蓋集合住宅，希望找你來商量看看。」

當初預備好的，是山腰上已經整頓成住宅建地的土地。業主站在基地前對我說：「我想在這裡蓋間六十坪左右的……」當時我卻被平地背後那片陡峭的斜坡強烈吸引。話說到一半，我問：「後面的山壁要怎麼辦？」業主說：

「反正那是沒法蓋的，只能當作擋土壁用吧！」

的確，要在傾斜度六十度的山坡地上蓋房子是極為困難的事。但若能突破困難，應該會是一個視野絕佳的居住環境。當時在我的心中已經決定，要來蓋個山坡地上的社區。

我想讓懸崖變成建築基地……。

對於建築家出乎意料的提案，業主感到不知所措。不過，不知是否屈服於我執拗的脾氣，業主最後還是答應了在山坡地上蓋房子的提案。

聳立上的建築──可癒閱讀

象徵戰後日本都市開發的風景之一，就是將自然景觀削平，蓋出階梯狀的人造基地。不論是東京、大阪或神戶，在經濟高度成長期間，只追求經濟效益、不問合理性的景象，沒有人追究它的是非。

但是，人們開始居住在接連不斷開發的新興住宅區，五年、十年隨著歲月的累積，問題也慢慢地浮現。因為是新興開發地區，沒有任何歷史、歲月的記憶也是無可奈何的。但是，一味蓋著長相一致的成屋所形成的建築景觀中，該如何才能打造出屬於自己的社區家園呢？著手進行「六甲集合住宅」計畫的開始，正是日本社會

六甲集合住宅素描圖。

全體對於所謂的住宅，開始尋求品質而非數量的時期。

當時我思考的是：「只有在神戶這個地方才能興建的建築。」大阪到神戶一帶，南由瀨戶內海往大阪灣開展，北依六甲群峰，被山與海環抱，呈東西向細長的土地。其間有七條河川流貫，是風水學上的絕佳寶地。這塊六甲山腳上的山坡地，背有蒼翠的群山、面向南方則是一望無際的碧海，不是該好好善用的絕佳地點嗎？

其實，運用地形與建集合社區住宅的構想，並不是此時才出現。一九七六年，亦即六甲建案的七年前，我在「民營鐵路公司」沿線的六甲站往東兩站的「岡本」地區，負責設計過利用山坡地規畫的小規模公寓住宅建案。這項名為「岡本 Housing」的建案雖然沒有辦法完成，但卻好像沉澱在我的思緒深處，當我造訪六甲基地的瞬間，就在心中描繪出一個具體的概念。

法規的阻礙

雖然我是抱著一股「要在全球集合住宅史上留名」的雄心來面對「六甲集

「合住宅」建案，可是當設計的想法進入現實階段，首先就面臨法規的大考驗。

具體來說，就是第一類住宅專用地的高度限制問題。如果是配合建地坡面往上建造，自然得設計成十層樓高的建築，但是法規上只允許高度在十公尺內。

不過，這項高度限制原是針對規範建地單位的量體，是為了調整都市土地利用與保護環境所訂定的都市計畫建築基準。而六甲建案就算實際上有十層樓，在我的設計裡，會配合山坡地將建築體嵌入自然環境裡，所以絕對不會有破壞景觀、危害到其他地方的問題。因

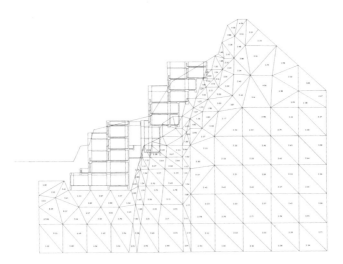

六甲集合住宅｜剖面圖。

此，在遵守法規的前提下，為了蓋出自己理想的建築，我想出了一套說明的理論：「以建築本體最底層作為測量高度的基準，即使是十層樓建築體，隨著坡面每增高三公尺，基準線也會跟著增高，如此一來，就可以將高度控制在建築基準法所規定的十公尺以下。」以此去和政府單位進行溝通。

負責的官員起初面有難色，在我方仔細說明對法規的釋義後，出乎意外地進行順利。當時對我而言，別說是土地亂開發，我可是用盡了最大的努力想要來建造，想必因而得到了政府單位的理解。

條件嚴苛的建築

對這個首次獲得實現機會的集合住宅計畫，我定下了兩個設計目標：一是打造住戶無論在居住面積或隔間都完全不同的多元建築平面規畫，另一個是在社區內引進有如巷弄般親密的人性化公共空間，再盡全力將山坡地的特性運用在建築結構上。

要將此概念落實到形式上，我的作法是將不論平面形狀或剖面形狀都不規則的自然地形，套進同樣的框架結構裡。將規則的形狀套進不規則的地理環

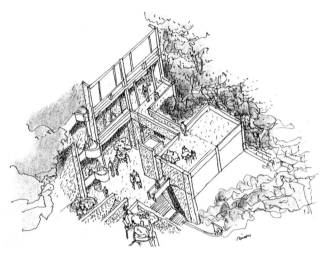

境，必然產生立體上的差距。連結
此差距所產生的空隙，設計成公共
空間，讓各種各樣的住戶以獨立住
宅的形式連接起來。

　　我設計了像是下層住戶的屋頂
即是上層住戶的陽台等，是獨棟住
家無法享有、因群居而擁有的豐富
型態。

　　說起來簡單，但要用立體框架
這種單純的單位來創造多元的住戶
規畫，並利用空隙做出富有變化的
公共空間，實際上並不容易。在構
想成形之前，我研讀了很多案子，
也試做了許多模型。

　　計畫中最關鍵的地質分析，我
利用了一九七八年才剛引進的電

六甲集合住宅｜草圖。

腦來進行。實際上，若缺乏能夠迅速處理龐大資料的新科技，幾乎無法分析複雜的岩盤承載力。我們年輕時，做建築結構分析等要素時，是拿著量尺用筆計算，後來才出現了性能優異的計算機，接著則是引進電腦來作業。

前面提到過這項建案是「現代版的山崖懸壁建築」，這不單只是仿效在崖面上造屋的條件，而是善用新時代建築技術的精髓，在最嚴苛的條件下完成的建築。

克服了嚴格的法規問題，集合住宅的不規則結構設計與建設成本，也總算取得業主的同意，在進入施工階段之際，卻遭遇到最大的瓶頸：由於施工條件太惡劣，找不到願意承包的營造廠。因為一旦處理不善，施工地點極可能引起土石流，這個危險性讓大型建設公司躊躇不前。最後，願意承接工程的是當地一家小規模營造廠，接下這個案子的營收，佔了該公司全年完工總收入的一半。

因為是小公司，員工也都很年輕，負責工地現場的兩個人都是二十六歲

上下、進公司七年左右的青年。

而我們建築事務所也是由兩個二十七、八歲的年輕員工到現場負責設計監工。面對危險的工程，根本就沒有所謂萬全準備的狀態，但他們身上有的是年輕人的熱情與初生之犢不畏虎的勇氣。大家抱著「事到如今，只有放手一搏了」的覺悟，便開始動工了。那一年我四十歲。

工程一開始便是生死交關。丈量當天，因為人手不足，連我們也下去幫忙，親自爬上山坡地，站在六十度的大斜坡上，那種陡峭真是超乎想像。我還清楚記得當時一邊冒冷汗、一邊緊握繩索的情景。

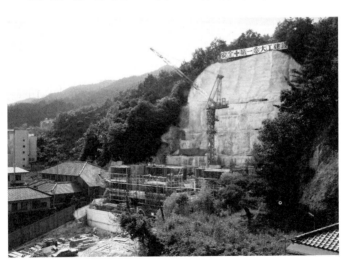

六甲集合住宅｜施工風景。

年輕的工程團隊或許不知恐懼，毫無不安地進行挖掘工程。挖掘到基地上下形成三十五公尺高的落差時，驚險程度簡直令人不敢直視。就在這有如地獄一般的險惡狀況下，工人們進行著他們的工作。

施工初期，特別是一開始每次碰到下雨天不知峭壁是否會崩塌，心情特別忐忑不安。但和年輕的監工們在一起，看到工程順利的進行，心中的不安於是慢慢消退。因為年輕、經驗少，他們在施工前總是費盡心思研究，做萬全的準備；比起只憑點經驗卻不認真研究的老監工，他們顯得更實在也更可靠。

直到完工為止，每天總是充滿緊張，但工程確實地按照進度無誤地完成了。現在，我還是認為，這個年輕團隊或許是這個建案得以成功的關鍵。

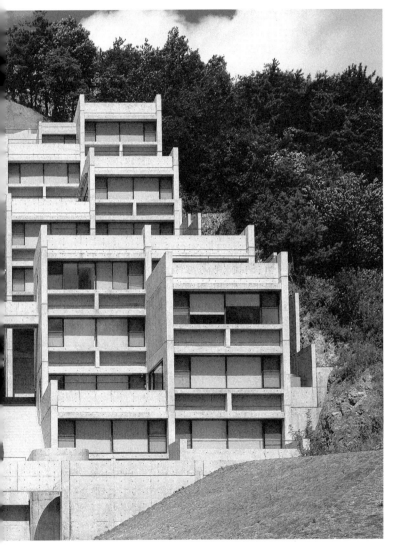

在傾斜度60度的斜坡上興建
完成的六甲集合住宅Ⅰ。

建築家 安藤忠雄

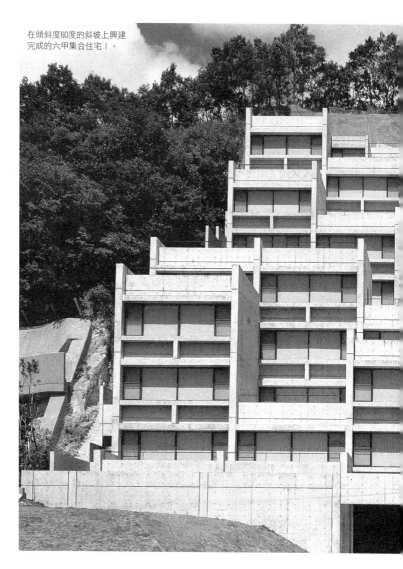

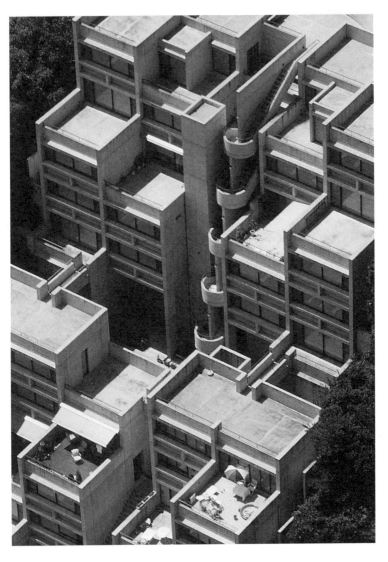

集合式住宅的理想，柯比意的構想力

現代主義（Modernism）萌生於一九二〇年代的西歐社會，其劃時代的創舉在於過去建築家是為貴族階級而存在的藝術家，終於得以自主地向社會提出個人的創作訴求。

「建築物是為誰而建？社會現在的需求為何？」

這種思考自然地導出了平價住宅（Siedlung，為勞工階級興建的集合式住宅）這個主題。當時因工業化社會的來臨，急速地帶動了都市化，導致都市陷入一片混亂，人們受困在惡劣的居住環境之中。如何疏導過度密集的住居，並以較低價格提供衛生的居住環境，是當時社會的當務之急。

於是，建築家為了因應新時代的需求，以新的都市居住型態為主題，嘗試提出許多的構想。其中，最受爭議的當屬柯比意的集合住宅（L'Unite d'habitation）系列。在一九六五年首次旅遊西歐的途中，我造訪了他在馬賽（Marseille）所建造的第一號集合住宅作品。

運用依坡重疊的建築單元體之間的位差，創造出具深度陰影的空間。
攝影：白鳥美雄

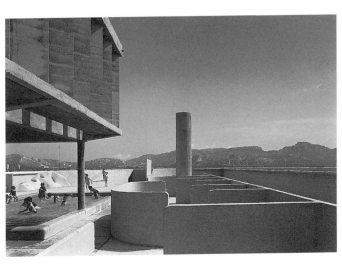

流浪各國後，我在南法的馬賽等待ＭＭ線運輸船抵達的十餘天裡，每天都去看這個建築作品，對我而言，那似乎是這趟西歐建築之旅的總結。

如柯比意所說，這是把「都市中的都市」這種概念的集合住宅，做為城市的居住單位而設計的，也是柯比意在都市這主題上連連失敗後，首度實現夢想的紀念之作。

鋼筋混凝土結構、十八層樓高的板狀高樓，從單身到十人大家庭，總共容納了二十三種類型、三百三十七戶住戶，全都是樓中樓住宅型態（maisonette）。將這些住宅以立體組合的方式巧妙地收納到

柯比意的集合住宅，
集合住宅頂樓的室外游泳池。
攝影：二川幸夫／GA photographers

單純的盒子裡，這種建築結構相當出色，但更令我感動的是各式各樣大膽設置的公共空間。

地上一樓是由粗柱支撐起上層結構的挑空式樓層，住戶和附近居民都能自由進出；最高樓層設有托兒所，其下是幼稚園，加上頂樓的游泳池、室內體育館、日光浴房等公共設施所形成的頂樓空中庭園。住戶樓層內還有餐廳、美容院等商店毗鄰。

簡而言之，在一個集合住宅中，包含了足以孕育一個社區和生活共同體所必備的生活要素。在那裡，不僅具備量給的經濟優點，還明白顯示出唯有群居才能享受的豐富生活。

當然，這棟建築所發揮的機能未必完全如設計者的構想，但是柯比意個人的構想以具體的結構實際呈現出來，還有他面對社會、從零構想出空間裡的那份力量，令我深受感動。

在那裡，我看到了一位建築家應有的姿態。

一個集合住宅中，

包含了足以孕育一個社區和

生活共同體所必備的生活要素。

在那裡，不僅具備量給的經濟優點，

還明白顯示出唯有群居

才能享受的豐富生活。

第二次的挑戰，六甲集合住宅 II 的開端

六甲集合住宅計畫的理念即是：活用地形的結構，規畫出類似日本傳統小巷般的公共空間貫穿整個社區，上述構想透過階梯式交疊的陽台與將各處凸出部分做為主要階梯通道的設計而得以實現，應該算是達到預期的效果。

原本期待陽台可以創造出類似希臘原住民部落的日常性的戶外生活方式，但實際上，住戶並沒有以我所想的方式去使用；規畫成二十戶住家核心的階梯廣場，也沒有被積極利用。

被挪揄成「經濟動物」的日本人，生活習慣和建築家理想中的住戶形象之間是有落差的；話雖如此，只要有機會，我深切盼望下次絕對要蓋出更有意思的集合住宅。隨著一個建築計畫逐步接近完工，我對集合住宅這個主題的意識，比從前更加深刻與強烈。

「還想有下次」的念頭竟很快就得以實現。一九八三年，在六甲集合住宅完成之前，我接到一個像是開玩笑的委託：「我想在旁邊的基地上蓋一棟同樣

的集合式住宅，不知是否可以幫忙構思一下基本設計？」這個完全不同的業主對旁邊的土地上慢慢築起擋土牆般的集合住宅產生興趣，所以抱著：「反正無論怎樣都必須建擋土牆避免落石坍方，那不如把我的地也蓋成集合住宅吧！」就憑著那樣的心態找上我了。

本來我覺得此人真是瘋狂，但這個人正是三洋電機董事長井植敏先生的胞弟。後來在興建淡路島本福寺水御堂時，井植董事長身為「信眾」代表，自始至終都很支持我，我們相交的時間甚長，但初次結緣就是因為這個「六甲集合住宅II」計畫。

六甲集合住宅II素描圖。

「六甲集合住宅Ⅱ」的基地和建案Ⅰ一樣都是大斜坡，但面積大了將近四倍，建築物的樓板面積也增加將近五倍，整個計畫規模明顯擴大許多。

在同一地點以更充裕的條件再度興建集合住宅，這樣的機會簡直前所未有。

「這次我想積極地規畫游泳池、健身運動設施等有實質功能的公共設施……，因為規模大，住戶之間的小路空間可以設計得更複雜、更有趣……，可否將陽台的一部分綠化，呈現梯形空中花園的效果？」

「一個建築家難得有機會在同一個地點，以集合住宅這種普遍的主題來興建兩個建案，因此要讓這兩棟建築物之間產生更積極的關聯性……」

想像力在我腦海中不斷湧現。

因為是緊臨在同一個系統旁的建築，所以在結構、設計等方面，我想沿用先前的設計案當成基礎。話雖如此，我不想只是做簡單的複製，蓋成規模擴大的無聊作品。我想將建案規模擴大這點利基做最大的運用，追求上回未完成的課題，希望蓋出一棟貫徹自己理念的建築。

我的腦海中勾勒出一個畫面：以六甲山豐饒的綠意作背景，而彷彿埋藏在大自然裡的鋼筋混凝土建築，就像是在自然中逐漸繁衍的情境。

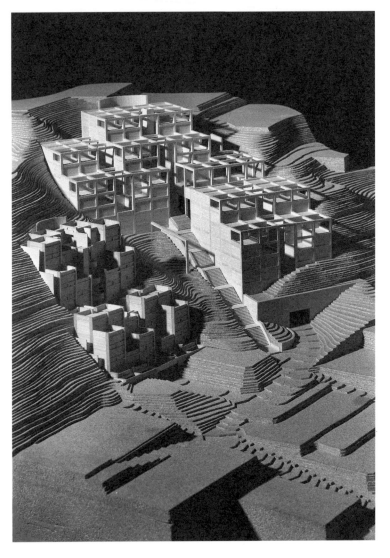

把最好的地點留給公共空間

「六甲集合住宅II」最重要的設計課題即是充實的公共空間。首先，以建地的山谷走向為軸，將混凝土框架組成的三大立體區塊錯落地配置方位，在這之間產生空隙的空間，作為各棟建築串連主要公共空間的平台，也就是露天的大型階梯。

走下階梯就是基地的入口，在這裡設置兒童公園；階梯中間處則是一座扇形的開放陽台，旁邊是半露天的廣場。廣場上方的樓層規畫成前方有玻璃落地窗，越過綠色植栽，就可以眺望神戶街景的游泳池等健身空間。走到階梯最上層時，眼前則是一大片的綠化庭園。不管哪個公共空間，我都想安排在基地中視野最好、陽光最充足、最容易聚集人群之處，也就是建築物中條件最好的地點。

同時，為了藉由II的建設來提升I的環境，我在II的建地裡規畫了兩大建築群共有的綠地公園。

六甲集合住宅模型。
攝影：大橋富夫

跟各住戶的空間相較，將更多心力投注在充實公共空間上，和一般的想法正好相反。起初，對於我規畫的公共空間所佔比例之高這點，業主也面有難色地表示「是不是太浪費了？」我則用「設備總會變得老舊，但建築結構的概念卻能歷久不衰。就長遠來看，這種建築才是真正有質感和價值的建築作品……」等理由說明，經過一番折衷，業主終於不再堅持，大致同意了這個計畫案。

「真的辦得到嗎？」我在半信半疑下著手，卻意外地順利完成設計，只剩通過法規的問題時，計畫案卻喊暫停。上次建案時已經突破的高度限制問題，這次卻過不了關。我按照前例，用兩層樓建築在坡面上漸層式建造的說法，企圖在高度限制上闖關，但就是不被接受。持續進行多次協商直到申請通過為止，竟然花了五年時光。之後找建設公司，開始動工到完工，又花上五年。從著手計畫到完工，整整花了十年的歲月，「六甲集合住宅II」終於完成了。

無止盡的建築

從二十八歲白手成立建築設計事務所起，我就抱持著「工作不是等人上門

「六甲集合住宅II」前門通道的大型階梯。
攝影：松岡滿男

建築家 安藤忠雄

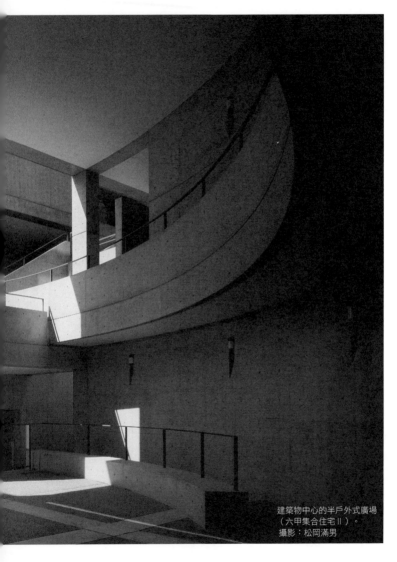

建築物中心的半戶外式廣場
（六甲集合住宅Ⅱ）。
攝影：松岡滿男

建築家 安藤忠雄

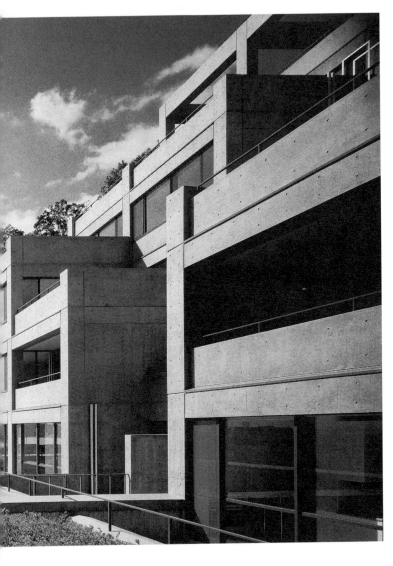

頂樓的綠化（六甲集合住宅Ⅱ）。
攝影：松岡滿男

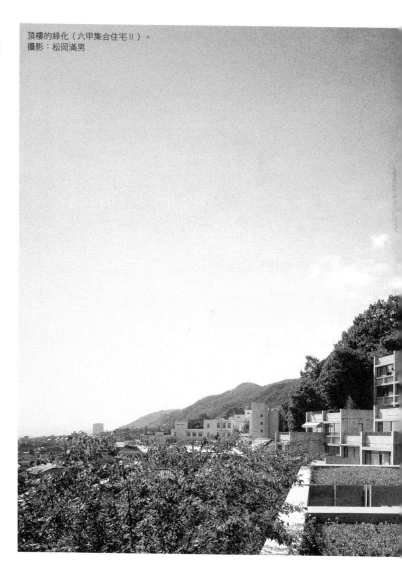

神戸街景一覽無遺（六甲集合住宅 II ）。
攝影：松岡滿男

建築家 安藤忠雄

委託，而是自己去找來的」這種想法，因此在同一地點興建兩棟集合住宅的同時，不可能不去想第三個計畫。

一九九一年，第II期興建時，我注意到基地後方的神戶製鋼員工宿舍。性急的我在朋友的引介下，立刻約了神戶製鋼的社長談我的構想——改建老舊的員工宿舍，將其與六甲集合住宅I、II連結成山坡地集合住宅。想當然爾，對方很慎重地回絕了。不過，那時在我心中，這個興建計畫已經算是開始了。

雖然這是沒有業主請託下擅自進行的規畫，但我還是找到了自己的課題。那就是運用事先在工廠組合好建材的預鑄工法（PC-Prefabrication）新技術，來壓低成本。建於山手地帶高級住宅區的六甲集合住宅I、II，是出售型集合住宅，而非租賃式住宅；加上大型建造工程所需的基地條件以及戶數少等因素（I只有二十戶，II有五十戶），與一般日本住宅水準相較，售價絕不便宜。從實際上有半數的居住者都是外國人這點看來，I、II和我原本所構思的一般日本集合住宅的樣式相去甚遠。

因此，第III期仍是貫徹群居之豐富面向這項主題，然後在有限的成本條件下，挑戰不同於第I、II期的新課題。我絞盡腦汁研究技術上、成本上的問

附設一座游泳池的健身空間（六甲集合住宅II）。
攝影：松岡滿男

題，設計好幾種規模不等的模型，最後整合Ⅰ、Ⅱ、Ⅲ期成一個鎮。我的想像膨脹到造鎮環境都已經齊備時，對方的反應也開始慢慢軟化，但這個提案仍是沒有實現的可能。

然而，發生在一九九五年一月十七日的阪神淡路大地震卻帶來了轉機。員工宿舍本身雖沒有大礙，但設備卻幾乎無法使用。當神戶製鋼思考對策時，他們想到了那個不經委託就擅自勾勒設計藍圖的我，於是正式委託我這項工程。雖然建案的使用方式有所不同，但因為我事先早已研擬好假想的概念圖，動作很快就展開。當場調整設計圖、完成法規建照申請手續，三個月後正式動工。因為這個建案不是一般單純的不動產建設工程，而是具有災後重建的意義，因此最優先考量的就是速度。

群居的豐富樣貌

日本人有個特性，就是近乎異常地強烈希望擁有自己的土地與住家。所以除了經濟上的考量，沒有日本人會選擇居住土地所有權是由住戶共同持有、平分的集合式住宅。

但是，如果將整排老舊長屋中密集的巷弄空間裡的濃厚人情味，與都市外郊枯燥無味的集合住宅社區相比，何者比較富饒呢？答案很清楚。集合式住宅無法提供群居的豐富樣貌，還有住戶不願理解聚居的好處，問題在於人們對居住所抱持的意識。

現代社會核心家庭化，而且普遍變得對他人缺乏關心。所以我認為將獨立的家庭聚集一起共居，藉此獲得放心、安全等精神上的價值，應該也是很重要的吧！集合式住宅的公共空間，在這方面能夠發揮多大的功能呢？公共空間有管理上的問題，因此要在此促成社區交流並非一朝一夕之事，但在住戶們一起共度時光的過程中，社區意識應該也能逐漸形成。

目前六甲的第四個建築計畫案已找到業主，工程也開始進行了。走過二十年，但願能夠繼續透過現代建築，編織山坡地上的群聚風景，至今我仍是如此夢想著。

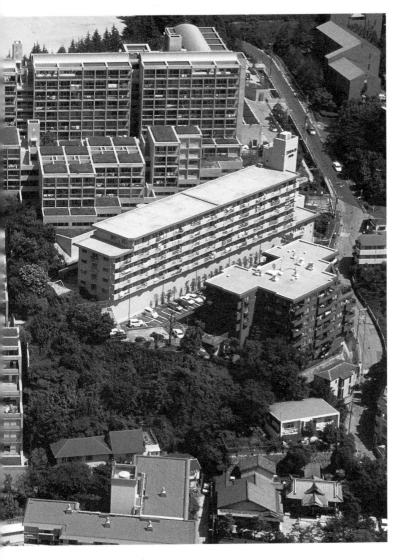

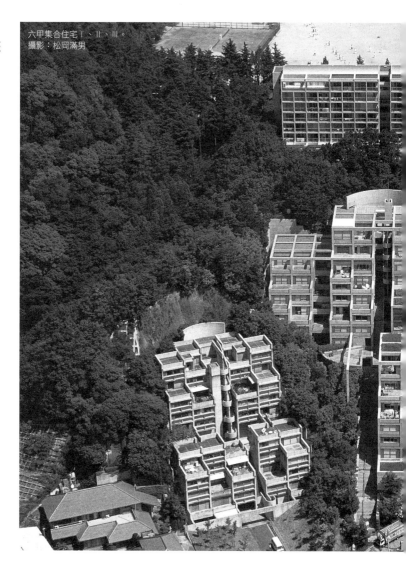

六甲集合住宅Ⅰ、Ⅱ、Ⅲ。
攝影：松岡滿男

建築家 安藤忠雄

第 **7** 章

持續之力，
培育建築

日落休館

一九九〇年代末期，滋賀縣一座農業公園內蓋了一間小小的「紅帽織田廣喜美術館」，展示著畫家織田廣喜的作品。

美術館建築概念源自一張二次大戰後不久，畫家與他家人合影的生活照。畫家自己利用廢棄的材料蓋了一個沒水電、瓦斯的儉樸小屋。在陰暗之中，過著日出時專心作畫、日落後就寢的生活。而他的家人也同畫家一起過著這種嚴謹、健康的日子。

正因為是這樣一位畫家的作品，所以我想把相片中的情景忠實保留下來。結果誕生了這個完全不使用人工照明燈具，只有自然光線的美術館構想。

如果以保護作品為優先考量，展覽室應當是統一管理的人工環境。但那也意味著會把作品標本化、使其呈現假死狀態，某種程度上不能說作品仍然「具有生命力」。

如果讓作品更接近大自然，畫作可能也會和人一樣衰老，但也許正因為壽

命有限，畫作才會是「有生命」的吧！或許找不到標準答案，但我認為至少對

織田廣喜的作品而言，把這樣的美術館當成畫作最後的棲身之所是很相稱的。

美術館建在被農業公園盎然綠意所包圍的池畔，有著緩緩的圓弧形。展覽

室設在面向池面的玻璃迴廊後方，採光僅靠著沿壁鑿設的天窗。隨著季節或時

間，光線會變化，展示空間以及作品的表情也隨之改變。這座與自然相呼應的

美術館，休館時間就在日落時分。

只靠自然光線採光的美術館。織田廣喜美術館
（現名為「布魯梅之丘美術館」）。
攝影：大橋富夫

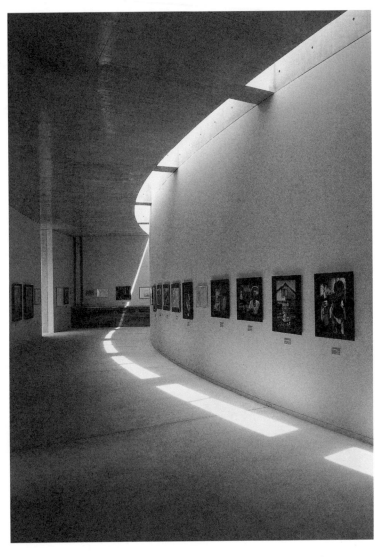

從原點反思

當我面對新的建築計畫時，總會意識到：「這個建築為何而建？」回到原點、原理上去思考，如此才能不被既有觀念束縛，洞悉事物背後的本質，在尋找內心答案的過程中，「日落休館」這樣的設計概念才會產生。

但是這種激進的態度，卻經常和社會發生衝突、摩擦，在建築的世界裡，尤其令我印象深刻的就是公共建設。

我接觸與公共建設相關的工程是入行二十年後、大約九〇年代初期開始。在那之前，對主要以市中心的小型住宅、商業建築設計案為主的我而言，能在優渥的地點，以更大的規模、設計文化事業相關的公共設施案，是很大的挑戰、讓人幹勁十足的工作。但是實際參與後，我卻發現與建築主題毫無關聯、完全不同層次的課題。

這些問題就是政府單位那種只講因循前例、想辦法規避風險、只求平穩過關就好的消極態度。

只是一味地迎合未謀面的使用者，這樣做不行、那樣也不行。因為沒有好

隨著光影的變化，欣賞作品的方式也會跟著改變（織田廣喜美術館）。
攝影：松岡滿男

好把握住「到底為什麼而建」的根本思想，當然無法產生自由、彈性的創意，去配合美術館館藏的特色而改變設計。

在這當中，為了實現自己理想的公共建設、將地理環境作最大的發揮，創造出有獨特個性的建築，有時候建築家必須從前期規畫階段就開始投入並參與。

例如，「兵庫縣立兒童館」在豐富的自然環境中，解放建築、將基地盡量開放，營造出一個可以讓小朋友自由學習、玩耍的「庭院」；「大阪府立近飛鳥博物館」在四周處處是古墳遺跡的歷史環境下，設計的第一考量就是，如何與周遭的環境對話，所以將建築物的頂樓全部設計成階梯廣場；而作為阪神淡路大地震災後復興計畫的象徵：神戶市臨海再開發地區，則設計出打破縣市界限，使其一體化的水畔藝術公園，裡面包括了「兵庫縣立美術館」及「神戶市親水廣場」。不論哪一項規畫案，專案的核心都在於建築成形之前，那段與法規制度協調折衝的時間。

不過，公共建設真正要面對的問題是在建築完成之後的歲月。建築設施如何營運、是否與當地居民的生活息息相關？也就是問題在於這個「箱子」的使用方法。

公共設施真正要面對的問題

是在建築設施完成之後的歲月。

建築設施如何營運、

是否與當地居民的生活息息相關；

也就是問題在於

這個「箱子」的使用方法。

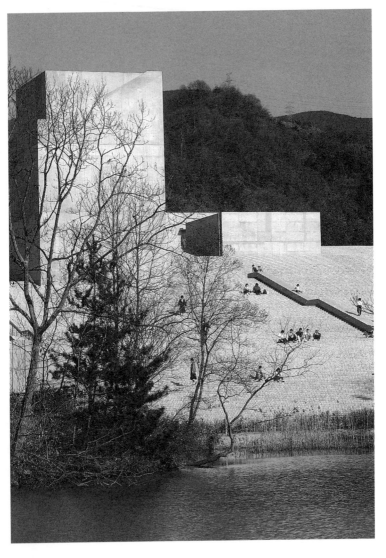

泡沫經濟崩潰以來，公共建設經常被視為「黑箱作業」、地方自治績效不彰的象徵。這一點，建築家也有責任。一個設施的興建，會產生怎樣的可能性？如果能從計畫初期階段，就更積極地讓製造箱子的人與使用箱子的人、軟體與硬體之間進行對話，至少不會發生連當地居民都不知道有公共設施存在的情形吧！

我也一直抱持著「建築家對自己設計過的建築，只要建築物還存在，就該對它負責」的想法。如在「近飛鳥博物館」、「狹山池博物館」，我策劃兼具整頓環境與社區再造功能的活動，讓當地居民在建築物四周親手種植梅花和櫻花的植樹運動；又例如「淡路夢舞台」，自落成以來，我每年都會召集曾參與過建設工程的相關人士，舉辦一年一度、約數百人之多的「同學會」。這原來是為了吸引更多參觀者、以及創造業主主動維修的機會而發起的。

其他像是提議在美術館設置介紹該建築物興建過程的展示區等，我嘗試去做各種的努力。但是，建築物的營運到底是比建造建築物還困難，因為經營建築物需要投入長久的時間、更需要努力不懈的意志力。

就這層意義上，讓我感到最有可能性的，就是香川縣一個叫做「直島」的

建築物的屋頂做成階梯式廣場的大阪府立近飛鳥博物館。
攝影：野中昭夫

小島，那裡從八〇年代末期，便持續進行的藝術建設計畫。

藉由文化重生的島嶼

直島一連串的興建計畫是由貝樂思企業（Benesse Corporation，原福武書店）企劃、營運的。

剛開始是在二十年前，當時擔任社長的福武總一郎先生突然來找我：「想為直島的小朋友興建一座露營場地，希望請你來擔任監督。」老實說，當時我覺得這是個不可行的計畫。由於它是個離島，不僅交通不便，而且當時的直島因為長期受到金屬冶煉產業的影響，自然環境明顯荒蕪，加上人口流失的問題，就算想客氣一點地說，那裡也算不上是有魅力的地點。

儘管如此，福武社長的決心絲毫不受動搖。在開始進行露營區第二期工程時，他構想出一個雄偉、宏觀的目標，那就是要推動直島發展成藝術與自然結合為一體的場所；最終目標則是，把這個人口流失的小島改造成文化之島、使之重生。我被這個偉大的構想與堅強的意志所感動，於是決定要用心參與這個計畫案。

造在地面下的貝樂思之屋美術館。
攝影：松岡滿男

建築家 安藤忠雄

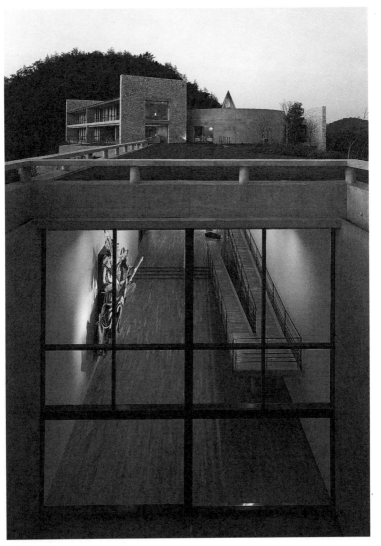

第一個建築設計案是「貝樂思之屋美術館」（Benesse Housing Museum），這是一個在當時，全世界也相當罕見的，附設住房設施的「留宿型」美術館計畫。

我選擇在島嶼的南端、一處三面臨海、風景絕佳的岬角地蓋美術館。為避免破壞風景，我想配合地形將建築物埋藏在地下。

而美術館的對外交通，採用靠船渡海的接駁方式。從碼頭望向美術館時，由於建築物一半是埋藏在地面下，所以看不見。不過，建築物內部，卻滿溢著從地面開口穿透進來的陽光；面海的一側是可以從各種角度盡覽瀨戶內海的陽台，以自然的樣式設計成與室內一氣呵成。

而展示空間也不單單只限於美術館內。從入門通道途中的綠地廣場到碼頭、一直延伸至沙灘，整個基地範圍都是藝術的展示空間。在一連串內外交互組合變化的豐富場景之中，刺激感官的藝術作品時而出現、時而消失，這就是美術館自然開放的形象。

因為是國家公園內的土地，所以有法規上的限制，加上離島興建工程的困難等，一一克服問題後，「貝樂思之屋美術館」在一九九二年落成了。雖然這代表著建設過程的「結束」，但同時也是沒有展覽室的美術館，要收藏藝術作品這種新的建築過程的「開始」。

運用地形的高低落差，將光線導入地下。
（貝樂思之屋美術館）
攝影：高瀨良夫／GA photographers

如果只是購買作品來展示，是無法成為我們理想中超越「境界」的美術館。直島案的藝術總監解讀了建築物內外所有空間的可能性，選擇走向構築藝術與建築二者和自然之間產生的緊張關係。

在不斷的嘗試、失敗之中，有李察・隆恩2運用瀨戶內海的漂流木作為題材創作的裝置藝術；草間彌生的「南瓜」作品在舊碼頭上與瀨戶內的海景相呼應等等，藝術家們造訪當地，配合直島的氣氛發揮創意；有時候附近居民也會合力創作作品，形成了只有直島才有的藝術風格。

布魯斯・諾曼1的作品「生死100」
（貝樂思之屋美術館）。
攝影：简口直弘

還有庫內利斯[3]利用鉛捲集合體覆蓋玻璃窗的作品、杉本博司[4]利用陽台牆面創作的「Time Exposed」等等，本來不會當作展示空間的地方，突然出現藝術作品，這些創舉讓身為建築家的我，甚至感到有點「可怕」！

但是，正因為有這樣挑戰建築及場地的藝術創作，使得空間的質感驟然一變；也讓自然的海景看起來更為鮮明、強烈。

配合藝術作品的開展，建築部分也跟著「成長」了起來。一九九五年，在比美術館更高的山丘上，興建了一棟擁有橢圓形水池的住房設施「蛋白石」（Opal）做為別館。這雖是計畫外的增建案，但我認為時間上的落差，反而將建築的發展自然銜接上了。伴隨著時間的流逝，茂盛的綠樹將會點綴四周的環境。吸收了建築與藝術、自然間衝突的能量，美術館的確與環境一起呼吸了。

兩年後的一九九七年，貝樂思美術館的藝術計畫案超脫了美術館僅止於設施的框架，開始往整個地域社區發展。那就是在位於距離美術館約三公里外、離島另一面的本村地區裡的「民家計畫案」。

那裡佇立著自江戶到明治時期所建造出來的民宅，此區在直島也算是老社區，今後要加入現代藝術的網絡，這個大膽又刺激的嘗試，除了帶有藝術的趣味，也同時讓人口不斷流失與高齡化、空屋明顯增多的老街上，找回新的活力

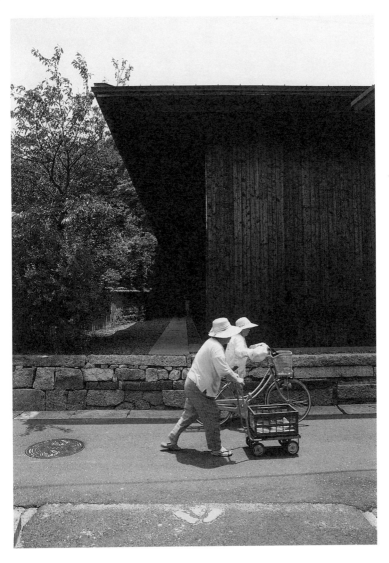

與未來希望的「意義」。以現代藝術之姿甦醒過來的民家前，開始出現老人與年輕人的對話。如果留心四周，可以發現當地居民面帶微笑接待訪客們的景象，已成為稀鬆平常之事了。

受到「民家計畫案」的刺激，居民們找回了對自己住家的自信與驕傲，開始主動想把自己周遭環境弄得更美觀，於是有人在大門掛上門廉、有人插上鮮花……。福武先生希望以文化為基底，讓離島重生的心願，透過現代藝術帶動社區再造的形式，終於讓夢想成真了。

地中美術館

在直島這座僅有三千五百人的無名小島，蛻變成馳名國內外的藝術聖地之際，島上又誕生了一座新美術館，此即二〇〇四年落成的「地中美術館」。不論是對福武先生，還是對一路共事的藝術總監，甚至對我自己而言，它都代表一個階段完成的計畫案。

相對於「貝樂思之屋美術館」是先有建築物，藝術品在偶然的機會下介入，進而孕育出藝術空間；地中美術館在一開始就規畫好要將莫內6、詹姆士・

安藤與詹姆士・塔瑞爾5共同策劃推出的「民家計畫案」第二件作品「南寺」之外觀。
攝影：筒口直弘

塔瑞爾以及華特‧德‧瑪莉亞三位藝術家的作品做為永久展示。在藝術總監以及藝術家的協助下，身為建築家的我被期待扮演第四位藝術家的角色，要規畫出最適合各個藝術作品的展示空間，更進一步設計出能包容作品，又能獨立存在的建築物。

就整體概念而言，我提出將「貝樂思之屋美術館」的「與地形一體化的建築」概念再加以純粹化，以創造一個在地底下立體展開的「黑暗空間」。憑藉來自頭上微弱光線的導引，慢慢進入地下的黑暗空間後，眼前突然出現籠罩塔瑞爾、德‧瑪莉亞、莫內三位藝術家作品之中的「光之空間」──我構思的是一座從外面完全看不到建築外形的地下建築體。

這個案子雖然是在一九九九年接下並開始設計的，但地下建築體的構想，其實是早在二十多年前我剛從事建築設計時，就一直在內心勾勒著。「地下空間的運用」這個主題儘管是現代建築上的重要課題，但現實上，在考慮技術能力之前的經濟因素，卻往往很難為人所接受。像一九八五年的「涉谷計畫案」、一九九四年的「大谷地下劇場計畫案」、一九九八年的「中之島計畫案」等等，我所嘗試過的建造地下建築提案，全都在無法實現的狀況下收場。

所以，地中美術館包含了我這幾十年來的抱負。

因為是埋藏於地底的隱形美術館，地表上的形態問題就沒有意義。包含我自己在內的任何一位創作者，對於這個追求極致藝術空間的企劃案，都是撥動人心的挑戰。自從計畫啟動，我們就一直積極地做各種研究。

但是，負責組織整體架構的建築家，以及以自己作品來想像藝術空間的藝術家，兩者之間當然會產生對立與摩擦。地中美術館歷經數年的規畫過程，在空間的規模、比例等問題上，我和塔瑞爾、德‧瑪莉亞之間常常意見相左。

地中美術館的入門通道。
牆壁些微的傾斜產生出一股緊張感。
攝影：筒口直弘

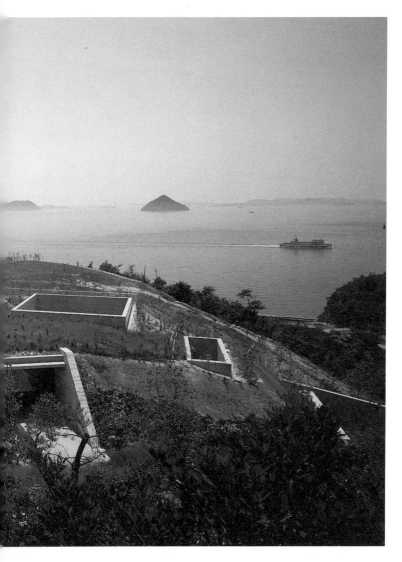

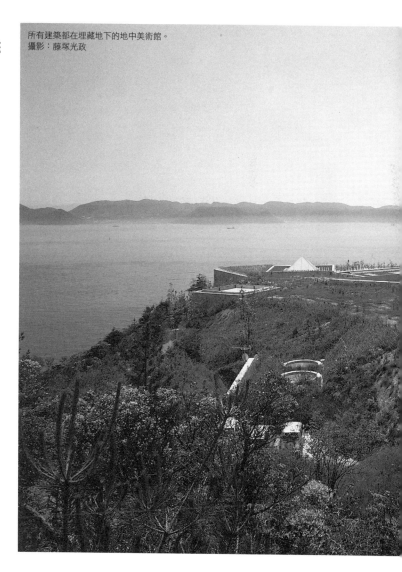

所有建築都在埋藏地下的地中美術館。
攝影：藤塚光政

建築家 安藤忠雄

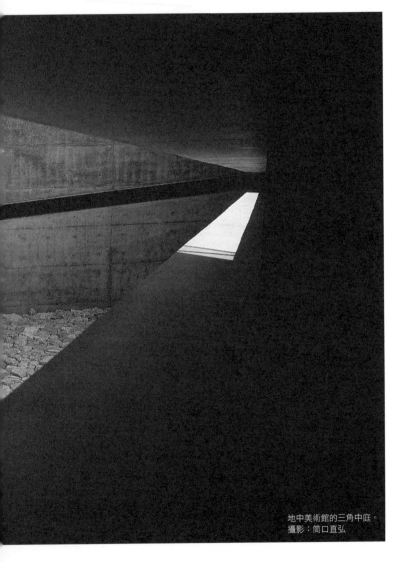

持續之力，培育建築

地中美術館的三角中庭。
攝影：简口直弘

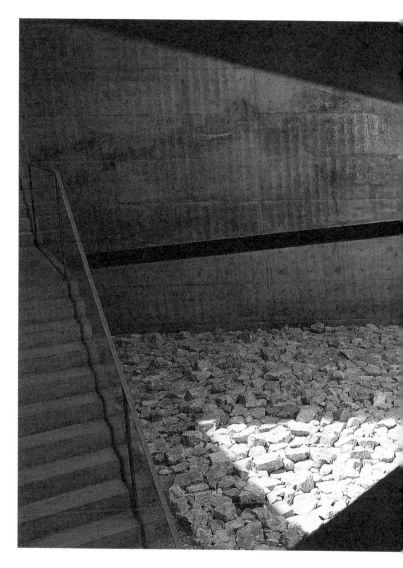

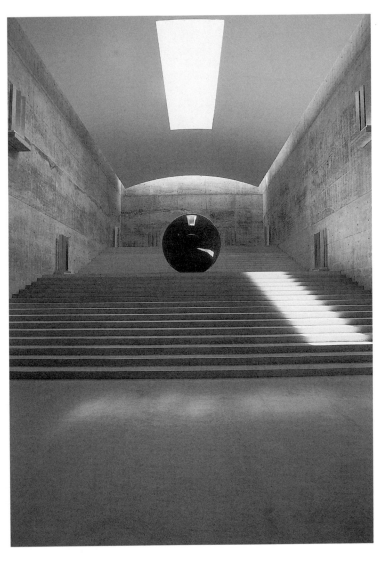

但負責協調這兩者的藝術總監，卻不是用壓抑各個創作者的個性來協調；

相反地，他讓不同的個性相互刺激、引導這個建案的進行。最後這永不妥協的跨業合作案的成果就是，地中美術館內活力滿溢的三塊藝術展示空間。

如果說藝術超越了自然與建築的境界，自由取得空間的「貝樂思之屋美術館」，擔任的是直島藝術計畫裡「動」的性格，那麼，封閉在黑暗之中、讓藝術與建築緊張對峙的「地中美術館」，其集約式的空間就具備了一種「靜」的性格。透過地中美術館的完成，直島藝術計畫讓藝術面對歷史與自然，提供人們一個思考的場所與時間的理念，顯得更加強烈且富有深度。如今每年約有二十多萬的觀光客前來參觀。

自地中美術館落成後，我在二〇〇六年又完成了木造建築的旅館「park／beach」，作為「貝樂思之屋美術館」的新住宿設施；接著，在二〇〇八年，我又著手規畫一個新的藝廊。

就像生物繁衍一般，直島也不斷地有階段性、持續性的成長。經過二十多年的歲月，如今我再次意識到唯有花費如此長久的時間，一邊建造一邊思考，

德・瑪莉亞「Time／Timeless／No Time」
（地中美術館）。
攝影：筒口直弘

或者是一邊使用一邊思考，正是經歷這種永續發展的過程，才能產生真正的「力量」。

製造者與使用者之間沒有對話，只是一味地生產、消費新東西的社會結構，無法創造出像直島這種「活著」的場所。最重要的是，人們擁有照看建築物的意識，然後建築物給予相對的回應，這是一種隨著時間越來越有魅力，讓建築成長的思維。

創造文化的是個人的熱情

二〇〇八年舉行了「東京大學情報學環・福武館」的竣工儀式。位於東京大學本鄉校區的赤門旁，在楠木樹夾道中興建的這座鋼筋混凝土新校舍，建設資金完全由福武先生捐贈。受到福武先生的委託，我也不收酬勞地接下了設計委託。

這是一棟沿著進深十五公尺、面寬一百公尺的細長基地上伸展出去的兩層樓建築，在大幅向前突出的屋簷下，設計成讓學生們可以自由利用的半地下階梯廣場，在廣場與內部通道交接之處，豎起一片名為「思考牆」的長形混凝土

獨立牆面。興建於各個時代下的東大校舍聳立在一片綠意盎然之中，在這個歷史悠久的環境裡，我的構想是能融合於四周環境之中，兼具現代與未來、古老與創新的建築形象。

竣工儀式當天，在開幕致詞中，福武先生談起參與興建計畫的理由：

「情報學環是東京大學第一個跨領域的研究所，我很想為這新知識創造據點的誕生做些捐獻……，日本沒有捐贈的文化，所以我也希望這次的捐贈，能讓這個文化更加盛行。」

東京大學情報學環．福武堂。
攝影：松岡滿男

維繫一個自由、公平的社會，需要超越個人意識的公共精神。但在此一精神下，創造出能夠聚集人群、共同感受生命喜悅的場所與時間，這才是公共建設真正的意義，不過這卻不是靠國家或公共的力量。無論在哪個時代，創造並培育可以豐富每個人人生的文化，都是藉著個人強烈而激昂的熱情才得以推動起來的。

我希望能繼續創造出有「生命」的箱子，以回報這些人的熱情。

1 譯註：布魯斯·諾曼（Bruce Nauman, 1941-），美國的現代藝術家，其創作活動領域涵蓋雕刻、攝影、行動藝術、影像藝術、裝置藝術，極其多元。

2 譯註：李察·隆恩（Richard Long, 1945-），英國的雕刻家、藝術家。發表了許多被歸類為地景藝術的作品。

3 譯註：庫內利斯（Jannis Kounellis, 1936-），以羅馬為據點展開藝術活動，是代表「貧窮藝術」運動的希臘藝術家、畫家、雕刻家。

4 譯註：杉本博司（Sugimoto Hiroshi, 1948-），日本的攝影家。以東京和紐約為活動據點。其作品有嚴密的主題脈絡與哲學性。

5 譯註：莫內（Claude Monet, 1840-1926），法國畫家，印象派代表人物和創始人之一，也是法國最重要的畫家之一。

6 譯註：詹姆士·塔瑞爾（James Turrell, 1943-），一位以空間和光線為創作素材的美國當代藝術家。

7 譯註：華特·德·瑪莉亞（Walter De Maria, 1935-），美國的雕刻家、音樂家，創作許多裝置藝術作品。

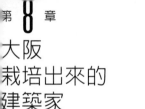

第 **8** 章

大阪
栽培出來的
建築家

從大阪通勤

一九九六年春，東京大學專攻建築史的鈴木博之教授突然邀請我：「要不要來東京大學任教呢？」一個沒受過大學教育的人能在大學裡教書嗎？本來我應當拒絕的，但另一方面，又有一股單純的好奇心……「大學是個怎樣的地方？和年輕學子對話可能也會很有趣吧？」

問了家人的意見後，妻子和岳母果然都非常反對。他們嘴裡雖然說對自小就在大自然裡打滾、沒好好接受學校教育，長大成人後又是直接在社會上磨練的我而言，到大學任教太不適合了，其實心裡是擔心我會離開我們生活的據點大阪。

的確，對像我這種一直靠地緣關係累積工作經驗的建築家，東京和大阪的距離，確實是致命的要害。還有，對於若成為公務員，勢必得放棄建築事務所的營運一事，我也有一些不安。

最後，當時對猶豫不決的我打了一劑強心針，從背後推了一把的是三得利的會長佐治敬三先生。

建築家 安藤忠雄

「什麼事都是經驗。只要你有一點興趣，那就去吧！不過唯一附帶的條件就是你得從大阪通勤去東京！」

聽了這句話，我終於下了決定。

佐治先生「為了讓大阪的安藤不會在東京被欺負」，特地邀請了幾位東京大學的教授，一起在大阪南區老字號的料亭大和屋為我餞行。還有前大阪大學校長熊谷信昭教授、三宅一生先生、田中一光先生、中村鴈治郎先生等友人，以及關西財經界的人士們也蒞臨賞光。

宴席中，佐治先生開玩笑說：

「這樣豐盛款待之後，東大的教授們也會好好照顧你了吧！」

2002年於東京大學製圖教室。

攝影：森嶋一也（照片提供：CASA BRUTUS／Magazine house）

就這樣，從一九九七年起約五年多的時間，我就開始大阪與東京往返的忙碌生活。在大學這個未知的世界裡，和年輕學子接觸，一起思索建築的未來，對年輕時沒有選擇進大學念書的我而言，這五年的時間既新鮮又刺激，是超乎我想像的經驗。只可惜這段新的學習體驗，卻無法好好地向我的恩人報告。一直最疼愛我、支持我、栽培我的最偉大的贊助者佐治先生，在我開始去東京大學教書的兩年後（一九九九年）逝世了。

建築家與業主

對希望自己所構思的工作能夠確實執行的建築家來說，最大的障礙就是身為出資者的業主了。業主是建築物的所有人，當然會期待建築設計者的所作所為都能符合自己的利益。但往往建築家想做的事，對業主來說卻是無益之事，於是兩者自然發生衝突，而一般的狀況就是受雇於人的建築家最後要做妥協。

不過，這世界上還是有少數一些不要求回報的奇特贊助者，他們是對建築寄予理想、願意栽培建築家才華的奇特之人。所謂的藝術贊助（patronage）活動，西歐早就已經制度化、紮根於社會之中了。例如，將文藝復興時期的天才

建築家米開朗基羅推上世界舞台的是梅迪奇家族；而讓近代奇才安東尼奧·高第創造出巴塞隆納風景的是紡織廠老闆奎爾伯爵（Eusebi Gell）；建築巨匠柯比意實現新都市建築提案的「馬賽公寓集合住宅」，當時的文化部長安德烈·馬爾羅（Andr Malraux）的鼎力相助也是一段有名的逸聞。

而我也是一個非常幸運的建築家，能遇到一些應當稱之為「贊助者」的業主。建築攝影師二川幸夫先生說過：「好的建築之所以能完成，一半是得力於業主。」而實際上，實現我所提出的「新建築」構想，很多時候業主是需要絕大的覺悟與勇氣。所以，若說這些願意給我機會去嘗試的業主，是栽培我成為建築家的人，一點也不為過！

不過，完全靠自修才開始接觸建築的我，一開始並沒有這種人脈關係。不論過去或現在，都是學院派主義的人在主導著建築界。二次大戰後，在許多競圖中脫穎而出、並成為日本第一位世界級建築家、表現相當活躍的丹下健三先生，以及在一九七○年大阪萬國博覽會出色登場的丹下門生等先進們，那些在我這一代令人憧憬的建築家，全都是學院派的少數菁英。對許多年輕人來說，成為建築家這種人生選擇，是一條狹窄又險峻的路，像我這種沒受過大學教

育、又沒有任何社會背景做後盾的人，踏進這個圈子的可能性幾乎是零。

大阪人的反骨精神

那麼，為什麼我在二十多歲時，明明知道自己處在這種絕望之中，卻還能從零跨出第一步呢？或許和我與生俱來的大阪人性格有關：與其空談理論，倒不如重視實踐的苦幹精神吧！

首先，從一開始我就清楚地知道，自己絕對無緣成為那種坐著等工作上門的菁英建築家，而早早死心。既然要以建築為業，總得想辦法謀生。那時我很單純地認為，若沒有工作上門，就只得自己找出可能性，自己創造工作機會！我覺得靠父母、親戚幫忙找工作是不會有遠景的，因此打從一開始我就沒想要靠家人。而且，我的個性也做不出向人低頭、討工作的事。既然如此，就只剩靠創意求勝負一途了。

事務所成立後的頭一年，我挑戰了幾個建築競圖，另一方面則將空餘時間全部花在沒有實際業主委託的建築設計上。

例如，走在路上只要一看到空地，我就會想：「如果是我，就會在這裡這

樣蓋」、「這裡如果這樣開窗，應該會有別緻的景觀。」隨心所欲地畫起了草圖。因為這些是沒有業主的請託、擅自對他人土地所構築的想法，所以當我把它拿給土地所有人看的時候，常常會被當作騷擾，不過還是有人很感興趣地聆聽我的想法。

即使當場沒有談到合作，但對方覺得我「真是個怪人」而交起了朋友。然後，當彼此建立起信賴關係，突然有一天對方會來詢問：「可以幫我設計一下

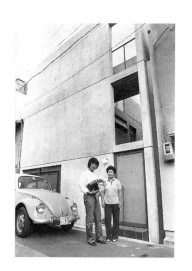

1984年，於九条町屋（井筒郡）前。

嗎？」在我事務所成立初期，有很多案子就是在這種情況下開始的。

面對業主，儘管我的經驗尚淺，但因為對自己的建築專業懷抱著自信，所以我總是一副「既然委託我來做了，除了基本的機能條件，希望能全權交給我來辦」那種強勢的態度。其實，最初我所經手的幾個住宅建案，幾乎都是在沒讓業主看過設計圖的情況下完成的。

把蓋好的建築物視為己有的想法雖然比較獨斷，不過同時我也會對完成後的建築負責到底。我常利用事務所休假的日子，帶著全體工作人員一家一家拜訪，只要一發現建築物的狀況不理想，就立刻想辦法處理。完成後的拜訪行動，往往熱心、囉唆到令對方退避三舍。竣工後的售後服務，同時也是提升自己技術的學習機會，而業主們似乎也覺得：「安藤先生雖然有些地方比較強勢，卻不是一個完工後就撒手不管的人。」並欣然地接受我們的服務。儘管設計很大膽，卻幾乎沒有完工後的瑕疵問題；相反地，業主還要求增建、或介紹其他案子給我，像這樣帶來新工作機會的例子非常多。

自己是建築游擊隊……業主需要教育——這種不客氣的言行，聽在一般人耳裡，應該會覺得我真是個怪人吧！在建築界，曾經有段時期，我和渡邊豐和、毛綱毅曠2兩位同樣住在關西、特立獨行的建築家，被稱為「關西三奇人」。

要找到自己想做的事，

首先只要思考如何實現這個想法。

至於現實問題如何，

稍後再想就行了。

因此，不單單是受委託的基地，

我常會連同基地旁邊的建築物

也一起考慮設計、做模型的情形。

不失去思考的自由

一步一步尋找出路、追逐夢想，這一路上，我至今最重視的，還是不失去「想蓋出那種建築」的思考自由。

如果是在被交代的條件下自行思考，無論如何，創意一定會受到限制；但相反地，從什麼都沒有的情況下自行構思、儲備創意，碰到需要時，因為能夠立刻採取行動，更能把握住機會。或者是把想法對社會進行精彩的訴求，說不定能讓業主、建案主動找上門來。

一九八八年，我在北海道建造水面上浮著十字架的教堂「水之教堂」一案，就是如此幸運產生的建案。

水之教堂的構想源自於八〇年代中期，我在神戶六甲山上建蓋教堂時，靈光一動想到：「在正對面的土地上，例如在海的邊際那端蓋一座教堂，應該很有意思吧？」這就是設計「水之教堂」的靈感由來。於是自己設定一塊虛構的基地、然後構圖、做模型，一九八七年春天在展覽會上發表時，會場上突然有一位來賓對我說：「我想在自己的土地上蓋這座教堂。」數日之後，我被這位

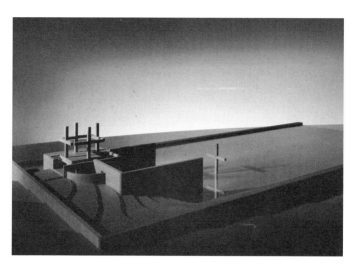

水之教堂，模型。
攝影：大橋富夫

正在北海道勇拂郡TOMAMU進行渡假村開發案的業主，帶到位於日高山脈西北方、中岳山脈平原上的基地參觀，那裡沒有海，取而代之的是一條美麗的小河。

如果引河水造出一個人工湖泊，就能以更純粹的造型來建造水上教堂——就這樣，我的夢想變成真實的建案了。

要找到自己想做的事，首先只要思考如何實現這個想法。至於現實問題如何，稍後再想就行了。

因此，不單單是受委託的基地，我常會連同基地旁邊的建築物也一起考慮設計、做模型。雖然我

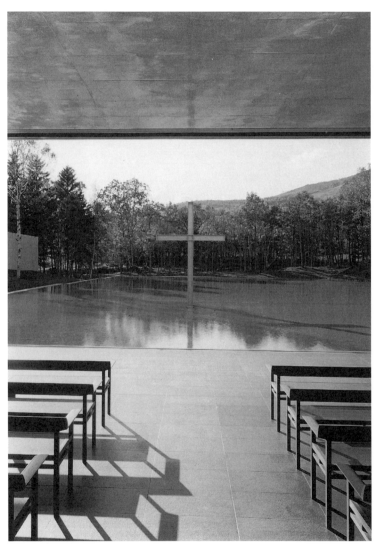

用模型向業主介紹時會說：「這裡也蓋起來的話，會更有意思哦！」但多半會被當作開玩笑，聽過就算了。不過，就這樣把球先丟出去，還是有等到「安藤先生，我決定照你設計的方式來蓋」這句回應的時候。像京都的「TIME'S」、還有「六甲集合住宅」，從第一個建築完成之後、接連推出第二、三期的計畫案等，都是用這種游擊隊似的作法，擴大戰鬥範圍而實現的工作。

鹵莽的挑戰

但是，如果工作都可以這樣「做出來」就太好了。當然，現實沒有這麼簡單。有些計畫案可以幸運地得到實現的機會；但絕大多數，都是付出了很大的精力，卻還看不到眉目。其中，我對大阪府提出的一連串都市計畫，結果最為悽慘。

一開始是在事務所成立那年所設計的「大阪站前計畫案Ⅰ」。我在完全沒有工作的狀況下，想盡辦法要做些什麼時，說是大膽也罷，我注意到大阪車站前中高層大樓密集的景象，於是想出了將十層樓高左右的大樓頂樓一棟棟進行綠化，然後以空中通道連結，建造一座離地面三十公尺高、民眾可以在上面行

水面上浮著十字架的水之教堂。
攝影：新建築寫真部

走的空中花園設計案。

我拿著這份設計圖拜訪了大阪市計畫局長，當時我二十八歲，是個沒沒無聞的年輕人，局長不但沒聽我說，還讓我吃了閉門羹。

雖然局長沒看我的設計圖，但我也沒洩氣，「反正無法實現，乾脆就盡量想些天方夜譚吧！」於是在頂樓空中花園計畫之外，我又把美術館、圖書館等文化設施一起加入規畫。我的構想是，都市再開發的目標，與其在已經過度密集、無法喘息的地上建築，不如朝自由的天空去規畫。就這樣去想一些天馬行空的點子，然後不斷地提案，每次都是被當場拒絕。

我知道這是很鹵莽的挑戰，就算結果徒勞無功，只要持續追逐往遠處投出的球，應該就不會找不到前進的方向吧！我抱著這樣的心情度過每一天。

在我挑戰過的設計中，於「大阪站前計畫案Ⅰ」二十年後所企劃的大阪中之島的更新計畫──「中之島計畫案」，最令我耗費心力。

中之島位於大阪市中心，由兩條河川夾抱，是全長三點五公里的沙洲。島上除了三井、住友等舊財團企業的總公司辦公大樓櫛比鱗次之外，還有中央公會堂、大阪府立中之島圖書館、日銀大阪分行等大阪傳統文化、行政中樞的歷

大阪的中之島是由兩條河川夾抱、
最寬處約三百公尺的河中島。
攝影：上田安彥／PPS通信社

史性建築物集中於此地。因此從地理條
件以及大阪歷史角度來看，它都是非常
重要的地區。把中之島西側約一公里的
範圍作為規畫地，我提出兩個計畫案，
其中之一就是中央公會堂的更新計畫
「都市巨蛋」（urban egg）。

當時，一九一八年建造的中央公會
堂已經相當老舊，究竟該保存、重建，
還是拆除？引起很多討論。而身為建築
家，決定以既非保存、也非重新翻建，
我想以再生的構想參與建設而提出規
畫。

我希望盡量保持舊建築原有的外形
與味道，但內部的大廳空間則必須因應
現代人的需求做改變。

針對這兩個相反的主題，我所提出

的方案是，保留既有建築物的外殼，在內部安插一個蛋形大廳。先將內部地板拆除成一個大房間，再放進獨立的結構個體，如此一來，包括內部牆面裝飾在內，整個建築物所刻畫出來的歷史記憶就不會被破壞，並且能注入新的生命。

雖然是個很大膽的提案，但在結構技術上，經驗證是可行的。

另一個計畫案「地層空間」，則是涵括「都市巨蛋」，將整個中之島規畫成一大文化區塊的構想。

我所提出的都市開發策略，就是竭盡所能地把中之島在地理、文化上的潛力激發出來，使之足以媲美巴黎西堤島（le de la Cit），並充實島上的文化設施。以方法論來

建築家 安藤忠雄

說，我提出讓新設施不是建於地面，而是全部藏在地底，打造一個「地下都市」的構想。

如果這個「多層化」構想得以實現，既可保留中之島既存的歷史景觀，和綠意盎然的都市公園氛圍，又能脫胎換骨成刺激都市發展的大型文化複合體。

這是一個非現實性的構想，我也很清楚知道這只能當做建築家的夢想。

但就因為是夢想，我願意花比現實工作多幾十倍的精力，讓大家看看這個夢。

「因為這是一個傳達訊息的建築，所以怎麼樣都要做出充滿力量的形象。」於是我花了半年以上的時間，畫了超過十公尺長的設計圖、做了好幾個事務所幾乎放不下的大型模型；還運用當時仍十分罕見的電腦繪圖

中之島計畫案「地層空間」。
超過十公尺長的手繪圖。

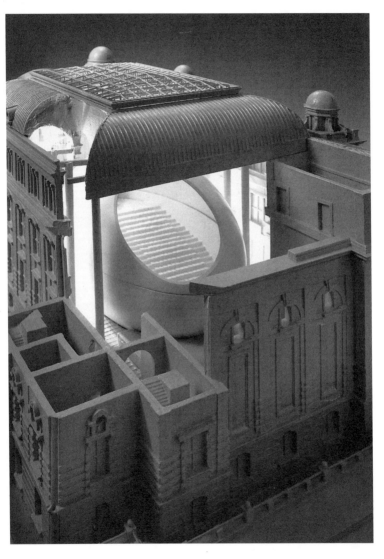

做模擬圖，最後甚至還在一九八九年大阪NAVIO美術館自行規畫、舉辦了建築展。對於我的計畫案，市政府單位的反應還是「NO」，在負責官員深受困擾的表情下，這項計畫宣告結束。

如果說東京是由「官僚」打造出來的都市，那麼大阪就是由「市民」打造出來的都市。自古以來，包括港口、水路、道路等都市公共建設，都是靠民間力量打造出來的，明治時代以來，在都市建設方面，包括貫穿市中心南北向的御堂筋為首，很多的公共建設，都是在得到民間提供資金或土地等協助下完成的。大阪就是在此居住、工作的人，帶著認同感所建設出來的城市。

在御堂筋、中之島一帶，還看得到一些可以代表這種大阪市民精神的建築物。這些建築都是明治到昭和初期，一些熱愛大阪的企業家以及受其感召的建築家們，以自由的創造力打造出來的形式主義建築。

像是辰野金吾[3]設計的日本銀行大阪分行、年輕時在渡邊節[4]手下學習的村野藤吾[5]繪圖設計的棉業會館，以及由村野藤吾打造、堪稱都市建築極致之美的大阪瓦斯大樓……，每當看到這些堪稱民間力量的建築結晶，不禁讓我覺得自己必須負起繼承這些先進們的思想、實踐都市夢想的責任感。這樣的心情，就

中之島計畫案「都市巨蛋」建築模型。
攝影：大橋富夫

是我不顧能否實現、依然持續不斷提出大阪都市建設計畫案的原動力。

在地培育的建築家

與關西地區的財經界有力人士開始交往，正好就是「中之島計畫案」的整理告一個段落的時候。因為大家提到「有個有趣的建築家」，使我有機會陸陸續續結識包括在大阪北區新地認識的三得利的佐治先生、朝日啤酒的樋口先生、三洋電機的井植先生、京瓷美達（Kyocera）的稻盛先生，以及許多傑出的企業人士。

不知道何謂恐懼的我，在這些大前輩們面前說起：「為什麼這個世界不能更有趣呢？社會不能更好嗎？」把現今自己感到憤怒、疑惑的事，全都不客氣地提出批判，還拼了命把「異想天開」的創意說給他們聽。而這些關西地區「有頭有臉」的前輩，也接受我這個年輕人的熱情，興趣盎然地當我的聽眾。

不過，就算認識這些人士，也未必表示生意會自己上門，而我也從沒期望會在與他們相關的建築計畫案裡出頭。能和人生經驗豐富的前輩直接接觸、學到東西，我就感到相當滿足了。

但是，他們都把我當一個建築家來看待。

京瓷美達的稻盛先生，打算在他的母校鹿兒島大學捐贈、興建稻盛會館之際，對我說：「中之島那顆賣不出去的『蛋』，由我來買吧！」惠賜機會讓我建造一個和「都市巨蛋」相同的大廳設計。

三洋電機的井植先生，除了推薦我擔任淡路島真言宗本福寺佛堂的建築設計師，還給我機會去建造位於六甲陡峭山坡地上的第二個集合住宅案。

還有稱我為「偉大庶民」的朝日啤酒的樋口先生，則任用我擔任設計者，規畫位於京都大山崎、一座大正時期建造的舊洋館更新計畫案「大山崎山莊美術館」。

而與我交情最深厚的佐治先生，則是把他位在大阪市南方港區天保山的土地交給我，打造「天保山三得利博物館」。

面對樓板面積一萬三千八百零四平方公尺，從未接過如此大規模建案的我，陷入了苦戰，但佐治先生只對我說：「總之，你盡力就好，拿出勇氣、放手去做吧！責任我自己扛。」

「無論如何，人生可不能無趣。在拚事業的階段，試著保持興奮感去過日

子吧！不會感動的人是無法成功的。」

經常對我說這句話的佐治先生告訴我一首詩，要我將它記在心上。這首詩

就是烏爾曼[6]的〈青春之詩〉〈Youth〉…

「青春不是人生的一段時光，青春是一種心境。」

（Youth is not a time of life; it is a state of mind.）

佐治先生和我一起打造美術館時，彷彿再一次奔向青春時代。

自我二十多歲踏進建築界，和我同一個世代的業主們，願意將一生中最昂

貴的購物：住宅，委託給完全沒有經驗的我。在各個地方，團聚力量給予我支

持的神戶北野町、大阪南區商業建築的業主們，還有不看我的履歷、經驗，只

因思想上有共鳴而相信我，願意把大工程交給我的關西政經界的領袖們。

大家都是以大阪人才有的自由奔放的心來接納我、給我機會。如果不是關

西這塊土地，即使我如何努力，現在也不可能還持續從事建築設計活動吧！

受到偉大的前輩們疼愛、拉拔到現在，我是大阪所栽培出來的建築家。所

以，我想接下來應是努力回報我的大恩人──大阪的時候了。

1994年與佐治敬三先生合影。
於竣工後的三得利博物館前。

建築家 安藤忠雄

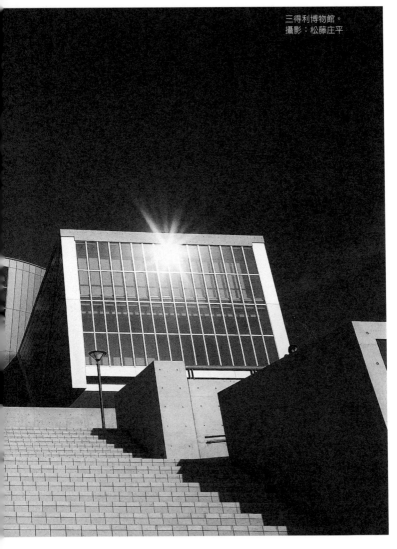

三得利博物館。
攝影：松藤庄平

大阪栽培出來的建築家

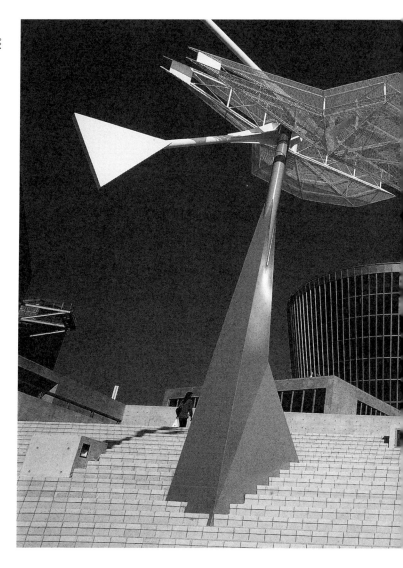

建築家 安藤忠雄

1 譯註：渡邊豐和（1938-），日本建築家、京都造形藝術大學教授。日本後現代建築家代表之一。曾以龍神村村民體育館獲得日本建築學會賞。

2 編註毛綱毅曠：（1941-2001），日本建築家，一九七〇年代日本前衛建築的先鋒。一九七二年的出道代表作有「反住器」、石川縣能登玻璃美術館等。

3 譯註：辰野金吾（Tatsuno Kingo, 1854-1919），日本明治到大正時期的建築家，作品豐富，其下才子後進輩出。

4 譯註：渡邊節（Watanabe Setsu, 1884-1967），日本大正到昭和時期的建築家，對關西的建築界貢獻良多。

5 譯註：村野藤吾（Murano Tougo, 1891-1984），日本具代表性的建築家之一，曾師事渡邊節。

6 譯註：烏爾曼（Samuel Ullman, 1840-1924），德裔美國作家、詩人，這首〈青春〉因受麥克阿瑟喜愛、作為座右銘，而廣為流傳。

第 **9** 章

處於地球村
的時代

挑戰灼熱的大地

現在我正著手進行兩個中東的建設設計畫。一個是在阿拉伯聯合大公國（U.S.E.）首都阿布達比的「阿布達比海洋博物館」，另一個是浮在阿拉伯海上的島國巴林（Bahrain）的「巴林遺跡博物館」。

「阿布達比海洋博物館」是距離阿布達比海岸五百公尺的幸福島（Saadiyat Island）再開發計畫中的一環。包括海洋博物館、阿布達比羅浮宮、阿布達比古根漢美術館等共五處文化教育設施，這個文化區域將塑造成為島上的中樞。據說在周圍還有多達十九處可舉辦國際雙年展等活動會場的建設設計畫正在進行。這五個設施的設計者除了我，還有法蘭克·蓋瑞[1]、讓·努維爾[2]、札哈哈蒂[3]等，共四名國際級建築家被指名。這不愧是以豐潤的石油經濟為後盾，來積極進行開發的中東城市才具有的龐大規模。但和杜拜等地不同的是，開發重點不在於單純的資本投資效益，而是振興文化事業。

「巴林遺跡博物館」是一座歷史博物館，將蓋在可以眺望紀元前三千年

阿布達比海洋博物館，CG繪圖。

青銅器時代的喇沙（La Sale）古墳群之處。據說巴林境內發現的古墳群多達八萬五千處，是世界最大規模的史前古墳群。在阿拉伯世界中，最早成功開採石油而聞名的巴林，面對終將枯竭的石油資源，很早就開始轉換方向，短短二十餘年，急速發展成為現代國家。而這樣的巴林下一個努力的重點，就是利用獨有的歷史資源發展觀光。

競爭「世界最高樓」除了有利於投資者的生意，不具任何意義，我對這種工作一點興趣也沒有，不過這兩個設施都以都市文化的培育為目的。尤其建設的內容，並非從國外直接「進口」作品，而是以當地的歷史及文化為對象，我認為這是很有意義的計畫。

我在阿布達比提出的想法，是將一個裝有必要機能的長方體下方挖空成貝殼狀的建築。同樣是四面環海、並且以「都市的象徵」為主題，雪梨歌劇院堪稱是傑作，那是挑戰當時建築技術極限的大膽造型表現，以海上的帆船為意象而設計的；相對來說，「阿布達比海洋博物館」並非透過外表，而是嘗試以內部的空洞來表現揚帆的海風。我的目標是建構一種裝置藝術般的建築，將孕育阿拉伯民族歷史的宏偉海景拉近身邊。

而在巴林，我則提出有如在綿延無盡的沙漠中釘入楔子般，幾何學性質特別強烈的建築設計。從基本結構到外牆樣式，近乎固執地不斷重複三角形圖樣，是在思考如何呼應沒有被荒涼景致埋沒的古墓工程時，自然產生的設計。

遠自古代埃及，幾何形狀便是人類要在自然中構築什麼的時候，最基本的思考模式。被沙漠與海洋包圍，在嚴酷的自然環境中孕育出的阿拉伯造型文化，清一色讓人感到他們對幾何與數學的美感有著強烈的執著，這可說是在與大自然對抗、建構人工世界時，人類本能最極致的一種表現吧！

我在此地設計的建築會趨近原始的幾何形態，也沒有什麼不可思議的。雖然在阿布達比和巴林提出的，都是結構上和空間上兩難的設計，但計畫的方向還是大致底定了。我現在時而前往當地，朝向具體化進行詳細的探討。

巴林遺跡博物館，模型。

建築家 安藤忠雄

若按照預定計畫，巴林的計畫會先在二○○九年動工，而阿布達比的計畫會在二○一二年動工。

從大阪到世界

事務所設立在大阪，在我們的主導下同時進行的案件遍及歐洲、美洲、中東、亞洲等世界各地。事務所的國內外建案比例，到十年前還是國內七成、海外三成。而現在完全逆轉，海外的工作比率年年不斷增高。

這種「國際化」現象，並不只發生在我的事務所。在亞洲等開發較晚的國家逐漸建立起經濟實力的背景下，日本建築家走向國際舞台已成為相當普遍的事。海外的業主沒有特別多想，就如同在自己國內發包一樣，將案子委託給大海那一頭的日本建築家──建築已完全迎向地球村的時代。

的確，只要透過電子媒介，無論地球上的哪一個都市都能夠即時分享資訊，而且只要搭飛機，不用一天的時間就能飛到任何地方，這些情況在長期處於景氣低迷、「沒工作」的日本，建築家會流向「有機會」的海外，可以說是自然的趨勢。

以建築家的立場來看，自己的特色能夠超越國籍受到評價，在更寬廣的世界中找到更多工作機會，某種意義上，應該也會歡迎全球化。

但是，即使技術的進步讓「世界變狹小了」，那畢竟只是觀念上的、虛擬世界裡的現象，即使能夠瞬息之間交換資訊，也無法勝過人與人面對面交談所得到的互信關係，同時也不可能將建築物本身化為數位資訊。

無論技術如何進步，所謂建築，是非到現場建造不可的在地性工作。不同的地區，建造的規範、技術、以及施工者也不盡相同。時間上的距離雖然縮短了，物理上、文化上的距離卻無法拉近。

例如在歐洲，特別是在義大利工作，為了維護歷史都市的風範，相較於日本，他們必須花費驚人的時間進行開發法規的相關程序。就像「FABRICA」，從提案設計到完成，花了十年以上的時間。當地的工匠都具有專注於技藝的執著性格，一旦開始工作，完全不理會工程進度，非到自己滿意絕不罷手。在覺得可靠的同時，掌握不住進度的恐懼會一直持續到案子結束。

而在中國，則會對發展中國家特有的超快速建設產生困惑。畢竟是擁有創造萬里長城文化的國度，也許該稱為大陸風格吧，總之不管什麼，規模都要

271

大。突然接到在日本無法想像的大規模建案委託，工程卻在尚未談妥合約條件的狀況下就展開了。而且，還以既然動了工「就無法回頭了」的態勢，讓工程在不知不覺間進行下去。早一步到現場來回視察，為了發現、解決問題而拚命奔波，連喘口氣的餘地都沒有。

到如實反映訴訟社會的美國工作也令人吃驚。總之每次只要和合約有關的會議就有律師出現，於是可以簡單解決的事情變得異常複雜，結果甚至還拖延了計畫進度。而所謂民主主義國家，喜歡每決定一件事情都要把關係人集合起來開會的方式，也令人啞口無言。「沃夫茲堡現代美術館」的計畫中，從競圖到完工的五年七個月之間，我們在大阪和沃夫茲堡之間總計往返三十次。相信對支付差旅費的業主來說，也是一筆相當大的經濟負擔。國際建案為了填補距離所需耗費的龐大資源，如果設計者和業主雙方沒有相當的覺悟是無法成立的。

另外也有單純是建築技術上的問題。在「亞曼尼劇場」（Teatro Armani）的施工期間，整體進度進行得很順利，但是米蘭當地的施工水準意外的低落，終於發生了不得不重新施作混凝土灌漿的事態。結果從日本請來了熟識的、專門補修的泥水匠，總算解決了問題，當時我更深刻地體會到自己能在擁有高超建

設技術的日本累積建築經驗有多麼幸運。在技術上採用了複雜形式的阿布達比和巴林的案子，恐怕又是一場苦戰吧！

當然，事情無法順利進行是建築的常態，建築苦戰惡鬥的過程，不管海外還是日本都一樣。但如果是海外的工作，身處日本的我無法立即應對。由於缺乏臨場感，有時會下錯重要的判斷。當好幾個工地現場都發生問題時，壓力真的很大。

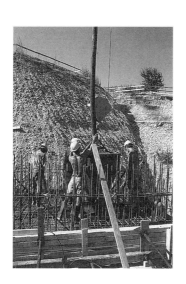

FABRICA的建設過程。

在海外學到的事

不過，即使背負著許多風險，海外的設計工作還是有參與的價值。其中之一是在與我生活環境相異之處去思考建築，亦即對新的建築的挑戰。

理所當然的是，在每個地方，從地形到歷史、文化的源由甚至人們的生活習慣，必然存在著只屬於當地的固有脈絡。相對地，想要創造「只有那個地方才有的建築」，所產生的建築創意，當然與在日本所做的完全不同。

無論是阿布達比還是巴林，那種規模和那麼強烈的幾何形狀，是不會出現在擁有溫暖氣候的日本風土上，而且就算產生了那種創意，在日本的社會環境中也找不到實現的機會。那是只有現在的中東，才能實現的建築。

另一項在海外工作所能獲得的價值，正是風險的部分。

的確，無論是技術層面、態度勤奮、團隊工作方面，日本都擁有世界最高的水準，又具備相當成熟的社會系統，能夠在這樣的環境下工作，是日本建築家的優勢。

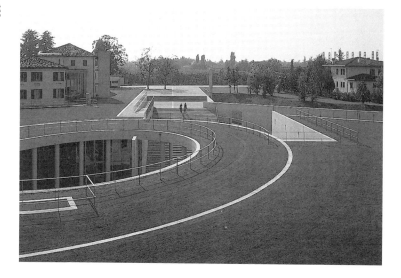

但是，這種過度完善的環境，也會剝奪建築的可能性。到日本工作的歐洲建築家有時會感到不滿，原因在於日本的工程營造廠太過優秀，會將他們提出的尖銳特異的提案過度修整。

在法規的運用方面，比起規定繁瑣的日本，在基地本身都還是「沙漠」的中東，他們的認知是，與其說法令是規範建築設計的「障礙」，不如說是單純引導建築的「指南」。基本上委託者和公家單位，對建築家積極的提案都相當寬容。只要是行政單位能夠接受的，在日本幾乎不可能發生的「特例辦理」，也較容易

花費10年完成的FABRICA。
攝影：新建築寫真部

受到認可。

在歐美的工作中，從計畫到建設、完工的過程中雖然需要花費較長時間的手續辦理，但只要想到這是因為他們「對建築和都市的社會意識相當高」，其實很令人羨慕。在設計日本的公共設施等建案時，最令人焦慮的是，很難進行「這是為誰而建的設施？應該是什麼樣的設施？」這種最基本的討論。在歐洲不斷重複公開討論到令人厭煩的地步，雖然辛苦，卻有其挑戰價值；花時間討論後，建築的主旨也會更加明確。

當然，並非日本所有的系統都缺乏彈性，也不是誇讚外國比較優秀。在國外，也有該國特有的矛盾，當然也存在大企業的本位主義及政治左右建築的情形。若要追求建築的「精準度」，在國外不管如何努力，恐怕也難以達到在日本所能得到的相同滿意度。

我想說的是，透過體驗國外的建築環境，能夠以對比的方式看出一些只待在日本難以察覺的、使建築得以成立的社會結構等。

建築家這職業的有趣之處在於，透過一棟建築的設計，除了藝術和技術，還要同時思考地方的歷史、文化、社會制度等問題，並可以遇到各種不同的價

值觀。

從這個角度來看，置身不同世界的氛圍，思考自己的建築，海外的工作其實是絕佳的「學習」機會。

努力感受異國文化，追求只有那個地方才能實現的建築，然後尋找建築新的可能性。

透過對話，邁向共生的世界

從一九九七年到九八年，我參加了尼泊爾的一項建築計畫。一個稱為亞洲醫師協會（AMDA: the Association of Medical Doctors of Asia）的非營利組織，為了提供醫療服務給因為災害與貧困而無法得到醫療照護的人們，由醫師

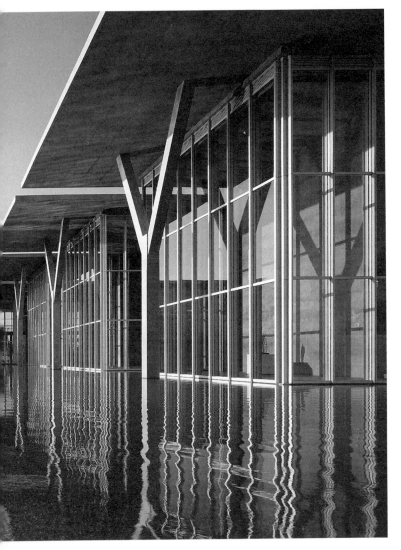

沃夫茲堡現代美術館。
攝影：松岡滿男

建築家 安藤忠雄

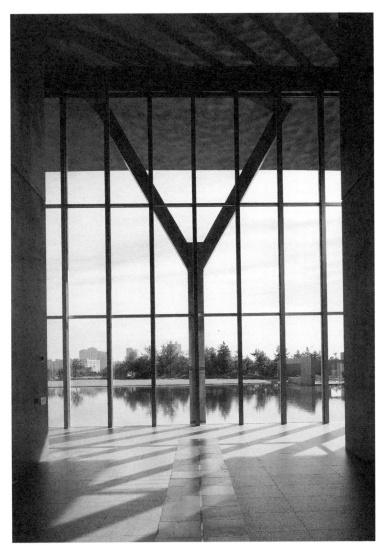

團畫的兒童醫院。為了回報一九九五年阪神淡路大地震時，來自亞洲各國的援助，我們募款作為建設基金。醫院基地在藍毗尼（Lumbini）近郊的布特瓦爾市（Butwal），土地及基礎設施的整備由政府提供，我接受了這個沒有報酬的設計委託。

尼泊爾未滿五歲的孩童死亡率，高達日本的二十倍，原因之一就是醫療設施的不足。實際上，在蓋「尼泊爾兒童醫院」的時候，專門為兒童設立的醫院只有一間，位在加德滿都。這不是一件生意，是一個非營利的義務工作，預算及當地的技術狀況等條件都相當嚴苛，但因為那裡有許多由衷希望建築完成的人們，讓我覺得是一件特別有意義的工作。

基於預算及技術的問題，在建材、工法的選擇上，都不得不採用當地可行的方式，於是自然而然地發展成單純的方形建築。外牆使用當地生產的土磚。內部用灰泥抹平、塗上白漆，來打造明亮潔淨的感覺。南面設置柱廊柱列，窗戶開在柱廊後方，用以保護室內空間免於被印度同樣強烈的陽光直射，確保安穩的室內環境。診療室、病房、大廳等為孩子設置的空間，全部面向柱廊彼此連接。

架起混凝土的結構，堆砌土磚，施作收尾，所有的建設過程，全仰賴人工進行。

沃夫茲堡現代美術館。
攝影：松岡滿男

由於施作技術不高，完成面粗糙，很難做出好的細部呈現。雖然無法期待做出和在日本施工一樣的精良程度，但我感受到施作者在這棟建築中所貫注的心血，無論在力量或深度上，與使用高科技設計的建築相較，毫不遜色。完工後的醫院，現在每天有超過兩百位患者接受診療。

尋求多樣的豐富性

我們必須思考現在所說的全球化，畢竟只是美國所主導的現代化社會中的一種產物。有時我們容易誤以為全球化是全世界的現象，其實在另一方面也有許多人不是那樣。但是，到了二十一世紀，無論是地球暖化的問題、人口問題、或者政治情勢不穩定的問題，世界所面對的這一切，包含了過去被排擠在外的開發中國家，都是所謂「地球規模」的問題。

如果希望「世界」今後還會存在，勢必要超越這種以強國為中心的霸權主義，追求真正的地球主義。那是不同於以往，不單是擴充同質文化圈的全球化；應是讓各國、有時甚至是讓互相對立的文化或價值觀，也能進行對話，彼此認同，以共同生存下去的世界為目標。

尼泊爾兒童醫院。使用了當地的天然曬乾土磚。

攝影：新建築寫真部

建築家 安藤忠雄

要超越不同文化的衝突，

並非易事。

單靠一名建築家並不能做些什麼，

但是，既然建築與人類生活的文化息息相關，

就應該透過建築，

表達某種意義。

当然，这是多么困难而复杂的课题，二○○一年发生的「九一一」事件是最好的证明。要超越不同文化的冲突，并非易事。

单靠一名建筑家并不能做些什么，但是，既然建筑与人类生活的文化息息相关，就应该透过建筑，表达某种意义。

几天前，接到AMDA的联络，表示希望增建尼泊尔的医院，而且才要开始募款。虽然是艰难的状况，怀抱使命感说着这件事的参与者表情却充满喜悦，因为这是辛苦得有价值的工作吧！我也会再度到尼泊尔思考建筑，寻找只有那里才能获得的心灵与空间的富足。

1 译注：法兰克‧盖瑞（Frank Owen Gehry, 1929-），加裔美国建筑家，当代著名的解构主义建筑家，以设计具有奇特不规则曲线造型雕塑般外观的建筑而著称。

2 译注：让‧努维尔（Jean Nouvel, 1945-），法国建筑家，善用玻璃塑造建筑性格。

3 译注：札哈哈蒂（Zaha Hadid, 1950-），英国籍女建筑家，二○○四年普立兹建筑奖得主。

陽炎捕捉的時代

尼泊爾兒童醫院。
攝影：新建築寫真部

攝影：荒木經惟

空地和放學後

幾年前，發生過兒童被大樓自動旋轉門夾死的意外。由於那是東京一棟剛完工的新地標，因此成為引人注目的社會問題，大眾的批判聚焦到旋轉門的製造商和大樓管理者身上，甚至還發展成全國各地的公共設施禁用自動旋轉門的情況。

有些意外雖然沒有上述事件那麼聳動，但最近「某小學有學生撞到玻璃受傷」、「在百貨公司，有幼兒從電扶梯上摔落」等跟建築物相關的兒童意外增加了。每當發生意外，管理者就會被追問責任，也會開始鼓吹規範建築物的新安全對策。而我處在設計的前線，常被問到關於扶手的設置、或者小角落的保養等問題，因此對這種社會動向感同身受。

的確，安全且安心，是建築和都市的先決條件。經歷過一九九五年的阪神淡路大地震，我也更深入思考建築相關的責任問題。雖然如此，在這些議題上，我無法苟同世人那種「讓建築裡的稜角通通消失吧」的過度反應。

就算玩耍時撞到玻璃，也完全沒有「督促孩子自己要小心」的相關討論，

繪本美術館「窗戶的外面和窗外得更遠的地方」。
會撞到玻璃，是玻璃的錯嗎？
攝影：松岡滿男

建築家 安藤忠雄

只是一味追究「玻璃」的加害責任。為了迴避這種責任，建造者開始消極地傾向使用撞了也不會破的玻璃，甚至乾脆不用玻璃。

街頭巷尾常常聽得到讓孩子發揮自己個性的教育改革等論述，但是培育兒童個性與獨立心的想法，和將所有可能發生危險的事物完全排除，在受到徹底管理的環境中保護兒童的思考，是相互矛盾的。小孩在連撞到玻璃有危險都不懂的情況長大，真能學會自我管理嗎？在這種過度保護的狀況下，到底能不能萌生「活在當下」的緊張感，又怎能培育出自己想辦法克服問題的創造力呢？

現代兒童最大的不幸，就是日常生活中，無法擁有「照著自己想法做些什麼」的空檔。我小的時候，城市裡到處都是空蕩蕩的空地。放學後，理所當然的就是自由時間。在沒有大人制定規則的空地上，孩子們嘗到自己動腦筋玩耍的樂趣，與同儕一起成長。學會與自然的相處之道，也體驗了進入危險的地方就會嘗到苦頭的感覺。二次大戰後歌頌經濟至上的日本社會，從孩子身上奪走了空地和放學後的自由。

日本戰後歌頌經濟至上的社會，

從孩子身上奪走了

空地和放學後的自由。

將孩子封閉在

「過度保護」世界裡，

這樣的家庭環境和社會系統，

阻礙了孩子的獨立自主。

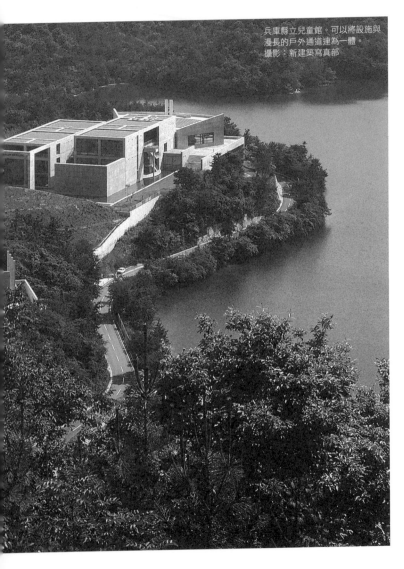

兵庫縣立兒童館。可以將設施與
漫長的戶外通道連為一體。
攝影：新建築寫真部

兒童館

將孩子封閉在「過度保護」世界裡的家庭環境和社會系統，阻礙了孩子的獨立自主。

因此，說一句「小孩放著不管也會長大」，有時還會遭來周圍的反感。為孩子設計建築物的時候，我也期待每個人都能發揮原有的生命力，不因為對象是兒童在設計上就自我設限，所以常常與業主發生衝突。

我初次為兒童設計的建築物，是「兵庫縣立兒童館」。

基地位於姬路市郊外新日本製鐵公司所屬的人造水池「櫻山蓄水池」旁邊，是一個除了能進行兒童相關研究的發表外，還可從事閱讀、勞作等活動的空間計畫。我提出了沿著池邊發展，並且與景觀合一的設施規畫。具體而言，是依照活動內容的不同，將建築物分為本館、中間廣場以及工作館三個部分，沿著水池配置在長五百公尺的池邊，再以戶外通道連結所有建築。

將本來可以集中在一處的設計故意分開，被批評為不合理也在所難免。此外，一般是將建築物與外部景觀分開設計，但這次全由建築家進行規畫，從中

間廣場的十六根柱子、室外通道、或是本館周邊的水池，明明只是外圍景觀，卻進行了不可思議的困難工程。有賴當時的兵庫縣知事貝原俊民先生的支持，總算整合了規畫內容並完工，但直到最後，那些不具實質功能的多餘空間，還是招來諸多批評。

直到開幕前，大家還在擔心：「要走這麼久不要緊嗎？孩子們會不會覺得混凝土建築沒有親切感？」但我完全不在乎；相反地，我一心所想的是這個設施的營運，是否能夠不輸給聚集到這裡的孩子們的精力。

兒童館開館至今二十年，不像有關人士的擔憂，兒童館名符其實，每年都有大批的兒童來到這裡，成為孩子們絕佳的遊戲場所。周圍的綠意也更加蓬勃茂盛，當年看起來龐大的混凝土建築，如今甚至看起來很可愛，建築物本身已經融入大自然。國際雙年展形式的原創企劃「兒童的創意雕刻比賽」也順利進行，兩年一次，不管哪個國家的孩子製作的雕刻作品，都可以在館區內展示。如我所預期的，孩子們被解放出來的感性，不管到哪裡都是精神奕奕而開朗明亮的。

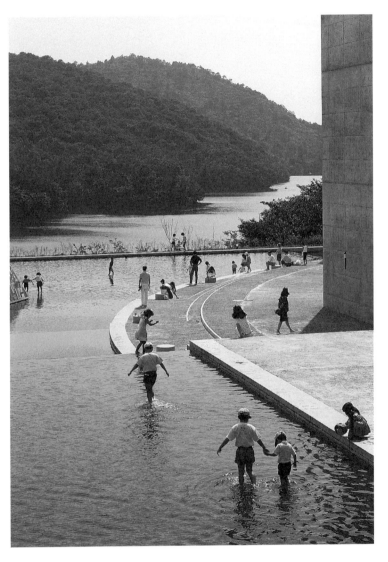

自由放任的空間

在兒童館之後，我也參與了幾項與孩子相關的建築規畫。用途從博物館到圖書館、學校等，雖然規模和基地條件各異，但我一貫實踐的主題，就是與自然的對話。還有非常重要的是，不要處處都經過設計，而是刻意營造一些沒有目的性、自由放任的空間。

人為了生存，需要知識和智慧。除了學習知識的學校課程，找到既有問題的答案，利用課餘的自由時間，親眼觀察世界，培養找出問題的智慧，兩者兼具才稱得上是真正的教育吧！

建築也一樣，若設計者一一指定「這裡請這樣用」，使用者便失去發揮想像力使用的樂趣。特別是孩子正需要這樣尋找自己的方向和自由不受拘束的空間。

在受到高度管理的社會狀況下，一提到要創造自由使用的場所，難免招致誤解。但在這個問題之前，還有身為建築家到底要如何裝作不知道這個情況來建造的問題。我還沒找到非常滿意的答案。為孩子設計的建築——是個比想像中還困難的課題。

兵庫縣立兒童館名符其實成為孩子們絕佳的遊戲場所。
攝影：新建築寫真部

建築家 安藤忠雄

野間自由幼稚園。
攝影：松岡滿男

第 **11** 章
迎向環保
的世紀

新的涉谷地鐵站

以往在建築規畫階段就被喊停的構想，經過一段時日，有時會在完全不同的建案裡得到實現的機會。「東急東橫線涉谷站」正是如此。

連接涉谷和池袋的地下鐵副都心線和東急東橫線交會於此，在這個新地下車站的計畫中，我提出「蛋型」車站的想法，這和以前「中之島計畫案（都市巨蛋）」的想法是相通的。

「都市巨蛋」是讓大正時期建於大阪中之島上的中央公會堂再生的規畫案，計畫內容是保留舊有建築的外觀輪廓，在室內插入一個有如蛋殼形狀的新大廳。將那顆「蛋」融入地下土木軀體，以涉谷車站的樣貌實現。

事隔十年才誕生於涉谷的「蛋」，並不是以造型表現為目的的建築。涉谷這顆「蛋」的中心，是從地下兩層的車站廣場，到地下五層月台的挑空空間。在地下車站，由於難以掌握與地面的相對位置，容易喪失方向感，而這裡的「蛋」及挑空的明快空間構成地下的地標，立刻就能察覺車站全貌和自己的所

東急東橫線涉谷站。以橢圓形的挑空空間進行自然換氣。
攝影：松岡滿男

建築家 安藤忠雄

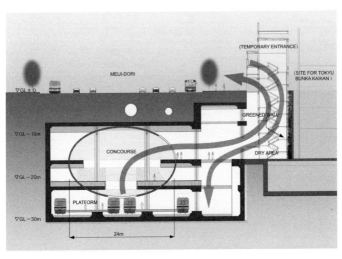

MEIJI-DORI

(TEMPORARY ENTRANCE)

(SITE FOR TOKYU BUNKA KAIKAN)

▽GL＋0

GREENED WALL

▽GL－10m

CONCOURSE

DRY AREA

▽GL－20m

PLATFORM

▽GL－30m

24m

在位置。

這個立體空間所產生的另一個重要作用，是地下空間的自然換氣。東急電鐵配合車站施工，計畫改建位於旁邊的東急文化會館，並預定在改建後緊鄰地下車站的空間，設置會與車站廣場相連的進／排氣通道。這將讓整體都在「蛋殼」包覆下的車站建築，與對外的換氣空間有所連結，平常要用機械設備處理的電車廢熱，也能藉著自然的風力進行新鮮空氣的交換。

通風會帶來車站內的空調問題，針對這一點，將「蛋」殼的材料從普通混凝土換成中間有空洞的GRC玻璃纖維強化混凝土（Glass

東急東橫線涉谷站。剖面關係圖。

fiber Reinforced Concrete），輻射空調系統能利用這些空洞解決上述問題。

無論是安全上的「簡單易懂」與不仰賴機械的環保調控——這顆「蛋」不僅在視覺上帶來震撼效果，在實際的功能面上也具有重要意義。

二○○八年六月，當東京大都會副都心線領先東急線開始營運，由於涉谷的地緣特性，許多媒體報導了這座新建築。有趣的是，其中很多媒體對於自然換氣系統的興趣，遠大於「蛋」的造型。「不倚靠機器的地下車站空調」、「減輕環境負荷在地下車站吹起的風」……，若是二十年前，大概不會用這種角度來彰顯建築特色。

以「環保」為基調討論每天有數十萬人往來、涉谷全新玄關的誕生，可見人們對環保的危機意識已經相當高漲。

從經濟的世紀到環保的世紀

年年高升的溫度，以及頻繁的颱風和颱風等大型天災；受環境激烈變化影響而暴露在滅絕危機中的動植物；在森林減少、地球沙漠化不斷進行的同時，

人類的數量不斷增加，全球性糧食與用水的短缺已要開始……，地球環境的異常在新聞報導中日益頻繁。

環保問題第一次成為大眾化議題是在九〇年代初期。生態成為時代的關鍵字被廣為宣傳，政府、企業爭相新設環境部門。當時雖然是社會的趨勢之一，但我認為一般大眾並沒有什麼太大的危機感。全球暖化這樣的話題實在規模太大、太過複雜，很難當做切身的問題，而且社會整體風氣以經濟繁榮為第一目標，讓人民對環境的感覺變得遲鈍。

但是，今日在世界各地發生的異常現象卻是不爭的事實。往後的世界會如何演變，雖然沒有人能夠精確地預測，但以先進國家為首的人類文明的威力，逐漸越過有限地球資源的臨界點了。

為了反映這樣的時代趨勢，今日的產業、技術社會所關注的，已經從追求經濟效率，一百八十度轉向如何解決環保問題。木材砍伐導致自然破壞，以及大量的建築廢棄物丟棄，連存在本身都被稱為「環保問題元凶」的建築業也不例外。雙層外牆、通風窗等減低熱能負荷的外牆系統，利用太陽能進行空調及熱水供給的綠建築，省水型的沖水馬桶及合併處裡淨化槽的水循環技術等，為了盡量減少建築對環境造成的負擔，做出了各種嘗試。

由於建築產業無法完全工業自動化的特性，想要像其他領域改良生產系統相當困難，但還是應該持續努力。即使只是做一點小改善，只要慢慢累積各方面的努力，一定能夠發揮應有的效果。

建築能為環保做的事情

但不可忘記的是，本身就屬於「環境」一部分的建築，「環保問題」不可能與「技術性問題」完全切割。

例如，成為今日「節能」設計主流之一的辦公大樓外牆設計，旨在將室內空調的耗能降到最低，這種方式是源自於提升建築外皮性能的想法，而更根本的解決方法，還是應該加入不使用空調這個選項。在高科技的開發上注入心血固然很好，但在那之前，建築的設計者和使用者，應該可以一同努力探討，如何規畫自然通風的辦公空間。

我的出道作品「住吉長屋」，是蓋在大阪市中心高密度地區的水泥長屋。住宅的中間是中庭，各房間都可以直接對外通風，沒有裝設冷氣。在空間和預算都有限的情況下，優先考量內外空間的流通以及跟自然的對話，因而形成這

樣的結構。

在享受與自然共生的生活豐富性同時，也要接受它的嚴峻。房子完工後交屋時，我拜託業主夫婦：「這個房子，有一般房子所沒有的東西。所以，也許生活上會有些不便……，夏天熱了就脫一件，冬天冷了就多加一件衣服……，請努力適應住在這裡的生活。」雖然是個不合理的要求，但是業主夫婦接受了這種生活方式和新家。他們笑著說：「能夠大大感受到自然的變化，是這間小房子的魅力。」經過三十年，現在他們仍以不變的態度住在那裡。

建築設計的目的，是要以合理的方式創造具有經濟性、更重要的是舒適的建築。但是，悶在封閉的不透氣室內，和多少有些不便卻可以仰望天空自然呼吸，到底哪種比較「舒適」呢？這要由生活在裡面的人決定。如果更深一層思考生活方式和價值觀的問題，建築的可能性便會擴大，變得更加自由吧！人的身心其實遠比想像中來得堅強。

不設置冷暖空調，以中庭直接對外通風的「住吉長屋」。
攝影：高瀨良夫／GA Photographers

在高科技的開發上
注入心血固然很好。
但在那之前，
建築的設計者和使用者，
應該可以一同努力探討
如何規畫自然通風的辦公空間。

建築的再生、再利用

不再繼續濫用石化燃料——在節能的同時，建築領域必須思考的是建築的壽命問題：「如何讓建築物耐久？」

改變到目前為止的「拆與建」（Scrap and Build），如果能將建築的壽命延長兩倍，建設花費的能源、排出廢棄物的量，也都會大幅減少。這也能降低造成全球暖化的二氧化碳排出量。任何人都知道，建築物的長壽化有益社會。

不過關於這個問題，如果要馬上當作今後搭蓋建物的技術開發課題，恐怕操之過急。想要遏止拆與建的惡性循環，首先需要改變人們「建築物也是消耗品」的價值觀。嘴裡提倡新世代住宅，說要換成環境技術更優越的生活，卻將還能居住的房屋拆掉，這一點意義也沒有。只要使用越來越新的「商品」等於「富裕」這種觀念還存在，拆與建的循環將不會結束。

重要的是，在思考今後該怎麼生產製造的同時，應先思考如何善用現有的事物。從這個角度出發，即會產生以情感維護建築物的持續努力，之後延續到建築的再生與再利用等主題。

單純來看建築的再生，其實也能分為修復或改建受損的建築，使之復甦的重生，像倫敦的泰德現代美術館（Tate Modern），改變因社會性因素而廢棄的建築物用途，還有注入新生命的重新利用等許多不同類型的案例。在日本，東京市中心辦公大樓的供給過剩成為社會問題，以此為契機，將辦公大樓轉為住宅的再利用手法，終於在最近漸漸受到注目，但這在擁有石造建築文化的歐洲，自古以來就是非常普遍的作法。特別在義大利的歷史城市，這種思想相當徹底，至今我在義大利許多城市中參與過的幾個案子，都是以舊有建物的再生為前提的計畫。

建築的再生絕非易事，越是舊的東西，在經濟面和技術面就會帶來越大的負擔，相較之下，搭蓋新建築是既有效率又「輕鬆」的，這是建造端普遍的感覺，但義大利人卻有不同的想法。

對我而言，我在義大利的第一個建築設計位於威尼斯附近，叫作特雷維索（Treviso）的鎮上，我接到陸希亞諾・班尼頓（Luciano Benetton）的委託，設計一棟通訊研究中心「FABRICA」。透過這個將基地內十七世紀的貴族別墅增建翻修的再生計畫，我因此得知了義大利舊材料銀行的存在。這是拆建文藝復興時代的建築時，回收、保存舊建材的制度，每當進行歷史性建築物的改修，

便可從那裡購得資材的機制。

舊材料銀行的成立，或許是基於文藝復興重鎮威尼斯這個建於海上的城市，經常為建材不足煩惱，而不得不珍惜現有材料的歷史背景。但是，這個機能能運作至今，在於義大利人善於從過去的事物發現價值，並認為傳承給後代，是現代人的責任的優秀民族性。

「FABRICA」的設計受到法律程序等等的拖延，在日本只要一年半時間的工程，結果花了長達八年的時間。謹慎地慢慢花時間，耗費龐大的精力，也要守護都市的記憶──這是以一百年、二百年的單位對都市所做的思考。

FABRICA。義大利擁有舊材料銀行的制度。
攝影：Francesco Radino

邁向建築的詩記

相對在日本，或許是因為二次大戰後傾向消費主義的社會，以及在那之前長期親近木造建築文化的緣故，就算是混凝土建築，只要老舊了就拆掉重蓋的想法還是普遍強烈地存在。

魅力與時俱增的城市，和只承認新事物價值而不斷重複拆與建的城市，何者的風景能看到人類的未來，答案非常明白。讓建物耐久是對地球「環境」的關照，而且會使我們所處的都市「環境」更加豐富。

如果日本的都市要度過下一個時代，就必須將建築的再生、再利用，連同工法或設計思維，包括法

葛拉西館（Palazzo Grassi）。
18世紀後半的貴族別墅重生為現代美術館。
攝影：松岡滿男

律，全部當成社會的主體結構來認真思考。跳脫把舊的東西視為垃圾而拋棄的消費主義，善用現有事物，將過往連繫到未來；只要重拾我們在過去美好的時代裡愛惜事物的生活方式，一定能夠造就屬於自己的都市風景。

逆向思考──大谷地下劇場計畫

跟單純的建築有些不同，我對再生這個主題嘗試過有趣的設計。那是在一九九五年自主提案所整合出來的「大谷地下劇場計畫」。

基地在栃木縣宇都宮市大谷町，我的提案和萊特[1]當年使用在舊帝國飯店的外牆石材而聞名的大谷石採石場有關。

大谷石的採掘，以四方寬度十公尺直立的坑道為軸，再以棋盤式的橫向坑道去進行。最深的地方能到地下八十公尺深。

為了演講造訪宇都宮市時，順道觀光，在市府員工的帶領下，走進了其中一處地下坑道，我被遠勝於印度阿旃陀[2]或土耳其的卡帕多細亞[3]石窟修道院的莊嚴而深遠的空間氣氛震懾，激起了充沛的想像力。然後在沒有被委託的情況下，擅自開始構想──於是產生了這個計畫。

在這之前，也曾提出利用地下坑洞建造傳達大谷歷史的資料館，或者當成音樂、表演的活動場所等規畫，但我想的不是那種將現存地下坑洞單純的再利用，而是計畫以採掘後的空間為前提，進行大谷石的採掘計畫。也就是說，有計畫的裁切石材，使開採剩下來的空間自然成為劇場。

在平面上每隔十公尺留下「柱子」，深度是從地表留下十五公尺到地下三十公尺之間的範圍。以這兩個構造條件為依據，描繪出突破現有建築框架，勾勒出自由的地下空間。

計畫的關鍵是一種逆向思考，把採石這種不以建築為目的的開發行為產生的結果，直接作為建築空間。一般而言，如果從地面向下挖掘來建設地下空間，就會產生挖掘出來的剩餘土，而處理這些剩餘土是個麻煩的問題，但這個計畫所採掘出來的，是能作為建材販賣的大谷石。另外，採石師傅平常的工作，成了地下劇場的建設，不需要高級的建築技術或者工程監工了。只要確保採掘事業的經濟效益，建設所耗費的能量就等於「零」。雖然工期到石材採掘完畢的時間都是未定，但我抱持著「能夠做出前所未有的、有趣的東西」的自信，向市政府相關人員提案。

結果是褒貶不一，出現許多反應。在談到是否可做為公共事業的計畫案

之前，就因為將這種石造地下空間作為公共劇場能否得到法規的認可而受阻。

我也試著到當時的建設省（現為國土交通省）交涉，不管提出多少結構上的根據，都被認為有危險而不肯發出許可。

直到現在，我還是一直等待這個機會來臨的一天。在等待的過程中，又有了以同樣的構想去蓋石頭教堂等創意，想像力越來越豐富。

建築原本就是一種無法避免對環境帶來負擔的行為。越是認真思考，這個矛盾就越明顯，若太過追求理想，就會陷入「什麼都做不出來」的狀態。因此說到建築領域的環保意識，總是容易偏向「以通過法規數值為目標」這種消極的方向。

大谷地下劇場計畫，草圖。

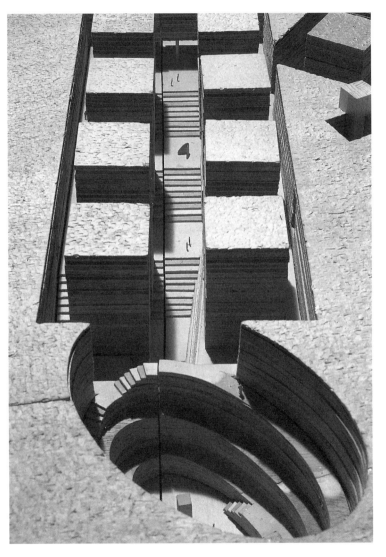

但是基本上，用「希望自己所處的空間是什麼狀態」的角度思考建築的意義，其實與思考環保是同一件事。單就建築探討環保問題雖然不容易，但若將視野擴大到建築所在的地區、系統，並加入軟體設施等因素做綜合性的思考，應該能夠找到方法。

建築設計者，應該抱有將環境問題轉換為創新機會的氣概和想像力，也期待社會有偶爾能接受這種挑戰的勇氣。

停止建造的都市策略——東京的重整計畫

現在，東京以申辦二〇一六年奧運而展開都市重整規畫，我以顧問的身分受邀參加。

擁有三千萬人口聚集生活的首都圈東京，是被稱為「都市的時代」的二十一世紀象徵之一。

人、事、物、資訊匯集、相互碰撞，那種壓倒性的能量和選擇的多樣性是大都市的魅力。但是經過半個世紀的「成長期」，無論在建設、廢棄物、用水等問題上，東京都已經到達了飽和狀態。這個大都市，如何才能延續到下個時

大谷地下劇場計畫，模型。

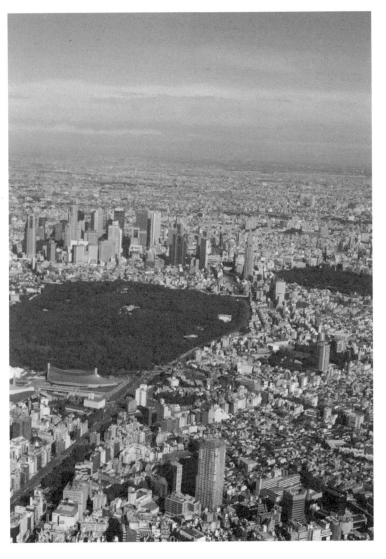

代呢……？

我們無法期待像過去建築家所描繪的「未來都市」那樣，大膽地進行一次性的都市改造。但是，東京擁有完善大眾運輸系統所形成的緊密都市型態，以及在高度都市化區域的周邊，散佈著從代代木公園到明治神宮、新宿御苑、北之丸公園等幾個未經開發的大片綠化空間，這都是高度集中的都市才有的優勢。

我們構想的是一種都市地景規畫（Grand Design），是讓潛力被充分發揮、且已經成熟的東京，轉換成符合當今高唱環保危機的時代，規畫出親密而溫暖的都市。必要的都市設施，盡量靠既有建築的再生、再利用來滿足。新的都市景點，是被重新喚起的東京歷史和自然。

我們不需要僅為了炫耀都市榮光而設置壯觀的紀念碑，取而代之的是更多的行道樹，為都市的縫隙增添綠意。讓散落在東京的大小公園以及森林，串連成整個城市的綠色「迴廊」，成為一個有輕風吹拂穿透的城市。

從漫步都市的行人觀點出發的都市重整——對於否定過去，藉由破壞歷史成就「發展」的東京而言，是一百八十度的大轉彎。

在利害關係相互交錯的現實都市裡，事情的進行恐怕無法如此理想。但

東京有代代木公園等未經開發的綠地。
©YOICHI TSUKIOKA／SEBUN PHOTO／amanaimages

是，不用一口氣改變廣大的面積。先從小地方，以打游擊的方式逐步攻陷，再將這些點連成一片網絡，藉由不斷地將網絡重疊，來改變都市整體。也就是說，這是不規畫整體藍圖，一種符合區域特性、在地主義的都市規畫。

改革都市的硬體，形同改革市民的生活方式。浪費等於富裕的時代已經結束了，在交通網絡發達的都市裡，不用靠汽車移動；把用自己的雙腳步行當作中心思考，人們對於創造更美、行走起來更愉快的街道的意識也會提高吧！

就算是日常的風景，只要發揮一些創意，還有很多東西可以回收利用。在有限的資源裡，如何用心充實自己的生

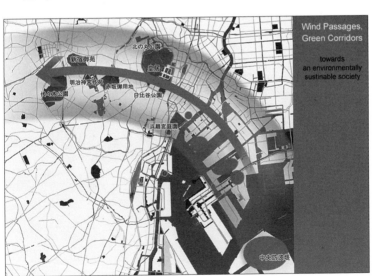

Wind Passages, Green Corridors

towards an environmentally sustinable society

北の丸公園
皇居
新宿御苑
明治神宮外苑　赤坂御用地
白比谷公園
代々木公園
浜離宮庭園
中央防波堤

活，同時也對環境負責，這是個追求生活上也要發揮創意的時代。

海上森林計畫

這次東京重整的主題計畫，是由行道樹所形成的綠色迴廊開始，最終連接到東京灣的「海上森林」。

這是在東京灣上的海埔新生地垃圾掩埋場種樹，使其成為綠色森林重生的計畫。這個為了追求優渥生活，結果成為負面遺產而飽受嫌惡的地方，找回了具有生命的風景。這個專案也有宣誓脫離「大量生產、大量消費」的意義，重要的是，在那塊「死地」上的重生，是藉由每筆一千日圓、共五十萬人規模的捐款，透過公眾參與的方式，慢慢花時間進行。

所謂環保問題，到頭來是現代社會人工與自然之間失衡的問題。要在建築和都市的領域之中徹底追究解決方式，就會導出兩種極端：像過去的時代一樣，回到以自然為依歸的生活；或者是繼續推動技術的開發，將人工世界變成更簡潔、便利的規模。

無論朝哪一個方向發展，主要問題都在於必定得用某種形式來抑制都市活

東京都市重整的意象，綠色迴廊。有風穿透的城市。

泊岡鐵索岛传記

動，而且每個人在某些方面都要被迫忍耐，才得以實現。

為了將來，能否鼓起勇氣改變現在？環保問題取決於人類選擇什麼，以及有多少人能夠對這種選擇有共識。

從這一層意義看來，「海上森林」計畫所想的不只是東京的未來，也是思考地球未來的運動。正因為東京是發展到極限的巨大都市，如果可以從這裡記錄下即將到來的環保世紀的第一步，相信會讓全世界留下深刻的印象。

從二〇〇七年種下第一株樹苗以來經過了一年多，如今連海外也出現了認同的聲音。世界著名的搖滾

2008年5月，與U2的波諾種樹。

樂團Ｕ２主唱波諾（Bono）先生，以及提倡日文「太可惜」口號而聞名的肯亞旺加里‧馬塔伊[4]女士，也都對種樹運動的主旨產生共鳴，實際來到現場參與種樹。

東京的「海上森林」，已經逐漸開始具有「地球森林」的意義。

為什麼要種樹

其實，我並不是第一次參加「海上森林」這類環保運動。一九九五年阪神淡路大地震之後，為了安慰亡靈，以及生還者的心理復建，我們在災區種了會開白花的樹，形成「兵庫綠色網絡」；在被稱為產業廢棄物象徵的豐島進行再生計畫的同時，也以瀨戶內的自然保育為目標，籌辦「瀨戶內橄欖樹基金」；在以大阪中之島為中心的河岸上，讓原有的櫻花行道樹繼續延伸，計畫創造世界最長的櫻花大道來振興社區的「櫻之會‧平成的樹廊」等，至今為止，我積極參與多次與市民攜手的植樹運動。

接受媒體採訪時，我總是提到種樹的話題，許多人都會問「為什麼建築家

要種樹？」、「為什麼非要推動植樹運動？」

對前者，我的回答是：「因為不論蓋建築或造森林，同樣都是對環境付出努力，嘗試賦予當地新的價值。」而對後者的回答則是：「因為種樹增加綠蔭，是最簡單而直接有效的環境改善行為。」

但是，植樹運動真正的意義，並不是種植行為本身，而是種下樹苗之後，也就是培育樹木的過程。如果不好好澆水，花時間、心血來培育，樹木不會扎根。種樹只是開始，而非結束。

所謂環保，並非施與受的互動，而是培育與成長的過程。透過培育的辛勞，我們會發現，改變環境就是改變自己。期待孩子們盡量參與活動，是希望他們在感受力最強的時候，體驗這些辛苦和感動。

並非單純針對環保問題對症下藥，而是作為培育孩子未來的第一步——這就是我認為，種樹最重要的理由。

海上森林的海報。
「海上森林」計畫募款說明
並非只是為了你自己，而是為了後代子孫的海之森。

「海の森」プロジェクト 募金のご案内

NOT FOR US, BUT FOR OUR CHILDREN.

あなたのための森ではない。あなたの子どものための海の森。

1 譯註：法蘭克‧洛伊德‧萊特（Frank Lloyd Wright, 1867-1959），美國建築家，是二十世紀最具獨創性的建築家之一。他的建築及構想影響今日的辦公大樓及居家設計甚遠。

2 譯註：印度阿旃陀，是一個位於印度的佛教石窟群，也是印度最大的石窟遺址。

3 譯註：卡帕多細亞（Cappadocia）位於土耳其中部，火山爆發後被熔岩和火山灰所掩蓋的地形，經過長期的腐蝕風化，形成各種獨特形狀的岩石丘陵和特殊的景觀，是著名的奇石區。

4 譯註：旺加里‧馬塔伊（Wangari Maathai, 1940-），肯亞的社會活動家，二〇〇四年諾貝爾和平獎得主。是綠帶運動和非洲減債運動聯盟的發起人。

建築家 安藤忠雄

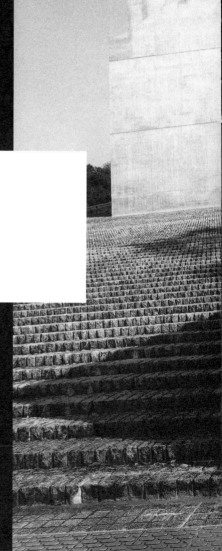

第**12**章

日本
精神

阪神淡路大地震

一九九五年一月十七日，芮氏規模七‧二級的大地震襲擊了淡路島到阪神一帶。我當天因公出差遠赴倫敦，透過CNN的新聞報導得知地震的消息，急忙取消了之後的安排。回日本隔天，一月十九日從大阪天保山搭小型渡船到神戶的美利堅（Meriken）碼頭，一邊驚愕於嚴重倒塌的碼頭基石，以及外國人舊居留地的建築物傾倒的慘狀，一邊穿過瓦礫堆一直走到三宮。

熟悉的街景，全然化為廢墟──當時的衝擊，令我終生難忘。身為從事建築工作的一份子，覺得「自己完全束手無策」，對自我的憤怒和強烈的無力感侵襲著我。

災後的幾個月裡，我停止了事務所的一切工作，時而一人、時而與事務所的同事們一同步行在災區四處察看。一來要用自己的眼睛一棟棟確認災區建築物的損毀狀況，而最重要的是想要將這淒慘的景象深深烙印在心裡。重建工程大概要花十年以上吧！為了讓自己持續保有這種能量，就必須記得這悲慘的現狀。

阪神淡路大地震，神戶的長田地區。
攝影：黑住周作

建築家 安藤忠雄

自己能為因地震而重創的神戶地區做些什麼？在無人委託的情況下，開始了重建住宅的規畫構想。同時展開了「兵庫綠色網絡」運動，懷著安慰死者亡魂的心情，讓居民親手在災區種下會開白花的白木蓮、日本辛夷、四照花等樹苗。

不可因急於重建，使得都市只顧重建而不顧人們的心情──我為了十年後的神戶，拚命奔走。

因為地震，使我的人生觀產生極大動搖──同時對實際進行中的工作也產生很大的影響。當時正在淡路島進行的「淡路島夢舞台」計畫，已經完成設計，即將開始動工，但基地就在震央附近，不只設計要重新檢討，就連案子本身都面臨存亡的危機。

但是，比起「夢舞台」的前景，我對地震發生的四年前、一九九一年建造的另一棟建築物更加掛心。那是一棟在地面上設置水盤，將建築物埋入其下的大膽結構，因為擔心它的安危而前往察看，所幸建築物毫髮無傷。除此之外，聽說水盤裡的水還成了生活用水，對當地居民有所助益，我才放了心。那棟建築，屬於真言宗御室派的本福寺「水御堂」──是我第一次設計的寺院建築。

阪神淡路大地震後，

在災區四處打轉。

一來要用自己的眼睛，

一棟棟確認

受災地建築物的受損狀況，

而最重要的，

是因為想要將這淒慘的景象，

深深烙印在自己的心裡。

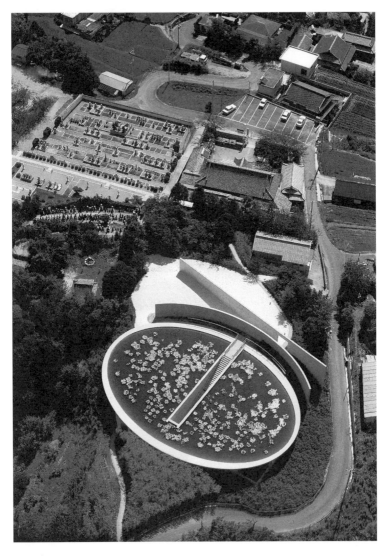

淡路島蓮池下的佛堂

建在能夠俯瞰大阪灣的小山丘上，通往「水御堂」的路徑，從爬坡的那條小路開始。在綠色山丘上等待人們的是以混凝土牆為背景、並鋪滿白砂的前庭。穿過牆邊的入口，又出現另一片曲線和緩的弧形混凝土牆面。除了藍天和腳下的白砂，別無他物，被兩面牆切出的這片留白，就是寺院的參道。

邊走邊驚訝於自己踩踏白砂的聲音之大，走到牆壁的盡頭處，視野豁然開朗，一座長徑四十公尺、短徑三十公尺的橢圓形蓮池在眼前展開。在池子中央向下劃開的階梯，是通往佛堂的入口。

在與本福寺信徒代表——三洋電機的井植敏先生討論設計工作時，我腦海裡浮現的是年輕時在印度見過的，整個池面都被野生蓮花覆滿的蓮池景象。

佛教有蓮花象徵釋迦悟道成佛之姿的說法，那麼能否不要和過去一樣，蓋那種用象徵似的大屋頂來顯示權威的建築，而用蓮池將眾生的一切都包含其中的佛堂呢？能否不拘於形式，而是透過迂迴的途徑與蓮池底下的沉潛，用這種

真言宗本福寺水御堂。在佛堂上方設置了蓮花池。

參拜佛堂的空間體驗，來表達佛教的精神世界呢？

我將蓮池下的佛堂這個想法告訴了住持和信徒們，卻遭到猛烈的反對：

「怎麼可以在重要的佛堂上面鋪水？⋯⋯沒有屋頂的寺廟簡直無法想像！」

井植先生夾在信徒和建築家中間，立場尷尬，在苦惱之餘，找了一位熟識的高僧商量——當時年過九旬，大德寺的立花大龜大僧正。沒想到大僧正聽完之後回答：「進入佛教原點的蓮池中這想法非常好，請務必實現。」這一席話使情勢逆轉，案子馬上就動了起來。

水御堂位於圓形的蓮花池下方，宛如埋在山丘狀的斜坡裡，內部結構是在方形的空間裡，利用清水混凝土牆面隔出一個圓型房間，裡面用角柱與木格子屏風分割出內殿與外殿。

我賦予這地下空間的特徵，是讓內殿後面的大型木格子窗，準確面向正西的方位，格子塗上鮮豔的朱紅色。當外部光線透過這層紅色的濾網進入室內時，整個空間就被暈染上柔和的朱紅。這設計的目的在於讓坐鎮在此的佛像本尊背後，灑入來自西方的光芒，塑造出西方淨土般的空間，亦即是佛教所說的西方極樂世界的意象。

這個構想的原點，來自以前看到位於兵庫縣小野市淨土宗淨土堂的記憶。

那是約在八百年前，重源和尚在鎌倉時代所建造的播磨路古寺。落日的光輝瞬間便將力道強勁的外露空間，染得一片通紅。我想用現代建築的手法，重現那如夢似幻的光景。

一般而言，佛教建築都帶著地緣性，也因此非常保守。設計時，比起「創意」，忠於傳統的形式反而更受期待。

但與其拘泥於象徵威權主義的大屋頂，或者去滿足各宗派特有的繁文縟節，我認為更重要的是那裡能否成為對當地人來說是很特別的神聖之地，作為心靈的寄託所在，並成為永遠傳承下去的場所。人們能相聚一堂，感受彼此的存在──我覺得有如廣場般的寺院建築，才有我這非佛教徒參與其中的意義。

建築的構想，雖然相當不容易被接受，也許是我成功傳達了重視這座寺院的用心吧！住持和信眾願意下一個勇敢的決斷。

完成至今已過了二十多個年頭，經過大地震的試煉依然矗立的水御堂，如今被四周成蔭的樹木所環抱。在這寧靜的風景裡，夏日的片刻，滿池蓮花乍紫嫣紅，為建築灌注了生命力。

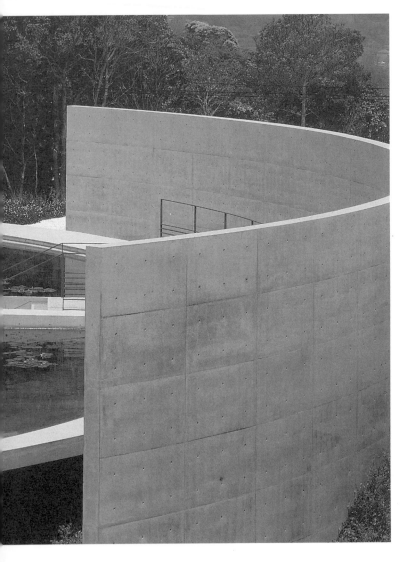

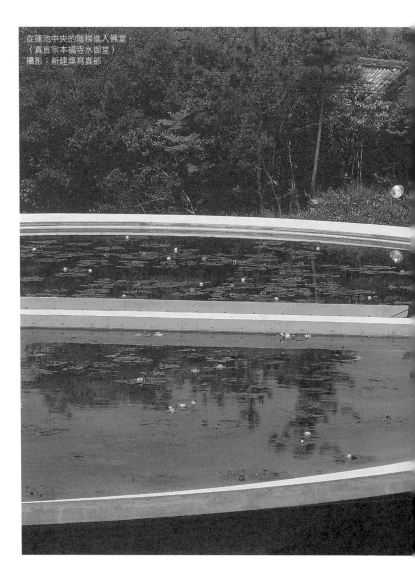

從蓮池中央的階梯進入佛堂。
（真言宗本福寺水御堂）
攝影：新建築寫真部

蓮舞臺　安藤忠雄

傳統的精神

我興建的建築，特別容易被海外人士評價為有「日本味」。他們認為「光與影」的黑白世界，或者是空間裡被稱為「無」及「間」（物體與物體、事情與事情、空間乃至時間之間的間隔）的日本美學，暗藏在清水混凝土所刻劃出來的簡樸空間中。

但是，我本身並無刻意表現「日本」的感覺。如果有，也是生長於關西，就近接觸奈良、京都古建築的過程中，耳濡目染的美感意識。而這些，透過混凝土和幾何圖形的特定手法中，無意之間表露出來，在外國人的眼裡，反倒感受到更強烈的「日本味」。

在建造傳統的寺院建築時也一樣，我從未特別意識到「日本」。本福寺的「水御堂」雖是混凝土打造的，但這種想法對更接近傳統木造建築的工作也不例外。

一九九二年在西班牙塞維利亞舉行的萬國博覽會中，我想以日本木造文

佛堂裡，是塗成朱紅的空間（真言宗本福寺水御堂）。
攝影：新建築寫真部

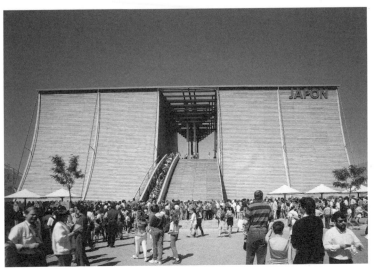

化回應歐洲的石造文化，於是以「世界最大規模的木造建物」為主題，蓋出高二十五公尺雨淋板外牆的木造場館「萬博日本政府館」。

延續了在塞維利亞的主旨之後，配合一九九四年的全國植樹節，延續在塞維利亞的主旨，在兵庫縣建造了有如切入濃綠山谷的「木的殿堂」。還有在愛媛縣西條市，改建從江戶時代延續至今的淨土宗真宗寺院，打造了浮在水池上光芒四射的新建佛堂「南岳山光明寺」……。我迄今著手的木造建築案，都擁有與日本傳統建築相異的構造。

即使在正統木造寺院的改建案

1992年，塞維利亞舉行的萬國博覽會日本政府館。
攝影：松岡滿男

「南岳山光明寺」，所用的材料全部是集成材，屋頂也是平的。細部工法上，也一概不用斗拱等裝飾性元素或是傳統圖騰，是棟徹底的現代建築。

雖說不被過去的形式所束縛，但是，我絕不是否定傳統建築卓越的創造性，以及先人長期建立起來的豐富空間表現。

把零件一件一件組合起來，塑造整體的結構美，活用木頭紋理之美的天然素材感，或是在夏季悶熱的日本所特有的深長屋簷雨遮的表現，與庭園合為一體的涼爽建築結構等，傳統建築的美感意識，從我年輕時一路用自己的眼睛和雙腳培養的經驗，滲透全身。我所求的並非形式，而是要將空間的精髓，以自己的方法表現出來。

該如何回應傳統事物？這恐怕是現代建築普遍存在的一個主題。從一九六〇年代後半起，所謂的後現代運動開始沸騰，對整齊劃一的現代建築表現進行批判，標榜「重拾建築的多樣性」。其中，對歷史和傳統的重現，成為後現代主義的主軸，在全盛期，經常出現直接引用歷史性建築形式題材的庸俗建築，引發世間的騷動。

我對於無視地方傳統及風土、一味追求經濟性和機能性的建築表現，也有

強烈的反感。只有這裡才可建造的建築，透過建築為地域的記憶做傳承，一直是我工作中相當普遍的一個主題。

但是，像後現代主義那樣，把傳統及地域性的重現，完全只靠沿襲既有的「外形」做為連結，並無法引起我的共鳴。單只是聚集了傳統形態要素的建築物，不可能表現出與過去的連結，以及對未來的展望。

原本對日本人而言，就算是期待宗教建築具有永久性，但這種傳承並不是透過有形的本身，而是追求其中無形的精神。例如，被稱為日本建築原點之一的伊勢神宮，有式年遷宮[1]這種每二十年將神社拆遷後再按照原來樣式重建的習俗，在全世界也罕見其例。渡過五十鈴川，穿過大鳥居，踏著參道的碎石，漸而越過板垣[2]映入眼簾的風景，絕不是當初古代建造的那座神社。但是，身處蒼鬱樹林裡被白色碎石劃出的神域，看見屋脊上的千木及堅魚木[3]時，我們的心中確實就像觸碰到了日本原點般，湧現深遠而寧靜的感動。

所謂傳統，不是看得見的形體，而是支撐形體的精神。我認為，汲取這種精神並在現代活用，才是繼承傳統的真意，我以這個理念進行自己的建築設計。

在兵庫縣綠樹成蔭的山間建造的「木的殿堂」。
攝影：松岡滿男

建築家 安藤忠雄

南岳山光明寺。
攝影：松岡滿男

另一個日本文化

不僅限於建築，要探究日本文化的獨特性，最終將會導向四面環海島國上豐富的自然。

在溫和氣候孕育下，沿著山川伸展的和緩地形覆蓋著春天的櫻花、秋天的紅葉、夏季的深綠、冬日的白雪等表情豐富的四季變化。感受不到外國的威脅，也沒有石山或沙漠這種壓迫人類的嚴酷自然環境⋯⋯，這種小規模而富有變化的環境，讓日本人對環境的感覺敏銳，孕育著美麗、獨有的生活文化，甚至讓二十世紀初造訪日本的法國詩人保羅・克洛岱4將日本譽為「世界最美的國家」。

值得一提的是，那樣的美感意識，在近世廣泛地滲透到大眾之中。如浮世繪、歌舞伎等傳統藝術，在日本成為貼近民眾的存在，人民生活文化水準之高，在當時的國際社會上非比尋常。

簡約、洗鍊的表現方法成為日本文化的特徵，常被拿來與大陸雄偉而誇大的表現手法互相對照。舉一個典型的例子，數奇屋的茶室及龍安寺的石庭所代

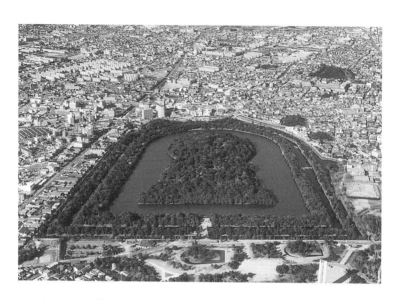

建築篇　安藤忠雄

代表的是內向而嚴謹的美感世界，那是一種喜愛素材原有風貌，在樸素中洞察美感，融入自然的生活感性。

但是，如果仔細重新審視從古代到鎌倉時代的日本建築，就會發現在這種「島國的美學」根源之外，另一個日本文化的面貌。

九〇年代初，我在以日本古墳密集地而廣為人知的大阪府南河內郡，建造了以展示和研究古墳為目的的博物館「近飛鳥博物館」。在綠蔭森林谷底的基地周邊，散佈著兩百座以上的古墳，以前方後圓墳而聞名的仁德天皇陵也在其中。

平面比例為世界之最的仁德天皇陵。
照片提供：大阪府立近飛鳥博物館

進行規畫的時候，親自到現場走過這四面環溝、草木覆蓋，全長四百八十

公尺的巨大陵墓。墳墓的高度與自然丘陵不相上下，但平面規模甚至凌駕埃及

金字塔，毫無疑問是世界最大的建築物。

有趣的地方在於地面上的人類視線無法辨認它的形狀。由於飛機的發明，

現在能從空中角度來俯瞰，我們才能理解前方後圓墳的形狀，而沒有這些工具

的古代日本人，究竟為何不惜花費龐大的能量，建造自己看不見全貌的遺跡

呢？

據說建造之初的古墳，並非如今日草木叢生的樣貌，因為在隆起的墳丘上

鋪滿了石頭，如果可以從當時河內平原的空中俯瞰，應該能夠目睹在自然平原

之中浮現出前方後圓的幾何圖形強勁而宏偉的景觀吧！古代的人們，想像從空

中俯視世界，花了數十年時間在大地上構築出藝術作品──這是多麼壯觀的建築

故事啊！

也許是被這天皇陵寢喚起了想像力，我設計了用數十萬塊白色花崗岩鋪蓋

出大階梯屋頂的「近飛鳥博物館」。

能傳達雄偉氣勢的日本建築不只有古墳。建設之初據說高達四十八公尺，

簡直高到超乎想像的木造建築：島根縣出雲大社，是另一個日本建築的原點。

還有像是與斷崖挑戰般建造的鳥取縣三德山三佛寺的投入堂。擁有夢幻般水上伽藍配置的安芸宮島嚴島神社、充滿躍動的二重螺旋斜塔、會津的海螺堂。包括出自重源和尚之手的東大寺等建築，都能令人感受到人類勇敢堅定的想像力。

除了愛護自然、纖細優美的感性，還擁有身處自然之中，開疆闢土的創造力——在兩種相反的個性集於一體，且相互抗衡的深沉中，我感受到日本文化的豐富個性。

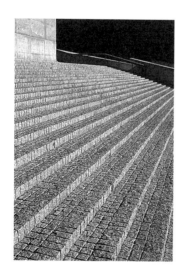

近飛鳥博物館的大階梯屋頂，
是數十萬塊白色花崗岩所鋪蓋而成的。
攝影：中野昭夫

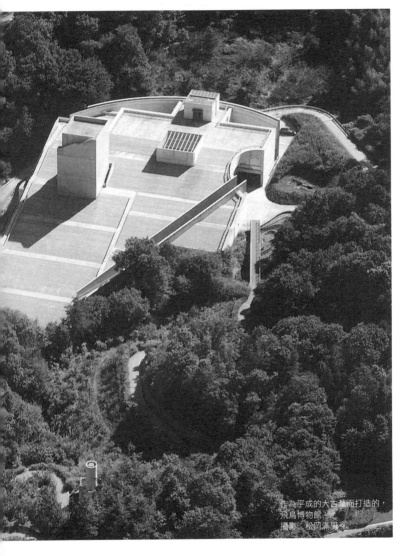

作為平成的大古墳而打造的，
飛鳥博物館。
攝影：松岡滿男

建築家 安藤忠雄

仰賴自然獨有的文化土壤中，

有時會展現驚人氣魄的是

人心的強度。

甚至能重現自然的偉大想像力。

那是能昂首四海的

日本人卓越的個性。

日本人也還有希望⋯⋯。

新的日本力量——淡路夢舞台的再生

如今，資訊技術和交通工具的進步，正使全球化更向前邁進。

過去民族、國家的框架逐漸模糊，轉而著重民族的個性和自我認同，但日本在無法充分表現上述特質的同時，賴以為重的強大經濟也已日過中天，似乎嚴重喪失活力。要如何在「經濟大國」之外，創造出符合新時代的新面貌呢？

在此能展現意義的，是文化的力量——也就是扎根於自然的纖細、時而大膽的日本式感性。國土狹小、資源有限的日本所能仰賴的應只有文化的力量。

問題是這種日本的感性，在現今的日本社會中正逐漸的喪失。

在第二次世界大戰後的半世紀以來，追求富饒生活而拚命工作的日本人，雖然確實得到了物質上和經濟上的優渥，但對於自然的崇敬、在事物之間的空白中發現意義的「間」的美學、以及遵守秩序等傳承下來的日本情懷，已經完全遭到遺忘。我認為這就是現今的日本和日本人自我認同薄弱的根本原因。

但是，日本人也並非全然忘記了原有的力量。那種精神，如今依然生息於人們心底深處——我在阪神淡路大地震後，神戶的都市復興過程中看到了證明。

地震剛結束時，每個人都覺得「這城市氣數已盡了」而想要放棄。但是，兵庫縣官民團結一致的驚人奮鬥，從基礎建設的回復到居住環境的重新整頓，將原本需要龐大時間和能量進行的作業在短短數年間完成，讓都市完全起死回生。而這偉大的表現，國際間將之評論為「史無前例的、驚人的都市重生」，獲得很高的評價。在復興過程中被發揮出來的日本人出人意表的協調性、忍耐力和創造力──這爆發性的民眾能量，就是日本人的實力。

當時的兵庫縣長貝原俊民先生，以及在他強而有力的領導之下團結一致的兵庫縣民們，提倡的目標是「創造式的復興」，以悲劇作為基石，建構更好的都市未來。那種勇氣和能量，也影響了位於震央極近處的「淡路夢舞台」計畫，當時雖然判定基地內存在斷層，修正設計在所難免，卻仍下了繼續執行的英明決斷。經過兩年的調整，「淡路夢舞台」作為震災重建紀念事業重新起步了。

全長一公里、面積寬達二十八公頃的廣闊「夢舞台」基地，是過去提供大阪灣填海的砂石開採地。

「夢舞台」的構想，便是以因為人類的開發行為而受創大地復甦為主題，計畫將整座山幾乎鏟為平地後留下的是赤褐色裸露的岩床、悲慘的大地景象。

淡路夢舞台，建設前的基地。
裸露著赤褐色的岩盤。

建築家　安藤忠雄・

在搭造建築之前，先在周邊的坡地
上種下超過五十萬株約十公分高的
樹苗開始。

計畫途中，每次向人們介紹以
自然回復為主題的夢舞台時，我經
常提起神戶六甲山的小故事。六甲
山也有重生的歷史，在江戶時代受
到濫砍變為禿山，於明治之後經過
人工綠化，才有今日豐沛的綠蔭。
既然明治時代的人們能有這番作
為，現代的我們沒理由辦不到。

在這塊藉人為力量復原的綠色
山坡地上，這個有如埋藏其中的建
築主題，並非誇耀建築物的存在，
而是順應自然地形寬廣延展的迴遊
式庭園設計，思考的重點是如何盡

量彰顯自然的魅力。

與為建設而建設的傳統開發案相較，震災復興計畫「淡路夢舞台」擁有的是截然不同的觀點。

夢舞台從開放至二○○八年，已經過了八個年頭。十公分的樹苗，長成了五公尺以上的高聳樹林，完成之初有如建築主題公園的設施，也巧妙的融入自然中。大概不用十年，森林便能包容這裡的一切了。

仰賴自然的獨特文化土壤，有時人心的強度會展現驚人氣魄，甚至能重現自然的偉大想像力，那是能昂首四海的日本人卓越的個性。

日本人還有希望──現在，我努力投入的東京灣垃圾掩埋場，約八十八公頃的再生計畫「海上森林」運動，也包含了向世界傳達這種日本精神的意義。

對於日本還有日本人的未來，我充滿期待。

1 編註：在內宮正宮旁邊有一塊與正宮同樣大小的空地，每隔二十年要按照原樣重新建造新殿。同時還要將天照大神用了二十年的衣物等，也按照原樣重新製作後納入新殿。最後才從舊神殿中將天照大神的神體遷入新殿。伊勢神宮境內共有四道，最外側的一道稱為「板垣」。

2 譯註：日本神社用來清楚劃分「神界」與「俗世」的矮籬，材質包括木材與石材等。

3 譯註：日本傳統神社建築屋脊端部延伸交錯的木條，稱為「千木」或「堅魚木」，傳原為補強結構，如今裝飾意味較濃。

4 譯註：保羅‧克洛岱(Paul Claudel, 1868-1955)，法國重要的象徵主義劇作家之一，也是詩人、記者與外交官。

日本謳歌

綠意開始在「淡路夢舞台」廣闊的基地上復甦。
攝影：松岡滿男

建築家 安藤忠雄

終 章
光與影

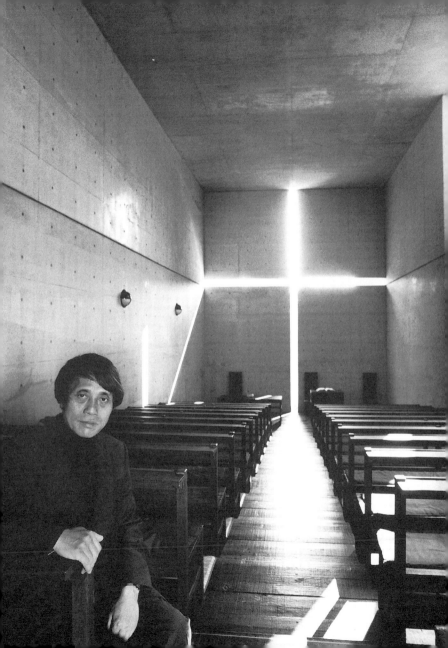

超越六〇年代的表演者

六〇年代末期,當世界各地「抗議」既有體制及文化的意識高漲時,和平的日本,也爆發了空前的創造能量。這種文化性抵抗的顛峰就在前衛藝術的領域展開。在現代美術的領域有關西的具體美術協會,而在地下劇場有唐十郎[1]率領的狀況劇場以及寺山修司[2]的天井棧敷,呈現出壓倒性的存在感。

他們諷刺傾向物質主義的社會,以身體切切實實訴求「更自由的、更多活著的感覺」,試圖掙脫過往僵化的藝術觀念。

特別令人震撼的是在警察鎮暴隊的包圍之下,仍然架著紅帳篷不斷進行游擊式表演的唐十郎〈新宿西口公園事件〉。看著他們與社會對抗、貫徹自我而奮力掙扎的姿態,我與其他同時代的年輕人一樣,產生強烈的共鳴,並從中找到了自己該走的路。

之後經過了二十餘年,選擇了建築之路的我,與奔馳過六〇年代的表演者交流,進而有幸一起共事。那就是一九八八年春天,如夢幻一般,在東京淺草出現的唐十郎移動劇場(下町唐座)計畫。

建築家 安藤忠雄

下町唐座誕生的契機，是在一九八五年夏天，當時主辦佐賀町展演空間（Sagacho Exhibit Space）藝廊的小池一子女士跟我商量：

「你和一直關注舊社區的唐先生，能不能在代表東京老街的台東區，玩出什麼有趣的事？」我們談論著因經濟至上主義而同質化的都市中，持續架起紅帳篷展現抗爭的狀況劇場，是多麼重要的事。接著，我們意氣相投地認為：「既然說到復興舊社區，沒有比為唐十郎蓋個戲棚更合適的了。」於是開始了這項計畫。

首先為了尋找場地，我提出了幾個方案。

下町唐座。唐十郎的移動劇場。
攝影：白鳥美雄

第一方案，蓋在上野不忍池的水面上。這麼做除了台東區以外，還需要東京都相關單位的參與，所以沒被接受。

第二方案，蓋在淺草寺境內。我本來提議在開演的當天，熄掉街坊所有的電燈，只用火把指引去路，這也無法取得寺方的同意。

第三方案，我提議將劇場設於漂浮在隅田川上的木筏上，又因為河川法等法規問題而打消了念頭。

幾經波折，終於選定了在隅田川河畔的空地。但基地雖然確定了，重要的預算卻沒有著落。到最後，夏天開始的案子，到了同年秋天不得不暫告結束。

雖然如此，在參與者的心中，對於要為唐十郎建造新劇場的夢想，已經膨脹到了無法抑制的地步。在無法輕易放棄的心情下，繼續四處奔走尋找贊助者。

就在一九八六年冬天，西武集團表示願意伸出援手。他們的想法是，先做出該集團隔年在仙台博覽會中的展館，會期結束後將之解體，搬到淺草再組合起來做為劇場。得到了這做夢也想不到的提議，案子再度啟動。

我自從聽到要為唐十郎規畫劇場的那一瞬間，腦海裡就浮現戰國時代的城寨「烏城」，一種非現代、非日常的建築空間，以及日本傳統祭典美學中特有的，以黑與紅為主色非常鮮豔濃烈的色彩。

當初計畫將黑色雨淋板外牆，頂著紅色的尖屋頂，將直徑四十公尺、高二十三公尺多的十二角形平面，做成木造的塔台式建築。將人們引入烏城，在入口處架起浮在空中的半圓形拱橋（太鼓橋）。但加上要從日本東北地方搬移到東京淺草的先決條件，「易於拆解、重組」便成為更重要的關鍵。

左思右想之後，靈光乍現，乾脆就用施工鋼管鷹架來做建築的骨架。如此就變成單純使用規格品的拆裝作業，施工用不了一個月。而且施工鷹架隨處可尋，便於租借，只要將組裝方式說明清楚，理論上無論換到世界何處，都能再次重現。

除了建築規畫上的好處，我覺得工地的鋼管鷹架這種通用的工業材料所有的質感，非常適合唐十郎的個性。因為這座有如游擊隊般出沒在都市裡的「下町唐座」，以到處可見的材料問世，卻會成為世界上獨一無二的建築。

用為工地腳架的鋼管（下町唐座）。
攝影：白鳥美雄

建築家 安藤忠雄

一九八八年四月八日，開場的戲碼是〈流浪的傑尼〉。

其實開幕的幾天前，針對劇場的內裝，我跟唐十郎曾發生過一點小爭執。唐十郎考慮到音響效果，想用黑幕將屋頂上外露的鋼管結構遮起來。我覺得這樣會「糟蹋了空間」而反對，被我的態度觸怒了的唐十郎反擊：「話說回來，這屋頂的紅色跟紅帳篷的紅色也不一樣啊！」正因為彼此都十分的用心，而弄到互不相讓，嫌隙還未化解就迎接了開幕。

晚上七點過後，第一道聚光燈射向舞台。東京前晚剛下過出乎意外的四月雪，當天的氣溫也非常低。在製造簡樸的觀眾席，寒意從腳下直逼上來，冷得令人不禁打寒顫。

但就在這種嚴寒之中，唐十郎帶領的舞團在舞台上特別設置的水池和水槽中展現了擺盪翻滾的氣魄和演技。從演員身上竄起的蒸氣，迸射的言語，舞台上燃燒著唐十郎自六〇年代從未改變過的，始終追逐前衛的儡人感性的火焰。

當壯觀的最後一幕落下，觀眾們為謝幕的演員們致上毫無保留的掌聲。接著，唐十郎從舞台上朝著坐在觀眾席後方的我直奔了過來。那是我與一同跨越重重障礙，實現夢想的朋友之間，難以忘懷的感動瞬間。

下町唐座。即將開演的當天。
攝影：白鳥美雄

建築家　安藤忠雄

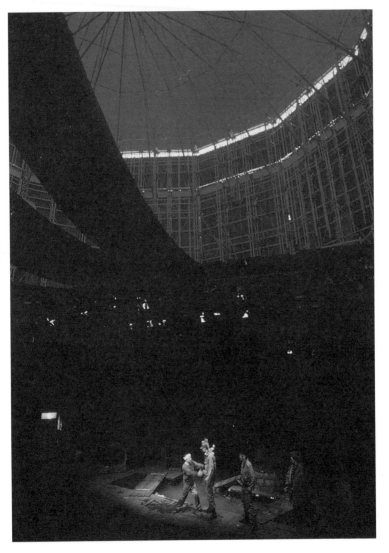

夢想實現前的嚴酷現實

為期一個月的隅田川河畔公演，在座無虛席的盛況中落幕。這項工作大致上可以算是成功了。

但是，我們對移動劇場「下町唐座」之後又會重現於某個都市的夢想，最終沒有實現。「下町唐座」的確是以「神出鬼沒的移動劇場」為設計主旨，但既然是一棟建築，基本的建設條件需要消耗相當的工程經費和施工時間，也需要擁有熟練技術的師傅和建設公司的力量。而且要持續舉辦這種活動，更需要像淺草公演時西武集團這樣的贊助者。

但是，在泡沫經濟正熱的八○年代後半，一心想強化經濟至上主義的日本社會，沒有預算接受這種不符合經濟效應的文化性挑戰的勇氣。最終，「下町唐座」在隔年夏天的另一次公演之後解體，唐十郎也在那前後解散了狀況劇場，以唐組展開了新的活動。

建築雖是表現藝術的一種，但其製作過程需要耗費龐大的資金和人力，是

在下町唐座裡展開了逼真演技。
攝影：白鳥美雄

非常社會性的生產行為。其中存在著因為直接牽涉到經濟而產生的利害關係，那是與表現完全不同層次的、一道混沌的現實藩籬，個人抱持的夢想，面對這種壓倒性的力量會輕而易舉地被粉碎。在這樣的時代，「下町唐座」能夠跨越許許多多的障礙，就算很短暫仍然實現了夢想，可說是相當幸運。

實際上，我回顧以往的軌跡，除了實行的案子之外，還會想起始終無緣實現而只能在腦子裡構思、在夢中建造的那些建築點滴。

這些多半是不輕易與業主、社會、法規妥協，貫徹一己的構想。就這層意義而言，那些沒有被實現的方案，有時候比實際蓋成的建築，更直率而明快地表現出我的理念。

我在二○○○年東京大學研究所的課堂上，用挑戰建築競圖落選的案子為主題，叫做「沒有興建的計畫」，將自己的想法告訴學生們。

「……在現實社會裡，想要認真地追求理想，必然會跟社會衝突。恐怕大都不會如自己所願，而過著連戰連敗的日子。儘管如此，仍然不斷地挑戰，就是做為建築家的全力衝刺，總有一天會看到曙光。願意相信這種可能性的強韌意志，以及忍耐力，就是建築家最需要的資質……」

在課堂的最後，提到了我在大阪郊外蓋的一棟小教會的故事。

光之教會。大阪府茨木市。
攝影：新建築寫真部

建築家　安藤忠雄

極致的低造價建築——光之教會

正好在「下町唐座」的東北展正要動工的一九八七年初，一位就職於報社的朋友來找我，商量他常去的教會的改建工程。

地點在大阪府北部茨木市，是離一九七〇年萬博會場不遠的閑靜住宅區一角。總樓板面積五十坪左右，是一個與社區緊密連結的小教會建築，但難題在於預算。

當時正逢現在稱為泡沫經濟的美好景氣開端，在前所未有的建設浪潮中，建材價格直飆上揚。但是，雖說是信徒們全心傾注的奉獻，從朋友口中提出的數字令人實在難以啟口。

「就算我接了設計，會有營造公司願意承包這種幾乎無法期望利潤的小案子嗎？」

打從一開始，我就很清楚這是一項艱鉅的工作，但最後還是接下了這座教會的設計委託。

最後理由只有一個：就算沒有充裕的資金，但這裡有真心希望教會能夠蓋

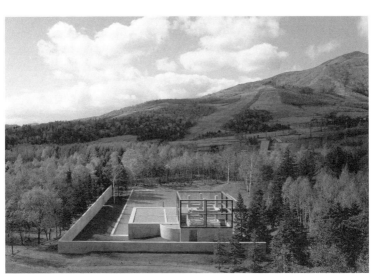

水之教會。北海道TOMAMU

起來的業主——也就是信徒們。

對於建築家而言，像教堂這種超越單純的功能性，而在精神上的表現倍受期待的建築，是在自我思想層面上極為重大的挑戰。

設計這座教堂時，我在神戶已經設計過一座「六甲教會」，另外在北海道的TOMAMU也正在進行「水之教會」的設計工作。同樣位於大自然的風景勝地之中，都是比較能夠自由思考的建築工作，我自信已在其中探究了所謂的「神聖的空間」。

但是，上述兩者都是飯店附屬的教堂，主要功能是做為婚禮會場，都不算真正的宗教建築——亦即

人們聚會、禱告的地方。

　　過去到法國造訪柯比意的廊香禮拜堂，以及去芬蘭到訪赫基與凱伊加‧塞倫3設計的奧塔涅米禮拜堂（Otaniemi chapel）時，目睹人們在因建築家的想像力所萌生的「空間」裡，同心祈禱的樣子，心中深受感動。從那時起，在我的內心，對於創造成為群眾心靈寄託所在的教堂建築，成為自己的一個「夢想」。如今雖然條件嚴苛，但伴隨著信徒們強烈的意念，我在這個小教堂的設計案裡，看見了這個「圓夢」的良機。

　　從得知這項工作開始，我就覺得在預算上，只能蓋單純的箱型建築。但要如何從這個箱子裡，創造出讓人感到「別無他處」的神聖建築空間呢……？經過了大約一年的設計，最後出來的，是在寬高同為六公尺、進深十八公尺的混凝土箱子上，斜著插入一片牆壁的配置。內部地板從後方朝著正面的祭壇以階梯狀逐漸下降。出入口等主要的開口都集中於箱子和斜牆交錯之處，刻意壓低室內的亮度。在這稀薄暗影中，光線從正面牆上穿透的十字型窗外投射進來，浮現出光線構成的十字架。

　　在沒有空調、四面都是清水混凝土的室內，只放著祭壇和長椅。那也是認

光之教會，製圖。

為廉價且有粗獷質感的材料比較理想，將工地現場鷹架所用的杉木板就地取材而來。

之所以會如此徹底地緊縮物料，首先當然是因為不得不以降低成本作考量，而另一個原因，則是我本來就對於極度簡樸的禁慾生活，有一種下意識的憧憬。

我心中抱持的意象，就是中世紀歐洲的羅馬式修道院。修道士們真的是消磨著自己的生命，將粗鑿的石頭堆疊成形，打造出有如洞窟一般的禮拜堂。在那種簡樸之至的空間裡，強烈的光從沒有玻璃遮擋的開口直接射入，寧靜地照映出地上石面的表情。

那種莊嚴而美麗，直搗人心的空間，能否用混凝土箱子將它表現出來？

「光之教會」就是在這樣的想法下誕生的。

用建造的榮譽感所完成的建築

願意接下如此艱困工程的是長年往來的一家小型營造商。老闆是位非常喜歡蓋東西、不太會賺錢、比我年長三歲的男子。

因為經費不足，更希望能夠克服困境，做出讓心靈非常豐裕的建築。除了他們公司之外，再沒有人願意傾聽這種強人所難的請求了。

好不容易請他們接下工作開工之後，花了許多時間在決定基礎結構的形式，但也激發了源源不絕的創意。在簡約的結構中，能選擇的要素很有限。我們在預算和時間允許的範圍內，再次徹底的探討，找尋更好的選擇。我激勵工作人員：「雖然施工開始了，設計工作還不會就這樣結束。」

但是在沒有設計經費，工程費也壓到幾乎貼近原價的情況之下強行開工，照例遇到蓋房子避免不了

在工地現場跟工務店開會（光之教會）。
在安藤先生左邊的是工務店的老闆一柳先生。

的「無法預期的問題」而產生額外的花費，成了如假包換的赤字建案。「目前的金額說不定只能做到混凝土牆壁。」

當資金不足讓案子面臨無法繼續之際，我提出了一個構想，即然預算不夠，乾脆就不架屋頂，以開天窗的狀態，結束這項工程。

教會並非一般的設施，而是讓人們聚集與祈禱的場所。即使沒有屋頂，雨天撐傘來做禮拜，對於心靈的溝通交流應該不構成任何的妨礙。幾年之後，等錢存夠了，再來加蓋屋頂。在那之前，當做一間沒有屋頂、晴空下的禮拜堂不也很好嗎？不過，即使設計者有這些想法，結果還是蓋了屋頂，建築物也照著設計圖上的模樣完工了。

能完成這棟不符合經濟行為的建築，是因為有了身為業主的信徒們誠摯的意念，以及為了回應這意念而奮起的營造商的熱情。

一路走來，對於以身為建築業者而自豪的營造商老闆而言，無論陷入任何境界，一旦接受了委託，就絕不會選擇半途而廢。即使看不到任何經濟上的回饋，面臨著艱苦的狀況，他們也從不罷手，綑綁鋼筋、架設模板，誠心誠意地投入，為了做出最棒的混凝土而揮汗拚命。

光線照進來，在地板上顯出十字架（光之教會）。
攝影：松岡滿男

建築家 安藤忠雄

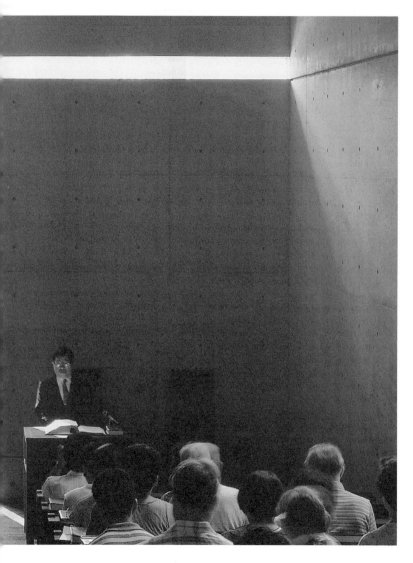

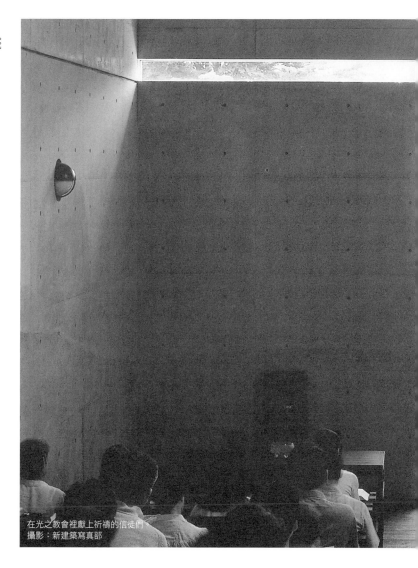

在光之教會裡獻上祈禱的信徒們。
攝影：新建築寫真部

建築家 安藤忠雄

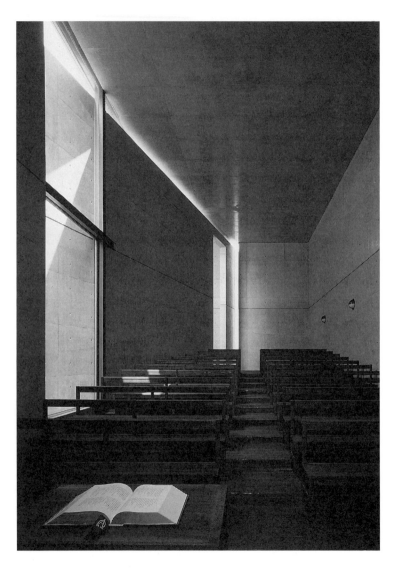

從動工開始約一年後的一九八九年五月，「光之教會」完成了。

光與影

人的「信念」有超越經濟的力量。光之教會對於事務所起步二十餘年，當時身處在周遭環境正大幅改變的我來說，關於「為何而做，為誰而做」這個大哉問，帶來深刻的省思。

光之教會落成九年後的一九九八年五月，在旁邊開始進行為主日學而加蓋的小廳堂工程。無論規模或是結構，都承襲了老禮拜堂的混凝土箱子，用一種與老禮拜堂「對峙」的形式配置。不是單純的加量增建，我以新舊之間形成的張力為主題，進行了設計。

預算照樣吃緊，但這次負責施工的，並非當初建設光之教會的營造商。實際上，在進行光之教會的過程中發現身染重病的老闆，在建築竣工的一年後去世了。隨著他的辭世，營造商也撤下招牌，幾名有志員工組織了新公司重新出發。面對有著深厚感情的教會面臨增建，彼此都很有意願，但成立不久的新公

信徒們的意念，以及工匠的榮譽成就了光之教會。
攝影：新建築寫真部

一開始盡是一些不如人意的事情，

無論想嘗試些什麼，

大多以失敗告終。

儘管如此，我還是賭上僅存的可能性，

在陰影中一心前進，抓住一個機會，

就繼續朝向下一個目標邁進……。

我的人生就是這樣，抓住微小的希望之光，

拚命地活下去。

司無力擔負這種虧本生意……，結果不得不放棄同一團隊的施工。

如同「下町唐座」與「光之教會」的建設過程，建築的故事必然伴隨光和影兩種側面。人生亦然。有光明的日子，背後就必然有苦澀的陰天。

聽過我靠自學成為建築家的經歷，有人以為那是條華麗的康莊大道，這完全是誤解。在封閉保守的日本社會中，一個人毫無後盾地以成為建築家為目標，不可能一帆風順。一開始盡是不如人意的事情，無論想嘗試些什麼，大多以失敗告終。

儘管如此，我還是賭上僅存的可能性，在陰影中一心前進，抓住一個機會，就繼續朝下一個目標邁進……。我的人生就是這樣，抓住微小的希望之光，拚命地活下去。總是處於逆境中，從思考如何克服的過程中找到活路。

因此，在我的人生經歷中沒有卓越的藝術資質，只有與生俱來即使面對嚴酷的現實，也絕不放棄、要堅強地活下去的韌性。

要在人生中追求「光」，首先要徹底凝視眼前叫作「影」的艱苦現實，而

為了要超越它，鼓起勇氣向前邁進。

在資訊進步、受到高度管理的現代社會中，人們似乎都被「無時無刻都要待在光芒照得到的地方」這種強迫意識束縛住了。

因為大人們的一廂情願，孩子從小就被教導不要去看事物的陰暗面，只要看光明面；一旦接觸外界的現實，感覺自己進入了陰影之中，就放棄一切，撒手不管了。最近新聞報導這些心靈脆弱的孩子所發生的悲慘事件，越來越頻繁。

什麼是人生的幸福？每個人都可以有不同的想法。

我認為，一個人真正的幸福並不是待在光明之中。從遠處凝望光明，朝它奮力奔去，就在那拚命忘我的時間裡，才有人生真正的充實。

光與影。那是我置身建築世界四十年來，從經驗中學習到的、屬於自己的人生觀。

攝於光之教會。
攝影：荒木經惟

建築家 安藤忠雄

安藤忠雄Biography

得獎經歷

1941年	生於日本大阪
1962〜69年	自學建築
	至美國、歐洲、非洲旅行
1969年	設立安藤忠雄建築研究所
1979年	以「住吉長屋」獲日本建築學院年度大獎
1985年	芬蘭建築家協會第五屆阿瓦奧圖（Alvar Aalto）獎
1989年	法國建築學院建築金獎
1993年	日本藝術學院建築賞
1995年	美國普立茲獎
1996年	高松宮殿下記念世界文化賞
2002年	美國建築家協會金獎
	義大利羅馬大學（Università degli studi di Roma）榮譽學位
	中國上海同濟大學榮譽學位
	日本京都賞
2003年	日本文化功勞者（建築）

代表作品	學術活動	會籍

會籍

2005年 國際建築家協會金獎
法國國家榮譽軍團騎士勳章

2002年 英國倫敦皇家藝術學院榮譽院士

1991年 美國建築家協會榮譽會員

學術活動

2005年 加州柏克萊大學講座教授

東京大學特別榮譽教授

2003年 東京大學榮譽教授

1997年 東京大學教授

1990年 哈佛大學客座教授

1988年 哥倫比亞大學客座教授

1987年 耶魯大學客座教授

代表作品

1983年 日本神戶六甲集合住宅I、II（1993年）、III（1999年）

1989年 大阪府茨木市光之教會

1992年 日本香川縣直島貝樂思之屋博物館（直島現代美術館）、
貝樂思之屋巨蛋（1995年）

1994年 大阪府立近飛鳥歷史博物館

建築術 安藤忠雄

代表作品

2000年　日本淡路島淡路夢舞台

　　　　日本愛媛縣西条市光明寺

　　　　義大利特雷維索FABRICA（班尼頓媒體研究發展中心）

2001年　美國密蘇里州聖路易市普立茲藝術基金會

　　　　義大利米蘭亞曼尼劇場

2002年　日本大阪府立狹山池博物館

　　　　日本兵庫縣神戶市兵庫縣立美術館

　　　　日本東京都上野國際兒童圖書館

　　　　美國沃夫茲堡現代美術館

2003年　日本兵庫縣神戶4×4之家

2004年　日本香川縣直島地中美術館

　　　　德國諾伊斯赫姆布羅伊藍爵基金會美術館

2006年　日本東京神宮前表參道之丘

　　　　義大利威尼斯現代美術館之葛拉喜館

2007年　日本東京赤阪21_21 Design Sight

　　　　日本東京本鄉東京大學環境情報學環福武堂

2009年　日本東京澁谷東急東橫線渋谷車站

　　　　義大利威尼斯古蹟海關大樓

國家圖書館出版品預行編目資料

建築家安藤忠雄／安藤忠雄著；
龍國英譯.
-- 初版. -- 臺北市：商周出版：
家庭傳媒城邦分公司發行, 2009. 10
　　面；　　公分. --（ICON人物 033）
譯自：建築家 安藤忠雄
ISBN 978-986-6369-35-3（精裝）
1. 安藤忠雄 2. 傳記 3. 建築師 4. 日本
920.9931　　　　　　　　98014202

建築家 安藤忠雄

譯者簡介

龍　國英／Edward Ryu

　　1990年　　赴日
1992-1994年　　大阪藝術短期大學室內設計系
1994-1997年　　京都精華大學藝術學部建築設計系
1997-1999年　　京都精華大學研究所藝術研究科建築碩士
　　　　　　　　交換留學美國南加州建築大學SCI-ARC（1997）

　　　　　　　　曾於高松伸建築設計事務所工作，
　　　　　　　　目前為龍國英建築事務所代表，
　　　　　　　　忠泰生活開發公司創意顧問、台灣土地開發公司顧問。
　　　　　　　　為提供現代都市生活者的需求，
　　　　　　　　引薦天童木工、NEXTMARUNI、AURA、
　　　　　　　　TOYO KITCHEN STYLE、KITA'S喜多俊之、
　　　　　　　　amadana等生活品牌進入台灣。

ICON人物 033

建築家安藤忠雄

原 出 版 社／新潮社
原 著 者／安藤忠雄
譯 者／龍國英
企 劃 選 書／王筱玲
責 任 編 輯／王筱玲
文 稿 審 定／褚炫初、洪蕙玲
校 對 編 輯／李韻柔、賴譽夫
版 權／翁靜如
行 銷 業 務／林秀津、周佑潔、莊英傑、何學文
副 總 編 輯／陳美靜
總 經 理／彭之琬

發 行 人／何飛鵬
法 律 顧 問／台英國際商務法律事務所
出 版／商周出版
　　　　　台北市中山區民生東路二段141號9樓
　　　　　電話：(02) 2500-7008　　　傳真：(02) 2500-7759
　　　　　E-mail：bwp.service@cite.com.tw
發 行／英屬蓋曼群島商家庭傳媒股份有限公司　城邦分公司
　　　　　台北市中山區民生東路二段141號2樓
　　　　　讀者服務專線：0800-020-299
　　　　　24小時傳真服務：(02) 2517-0999
　　　　　讀者服務信箱E-mail：cs@cite.com.tw
　　　　　劃撥帳號：19833503　　　戶名：英屬蓋曼群島商家庭傳媒股份有限公司　城邦分公司
訂 購 服 務／書虫股份有限公司　　　客服專線：(02) 2500-7718；2500-7719
　　　　　服務時間：週一至週五　上午09:30-12:00；下午13:30-17:00
　　　　　24小時傳真專線：(02) 2500-1990；2500-1991
　　　　　劃撥帳號：19863813　　　戶名：書虫股份有限公司
　　　　　E-mail：service@readingclub.com.tw
香港發行所／城邦(香港)出版集團有限公司
　　　　　香港灣仔駱克道193號東超商業中心1樓
　　　　　電話：852-25086231　　　傳真：852-25789337
　　　　　E-mail：hkcite@biznetvigator.com
馬新發行所／城邦(馬新)出版集團
　　　　　Cité (M) Sdn. Bhd. (45837ZU)
　　　　　11, Jalan 30D／146, Desa Tasik, Sungai Besi, 57000 Kuala Lumpur, Malaysia.
　　　　　電話：603-90563833　　　傳真：603-90562833
　　　　　E-mail：citekl@cite.com.tw

印 刷／鴻霖印刷傳媒股份有限公司
總 經 銷／聯合發行股份有限公司　　電話：(02) 2917-8022　　傳真：(02) 2915-6275

行政院新聞局北市業字第913號
■ 2009年 10月初版

Orignal Japanese title: KENCHIKUKA: TADAO ANDO
Copyright ©TADAO ANDO
Original Japanese edition published by SHINCHOSHA Publishing Co., Ltd.
Complex Chinese Character rights arranged with SHINCHOSHA Publishing Co., Ltd.,
through Owls Agency Inc., Tokyo.
Complex Chinese translation copyright ©2009 by Business Weekly Publications, a division of Cité Publishing Ltd. All
Rights Reserved.

Printed in Taiwan

城邦讀書花園
www.cite.com.tw

ISBN 978-986-6369-35-3　　　版權所有．翻印必究　　　定價390元

商周出版

104　台北市中山區民生東路二段141號9樓

- -

請沿虛線對摺，謝謝！

書號：BP1033C　　　書名：建築家安藤忠雄　　編碼：

 商周出版

讀者回函卡

感謝您的購買！

現在只要您詳細填寫以下資料，即有機會獲得**《安藤忠雄-關西文化與建築美學深度之旅5日》**（價值 NT$ 35,000元，3名）或「安藤忠雄親筆素描一張」，機會難得，動作要快！

請於2009年11月20日前完整填妥基本資料並寄回本社（以郵戳為憑），就有機會獲得與日本建築大師 安藤忠雄面對面的機會！

商周出版也會不定期提供最新的出版訊息！

姓　　名：＿＿＿＿＿＿＿＿＿＿＿　　性別：□男　□女

生　　日：西元＿＿＿＿年＿＿＿＿月＿＿＿＿日

地　　址：□□□＿＿＿＿＿＿＿＿＿＿＿＿＿＿＿＿＿＿＿＿＿＿＿

聯絡電話：＿＿＿＿＿＿＿＿＿　　傳真電話：＿＿＿＿＿＿＿＿＿

行動電話：＿＿＿＿＿＿＿＿＿＿＿＿＿＿＿＿＿＿＿＿＿＿＿＿＿

電子信箱：＿＿＿＿＿＿＿＿＿＠＿＿＿＿＿＿＿＿＿＿＿＿＿＿＿

職　　業：□學生　□軍公教　□服務業　□金融業　□製造業　□資訊業

　　　　　□傳播業　□自由業　□家管　□退休　□其他＿＿＿＿＿＿＿＿

學　　歷：□小學　□國中　□高中　□大專　□碩士　□博士

您從何種方式得知本書消息？

　　　　　□書店　□網路　□報紙　□雜誌　□廣播　□電視　□親友推薦

　　　　　□其他＿＿＿＿＿＿＿＿＿＿＿＿＿＿＿＿＿＿＿＿＿＿＿＿＿

您通常以何種方式購書?

　　　　　□書店　□網路書店　□傳真訂購　□郵局劃撥　□其他＿＿＿＿＿＿＿

其他建議：＿＿＿＿＿＿＿＿＿＿＿＿＿＿＿＿＿＿＿＿＿＿＿＿＿＿＿＿＿

　　　　　＿＿＿＿＿＿＿＿＿＿＿＿＿＿＿＿＿＿＿＿＿＿＿＿＿＿＿＿＿

　　　　　＿＿＿＿＿＿＿＿＿＿＿＿＿＿＿＿＿＿＿＿＿＿＿＿＿＿＿＿＿

1 活動公佈：請填入真實姓名以利抽獎公佈與通知。得獎名單於2009年11月30日公佈於城邦讀書花園網站（www.cite.com.tw），並以電子郵件專函與電話通知。

2 建築之旅暫訂於2009年12月16～20日，獎項內容不含兵險、燃料稅及機場稅，恕無法兌換現金。

3 中獎人非經主辦單位同意，不得更換人選。

4 中獎獎值超過新台幣13,333元以上，依稅法規定須代扣15%機會中獎稅。

　（以上活動內容商周出版保有修改權利）

以上活動由 cite城邦讀書 商周出版 *時報旅遊* 共同主辦